中公新書 2776

JN020636

宮下規久朗著

バロック美術

西洋文化の爛熟

中央公論新社刊

はじめに

　バロックという言葉を聞いて何を思い浮かべるだろうか。バロック音楽を好きな人は多いし、美術の一様式だとわかる人も多いだろう。バロック美術は、西洋美術の中でももっとも西洋らしいといわれる西洋芸術のひとつの頂点、西洋文明の到達点を示すものだ。それは、中世の要素を残しつつ近代の出発点を告げるものであった。

　バロック時代、つまり一七世紀には、カラヴァッジョ、ルーベンス、ベルニーニ、ベラスケス、プッサン、レンブラント、フェルメールといった、真に天才と呼ぶにふさわしい巨匠たちが綺羅星のごとく輝き、美術がもっとも円熟してその絶頂を迎えたのである。

　バロックは、ポルトガル語で「歪んだ真珠」を表す「バローコ（barroco）」に由来する。端正で調和のとれた古典主義に対して、動的で劇的な様式を指す。この概念が登場したのは一八世紀であり、不規則、不均衡、奇妙といった意味を与えられ、奇異で悪趣味なものと否定的な意味で用いられていた。主にルネサンス建築が解体して堕落したものとされた一七世紀のイタリア建築に対して用いられた。一九世紀スイスの文化史家ヤーコプ・ブルクハルトは『チチェローネ（美術案内）』（一八五五年）において、ミケランジェロ以後の時代を盛期ルネサンスの

i

衰退期として捉え、その様式を「バロック様式」と呼んだ。

ところが、一九世紀末から二〇世紀にかけて、勃興期の美術史家たちによってルネサンスの堕落ではなく、それとは異なる価値体系と理想をもつ様式だとされ、イタリア以外の美術についても用いられるようになり、さらに音楽や文学にも適用されるようになった。ブルクハルトに師事したスイスの美術史家ハインリヒ・ヴェルフリンは、『ルネサンスとバロック』（一八八八年）で、バロックをルネサンスと対等の様式概念に位置づけ、『美術史の基礎概念』（一九一五年）において、ルネサンス（古典主義）とバロックを五つの対立概念によって特徴づけた。それは、線的に対して絵画的、平面的に対して深奥的、閉鎖性に対して開放性、多元性に対して統一性、絶対的明瞭性に対して相対的明瞭性である。一言で言うと、古典様式は線的（彫刻的）で明瞭であるのに対してバロック様式は絵画的で不明瞭であるということである。これら相対する様式概念は、古典主義とバロックのみならず美術様式を記述するときの基本的な観点となった。

モダニズムを生み出した近代的な美意識は、歪んだ真珠のうちにも完全な形ではないが歪むことによって乱反射する独自の美しさを見出し、バロックを積極的に評価した。不定形には、きっちりとした形のもつ安定感や完成度はないが、深みや動感があり、人を惹きつけるものがあるのだ。スペインの批評家エウヘーニオ・ドールスは『バロック論』（一九四四年）で、古典主義は「文明の様式」であり、バロックは文明の下部に不断に存続する「野蛮の様式」である

とした。そして前者は主知主義的で人間中心的で「重く沈むフォルム」であるのに対し、後者は生命主義的で汎神論的で「飛翔するフォルム」であると論じ、こうした意味のバロックは歴史上繰り返し登場する「常数」であると論じた。

バロックとは、このような様式の概念であると同時に、西洋の一七世紀美術全般を指す時代概念でもある。一七世紀という時代は、近代の幕開けを告げて人間中心の世界観が芽生えたルネサンスと、啓蒙主義や革命の起こった一八・一九世紀との間に位置しており、近代と前近代、科学と宗教とが同居する矛盾した時代であった。経済的には中世以来の古い封建制と一八世紀後半の産業革命による資本制経済の間にあって、移行期ならではの矛盾が噴出した混迷の時代であった。

こうした矛盾を克服すべく、絶対王政による強力な中央集権をもった主権国家が成立し、領土を拡張しようとすると同時に、カトリックが宗教的熱情によって世界に布教し、プロテスタントが合理的な市民社会や資本主義の萌芽（ほうが）をもたらした。さらに、ガリレオ、ケプラーから、デカルト、ライプニッツ、ニュートンにいたる近代科学が生まれた時代であるが、同時に中世以来の信仰が燃え盛ってカトリック圏の異端審問やプロテスタント圏の魔女狩りが横行した時代でもあった。科学と奇蹟が奇妙に共存していた時代だったといってよい。

また、ルネサンスの繁栄を見た一六世紀に対し、一七世紀は危機の時代であったといわれる。この時期は小氷期によってヨーロッパ全体が寒冷化し、厳冬、冷夏、旱魃（かんばつ）、洪水といった気候

不順から凶作による飢饉（きん）が起こり、三十年戦争や英蘭戦争など戦争が頻発し、社会不安による暴動や反乱があいついで起こった。さらにたびたびペスト、発疹チフス、天然痘といった感染症が流行しては人口を減少させた。

こうした「一七世紀の危機」が生み出したのがバロック美術である。社会不安や精神的危機を反映する一方、絶対王政のきらびやかさ、カトリックの神秘性、市民社会の現実性などとも結びつき、多彩にして複雑、矛盾と多様性を含んだ美術が生まれた。人間が万物の中心であった一六世紀のルネサンスでは、円形や正方形のような完全な形体と調和のとれた美が追求されたが、一七世紀には、中世のように超越的な神や絶対的な王権が称揚され、調和よりもダイナミックで劇場的な美が好まれたのである。

それは静と動、光と陰、聖と俗、生と死、理性と感情、信仰と科学といった相対立する要素が衝突・融合し、止揚されたダイナミックな美術であった。それらは、宗教改革の動乱で中世以来最大の宗教的熱情が世界を駆け巡り、焔（ほのお）のように宗教美術が燃え盛り、絶対王政が王権の神格化を大規模に推進すると同時に、近代科学と啓蒙主義、合理的な市民社会が芽生えていたという、まさに矛盾した時代の産物でもあった。

バロックのはじまりと円熟の舞台はイタリア、とくにローマであった。ローマで起こったバロック美術はすぐにヨーロッパ中に広がって様々な変奏を生み、さらにその成果は宣教師の船に乗ってアフリカ、アメリカ、アジアに達した。ルネサンス美術が、都市の洗練された宮廷で

閉じた世界で自足していたのに対し、バロック美術は当初から外に拡張する運動性を孕んでいたのである。

聖性と俗性、貴族性と庶民性、西欧性と非西欧性という相反する性格をあわせもち、開放性と普遍性に富んだ様式であった。その意味でバロック美術は、ヘレニズムやゴシック、そして古典主義やモダニズムと同じく、国際的な美術様式であると同時に、西洋がもっとも輝いた時代の、もっとも西洋らしい美術であるといわれている。

また、わが国がヨーロッパと密接に交流した安土桃山時代は、ちょうど西洋のバロック美術の出発点、つまりカトリック改革の時代に当たっており、日本の南蛮美術も、中南米やフィリピンといったカトリック圏と同じ地平で捉えることができる。今日にいたる日本の文化に少なからぬ影響を与えたという点でも、日本人にとって身近な美術であるともいえよう。

バロック音楽はヴェネツィアのヴィヴァルディ、ドイツのヘンデルやバッハによって美術より一世紀ほど遅れて頂点を迎えた。日本でも彼らの音楽は広く親しまれ、演奏される機会も多い。それに対し、バロック美術はわが国では、素朴なルネサンス美術と親しみやすい印象派以降の近代美術との狭間にあって、それほど知名度や人気があるわけではなかった。その大仰さや壮大さから日本人の趣向には合わないとされることもあった。しかし、バロック美術の特質は、展覧会や画集の上では味わえないスケールの大きさと臨場感にこそある。そのため、ヨーロッパを気軽に旅行できるようになった時代、都市や建築と一体となった真にヨーロッパ的なバロック美術のダイナミックで壮麗な美に惹かれる者がようやくふえてきたのである。近年あ

いついで開催されているフェルメールやカラヴァッジョの展覧会に空前の観客が殺到するのもその表れであろう。戦後着実に蓄積されてきた美術愛好の潮流の中にも、ようやく西洋の本流たるバロック美術が根付いてきたように思われる。私も二〇〇一年の日本で初のカラヴァッジョ展に関わって以来、カラヴァッジョを中心にイタリア・バロック美術の研究を重ね、多くの著書を世に問うてきたが、日本でのバロック美術の普及に少しは貢献できたと思っている。

バロックを思想的・概念的に論じた書物はあるものの、歴史的に捉えた適切な入門書や概説書はわが国では不思議なほど存在しなかった。しかし、バロック時代に当たる一六世紀末から一八世紀初頭の西洋各国の美術を概観するだけでは、西洋美術の通史の一部分を切り取ったのにすぎなくなるため、本書はバロック美術の全体を理解するために、時代順や地域ごとではなく、テーマで分けてそれに沿って考えることにした。聖、光と陰、死、幻視と法悦、権力、永遠と瞬間、増殖という七つのテーマである。その過程で、重要な美術家や作品についてはや詳しく見ようとした。

第1章「聖」は、バロック美術の契機となったカトリック改革による宗教美術の再生を扱う。ルネサンス後期に起こった宗教改革によってキリスト教が問い直され、プロテスタント圏では宗教美術が衰退する一方、一六世紀後半のカトリック改革によって宗教美術が刷新されて新たな息吹が与えられ、様々な図像が出現して流行する。そしてその中心地であるローマが荘厳され、さらに海外布教によってキリスト教文化が拡大し、世界規模に展開する。ルネサンス期

vi

に世俗化が進んだ美術は再び聖性を取り戻したのである。バロック美術を準備したこのような舞台を概観する。

第2章「光と陰」では、バロック美術の特色のひとつである劇的な光の描写の成立とその意味をたどる。一七世紀初頭、カラヴァッジョによって導入された大胆な明暗法はその写実主義とともに西洋中に大きな影響を及ぼし、移ろいゆく光を見事に捉えたスペインのベラスケスのほか、ロレーヌで活躍したジョルジュ・ド・ラ・トゥールによって深い精神性に達した。強烈な光と陰はバロック美術の最大の特色となった。

第3章「死」は、いつの時代も人間にとってもっとも深刻な問題である死についての美術を扱う。バロック時代は先に述べたように、度重なる戦乱や疫病の流行によって死があふれかえった危機の時代でもあった。そのため、やはりペストが蔓延した中世後期のように死の主題が前景化されることになった。カトリック改革期の凄惨な殉教図にはじまり、ペスト流行時の奉納物や庶民の切実な信仰を視覚化したエクス・ヴォートにいたるまで、バロック美術の底流にはつねに死の影があった。

第4章「幻視と法悦」は、バロック時代にさかんになった幻視、つまり超常的な存在が出現し、それを聖人や大衆が見て法悦に陥るという経験が視覚芸術と結びつく状況を概観する。聖母や聖人の出現する幻視絵画が、一七世紀末には聖人や教団を称揚するために教会や宮殿を覆い、見る者を恍惚とさせる大規模な天井画にいたった。幻視と法悦を説得力をもって現

vii

実化して見せることはバロックの本質のひとつであった。

　第5章「権力」は、ローマで成立した教皇称揚の装飾が各国の絶対王政の宮廷で採用され、ルーベンスのダイナミックな寓意画やヴェルサイユ宮殿のような大規模な装置に発展する状況をたどる。また、イタリアの北部や南部には一八世紀になってバロック都市が生まれた。北イタリアのトリノはサヴォイア家によって最先端のバロック都市として整備され、イタリア統一を準備することとなった。バロック美術は大きな権力や権威を演出するのにもっともふさわしい様式であった。

　第6章「永遠と瞬間」は、バロック美術と同時にボローニャ派の画家たちによって生み出され、バロックと併存した古典主義の流れを追う。それはバロックの劇的な時間性よりも普遍的で永遠なものを志向し、プッサンのような知的な画家が入念に構想された古典主義様式を確立してアカデミズムの範を作った。一方、市民社会のオランダではレンブラントが内在化した光の描写によって精神性を追求し、フェルメールは一瞬を永遠化した。

　第7章「増殖」では、ローマではじまったバロック美術が一七世紀にイタリアを中心とする西ヨーロッパに展開し、一八世紀にかけてヨーロッパの辺境である北欧、ロシア、中南米などそれぞれの土地の伝統様式と融合しながら新たな活力を得て増殖したのだが、こうしたバロック美術の行方と終焉をたどる。

　以上の視点によって、ローマにはじまり、世界に及んだバロック美術の豊かで普遍的な魅力

とその背景を説き明かそうと思う。大まかな時代順になっているが、基本的にテーマによって分けたので、カラヴァッジョ、ルーベンス、ベラスケス、ベルニーニ、コルトーナといったバロック美術の立役者たちは複数の章に登場している。

総合芸術であるバロック美術は、建築・彫刻・絵画すべてが重要なので目配りしたが、私の専門上、やや絵画に重点が置かれているかもしれない。また、宗教美術が多くなったが、バロックは本来キリスト教信仰が生み出したものであり、その背後には必ず熱い信仰心があった。信仰と芸術とが一体となっているからこそ、人の心を動かすのである。優れた作品と空間の前では、今なお神の臨在を感じることができ、つい手を合わせたくなったり、思わず目頭が熱くなったりするのだ。それらを見て回ることは、美術鑑賞というより巡礼であるといってよい。

そして、バロック美術の生命感や躍動感は人を奮い立たせずにはいない。

では豊饒で豪華なバロック美術の巡礼に出かけよう。

ix

目次

DTP・市川真樹子

第1章　聖　カトリック改革とバロックの舞台

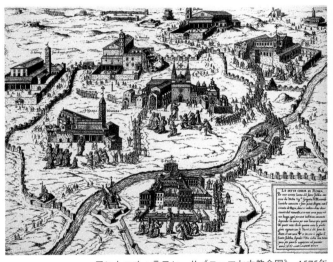

アントニオ・ラフレーリ《ローマ七大教会図》　1575年

1 キリスト教美術のはじまりとイコン

古来、美術は信仰とともにあった。祈りを視覚化することが美術のはじまりであった。美術はそのはじまりのときから、つねに神の姿を求め、祈りや呪術の対象となってきた。宗教が視覚化したものが造形芸術にほかならない。しかし、本来神は目に見えないものである。聖書にも「いまだかつて神を見た者はいない」（ヨハネ1：18）とある。この不可視の神をいかに表現するか、また何を根拠にそれを正当化するか、というのは多くの宗教が直面した問題であった。それらは必ずしも人間の姿ではなく、森羅万象のあらゆる形をとった。宗教が整備されるより以前に形が求められたのである。こうした形は言葉よりも早く広く伝播し、各地で似たような造形が生まれた。日本の土偶に代表される地母神もそうである。こうした人型の像は世界各地で作られ、宗教美術の祖先となった。

ユダヤ教やイスラム教、あるいは神道のように神の姿を視覚化せず、象徴や記号によって示

2

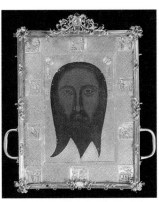

1-1 《マンディリオン》 14世紀
ジェノヴァ、サン・バルトロメオ・
デリ・アルメーニ修道院

す宗教も多い。しかし仏教やキリスト教は神の姿を造形化して、それを積極的に発揚した。あらゆる宗教のうちで今日にいたるまでもっとも豊かな美術を生み出してきたのはキリスト教である。西洋文明が美術制作を発展させることができたのは、美術がキリスト教と結びついたからであるといってよい。

パレスチナの荒涼とした砂漠に源をもつキリスト教は、その母体のユダヤ教と同じく、長らく像をもたなかった。旧約聖書の十戒にも神の像を作ったり拝んだりすることが禁じられている。しかし、キリスト教では、神がイエスという人間の姿をまとってこの世に出現したこと（受肉）によって、少なくとも一時期、神が物質化して不可視ではなくなった。この世に生誕したイエス・キリストの絵姿を表現することは、神の受肉の奇蹟を称えることにつながるのである。

そして、キリスト教が地中海世界に普及し、視覚芸術に優れたギリシア・ローマ文明の遺産を継承すると、記号や人物像といった視覚的な表象によって神や聖なる存在を表すようになった。禁教下のローマ帝国でキリスト教徒たちの地下墓所であったカタコンベの壁画には、ヘレ

3

ニスム的な神話モチーフが徐々にキリスト教的な寓意や象徴に変容していった過程を見ることができる。三世紀から四世紀にかけて、キリストを表す「よき牧者」や使徒や聖人、さらに「カナの婚礼」や「ラザロの復活」といった聖書の説話が描かれたが、これらは偶像のような礼拝対象ではなく、葬られた人の来世での幸福や復活を願う表現であった。

これとは別に、キリスト教は早くから聖像（イコン）というものを生み出した。イコンとは、「像・姿」を意味するギリシア語エイコーンに由来し、礼拝用の神の像をさす。これは、キリストの顔から直接写し取られたという布が存在し、そこには霊的な力が宿っているという考えに由来する。ヴェロニカ（スダリウム）とかマンディリオンとか呼ばれるこの聖顔布（1－1）は、転写されてもその効力が減ずることはないとされ、これを写した画像が無数に生み出された。元来、人の手によってでなく、神の顔から直接写し取られたのであるから、転写の過程で勝手に改変することは許されず、何世代にもわたって同じ像が忠実に模写されたのであった。

聖母像の場合は、福音書記者ルカが聖母を前に描いたとされるイコンがコンスタンティノープルのオデゴイ修道院に伝わり（オディギトリア型）、この像が聖母像の正統な姿として転写された。ビザンツ帝国でイコンが礼拝の対象として多様化し、増加すると、やがてこれは聖書の禁じた偶像と異ならないのではないかという疑義が起こり、八世紀には皇帝レオン三世によって聖像禁止令（イコノクラスム）が出され、帝国内の膨大なイコンが破壊された。しかしイコンを擁護する声も根強く、イコンが偶像ではないという理論が構築された。ダマスコスのヨア

4

ンネスは、神に対するキリスト、神に対する人間のように、イメージとはあるものとの類似や模倣であり、規範であるとの理論から、神が美術に描かれる必然性を論証してイコンを擁護した。また、ストゥディオスのテオドルスは、キリストのイコンは神の似姿であり、キリストの受肉を表現したものであって、イコンに祈る人は、物質的な画面に対してでなく、その原型に対して祈るのだという聖像擁護論を主張した。イコンに祈る激しい論争になったが、七八七年の第二ニカイア公会議でイコン擁護派が勝利し、帝国を二分する激しい論争になったが、七八七年の第二ニカイア公会議でイコン擁護派が勝利し、帝国内では神の像を作ることが許容されるようになった。イコンは不可視の神が受肉したことを証明するものであるとされ、イコンには、神にのみ捧げられる崇拝・礼拝でなく、聖人・聖母・聖遺物に対するのと同じ「崇敬」が捧げられることになった。

イコンは、その由来が神の顔であり、礼拝用であったことから、動きのない正面性の強い像であったが、聖書の説話を描くというナラティヴ表現も早くから制作された。キリストの公生涯や聖人伝が描かれ、教会の壁面を飾るようになる。一一世紀には、十字架から降ろされたキリストを抱いて嘆く聖母や弟子たちを表す「哀悼」の劇的なナラティヴ表現も生まれ、西方のピエタの源流となった。

こうした絵画は、文字の読めない民衆に聖書の物語を教えて信仰心を高めるのに役立つとされ、六世紀のグレゴリウス一世は「文盲の聖書（こんせき）」として視覚表現の有効性を説いた。聖像は神そのものではなく、あくまでも神の痕跡（こんせき）にすぎなかったため、西欧の中世では長らく丸彫り彫

5

刻が忌避され、七世紀頃まで浮き彫り以外は絵画が主流であったこと、さらに以後も西洋では長らく芸術のうちではつねに彫刻よりも絵画が優位であると考えられたことも、強い物質性をもった彫刻が偶像と同一視されやすいのに対し、絵画のほうはイコンという特別な機能と意味に通じていたためである。

こうして、西洋では豊かなキリスト教美術が発展し、ロマネスクやゴシックの教会は祭壇画、壁画、ステンドグラスのような華麗な美術で覆い尽くされるようになった。また、聖画像はそれだけで力をもつような民間信仰が起こり、彫像や画像そのものを崇拝する風潮も一般的となった。これらは偶像崇拝ではないかという疑いは何度も提起され、その都度、教会側は聖像の正統性と有効性を確認することになった。こうした論争を通じて、キリスト教美術はその基盤を強化し、さらに振興し発展していった。

つまりキリスト教美術は、たびたび偶像のそしりを受けながらそれをはねかえして信仰や布教の具として発展してきたのだが、禁忌と称揚とのこうした緊張関係こそがキリスト教美術を鍛え上げ、芸術的にも優れた表現を生み出してきたのである。

2　カトリック改革と美術

1-2　ディルク・ファン・デーレン《イコノクラスム図》　1630年　アムステルダム国立美術館

一六世紀初頭に起こった宗教改革は、ルネサンスの円熟した人間中心の美術に打撃を与えた。宗教改革は既存の典礼や教皇の権威に疑義を投げかけ、宗教美術についてもこれを偶像視するにいたった。聖像に比較的寛容だったルターに対し、スイスのツヴィングリやカルヴァンは聖像に厳しい態度を示し、それらは信者の集まる教会にとって余分な装飾と考えた。ドイツ、スイス、ネーデルラントなど、こうした考えが広がった新教国では、群衆が教会や修道院を襲ってその財宝や画像を破壊するイコノクラスム（聖像破壊運動）の嵐が吹き荒れた。チューリヒでは一五二三年にツヴィングリの宗教改革運動に触発された民衆が教会に押し入り、片端から祭壇や像を打ち壊した。カルヴァンの活動したジュネーブでは一五三五年に教会が略奪に遭っており、一五三〇年にはコペンハーゲン、一五三四年にはミュンスター、一五三七年にはアウクスブルク、一五六六年にアントウェルペンなどネーデルラントでもイコノクラスムが起こった（1-2）。そこでは、中世からルネサンスにいたる貴重な絵画や彫刻の多くが容赦なく破壊された。こうしたイコノクラスムをドイ

ツではビルダーシュトルム（像の嵐）と呼ぶ。積極的に像を破壊した人々は、その少し前にも、っとも熱心に像を崇拝していた民衆であった。彼らは、宗教改革派の説教によって興奮し、それまで信仰の拠り所として崇拝してきたものが否定された衝撃と怒りから、聖画像を激しく攻撃したのである。

宗教改革の猛威に対し、イタリアやスペインを中心とするカトリック教会は、教会機構を刷新し、教義を再検討し、聖職者の綱紀を粛正するといった大規模な改革を行う。これをカトリック改革という。この運動は、かつては対抗宗教改革や反宗教改革と呼ばれており、日本ではまだ世界史の教科書などでこの古い用語が横行しているが、単にプロテスタントによって引き起こされただけでないローマ教会内の自発的な改革でもあり、中世以来の一連の内在的な運動の成果でもあることなどから、現在は国際的にカトリック改革、あるいはカトリック宗教改革という語に統一されている。

プロテスタントが聖書と信仰のみによる合理的な神の理解を訴えたのに対し、カトリックは視覚イメージによって聖書の言葉をより近づきやすくし、理性よりも感情に訴えて信仰心を昂揚させようとした。教皇パウルス三世は一五四五年にトレント公会議を開催してプロテスタントとの和解をはかったが失敗し、以後断続して開催されたこの会議ではカトリックの教義と権威の確認と刷新が討議された。一五六三年に終結する際の第二五総会で議決・公布された「聖人の取り次ぎと崇敬、聖遺物、聖像に関する教令」では、信仰における聖画像の役割が確認さ

れた。聖像を用いた信仰を偶像崇拝とするプロテスタントの非難に対しては、「聖像のうちに神性または神の力があるかのごとく表敬すべからず。…聖像への表敬はそれにて表された原型に向けらるべし」とし、聖画像が決して偶像ではないことを確認した。また、「誤てる教義を表し、あるいは無教育者をして甚大なる誤謬に陥らしむる表現」、あるいは「迷信」や「猥雑」で「破廉恥」な図像が禁じられ、「司教の許可を得ずしていかなる場にも教会にも新奇な画像を陳列すべからず」とした。

これを受けてジリオやパレオッティ、モラヌスやフェデリコ・ボロメオといった神学者や聖職者たちが、表現されるべき主題やその様式を詳細に論じた。また、プロテスタントが神学的に批判した聖母崇敬や聖人、キリストの父ヨセフ、秘蹟、煉獄といった主題を表現することを奨励し、フランスの美術史家エミール・マールがあきらかにしたように、古い図像が復活すると共に新たな図像が次々に生み出されるようになったのである。

カトリック改革が推進した画像の機能と効果は、あくまで信仰に奉仕し、信者の信仰心を高めるというものであり、美的・芸術的な価値はまったく考慮されなかった。カトリック改革の求めた美術の様式的な特色は、ドイツの美術史家ルドルフ・ウィトコウアーによれば、①わかりやすさ（単純明快さ）、②写実性（主題の現実的解釈）、③情動性（感情への刺激）の三点であり、高踏的で衒学的になっていたマニエリスムの美術への反発から、大衆的なわかりやすい美術が求められたのと、信者の感情に直接訴えかける情動的要素が要請されたのである。

教会は美術においても完全な統制力を発揮しようとし、異端的・異教的な美術を取り締まった。とくに聖画像に難解さ、世俗的要素、裸体などが混入することに対して厳しい目が向けられた。享楽的なヴェネツィア風俗の中にキリストを描きこんだヴェローゼの《最後の晩餐（ばんさん）》（1–3）が異端審問に問われ、細部の改変と《レヴィ家の饗宴（きょうえん）》とタイトルを変えることでかろうじて難を逃れた有名な一件（一五七三年）や、裸体群像が大画面を覆い尽くすシスティーナ礼拝堂のミケランジェロの《最後の審判（しんぱん）》に対してなされた執拗な攻撃は、こうした風潮を象徴している。

しかし、従来の図像を整理して有効なものを選別し、それを誰にでもわかりやすい様式で表現することを推進したこのカトリック改革の美術こそが、バロック美術の母体となったのである。一七世紀に開花するバロック美術は、質素で明確なカトリック改革の美術を、そのわかりやすさを保ちつつ、感傷性を強調して壮麗化し、誇張したものにほかならなかったといえよう。そしてそれは、こうした特性のゆえに人々に支持されてすぐに普及し、非西洋文化圏においても受容されて継承されたのである。

この時期、フィリッポ・ネーリによるオラトリオ会、イグナティウス・デ・ロヨラとフランシスコ・ザビエルによるイエズス会、ガエターノ・ディ・コンティ・ディ・ティエネによるテアティノ会、アビラのテレサによる跣足（せんそく）カルメル会など、カトリック改革を推進するような新教団が設立・認可された。これらの教団も教皇庁も美術を積極的に利用し、布教と信仰の有力

1-3　ヴェロネーゼ《レヴィ家の饗宴》　1573年　ヴェネツィア、アカデミア美術館

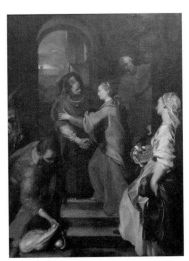

1-4　バロッチ《御訪問》　1591-1600年　ローマ、サンタ・マリア・イン・ヴァリチェッラ聖堂

な手段とした。

　清貧思想を唱え、ローマで高位聖職者の信奉を集めてオラトリオ会を創設したフィリッポ・ネーリは、ウルビーノの画家フェデリコ・バロッチの感傷的な画風（1-4）を大いに愛し評価したが、その本山キエーザ・ヌオーヴァ（サンタ・マリア・イン・ヴァリチェッラ聖堂、一五九九年建立）はローマの大家の作品だけでなく、カラヴァッジョやルーベンスな

ど前衛的な若手画家の作品で埋め尽くされた。

　イエズス会の創始者の一人であるフランシスコ・ザビエルは一五四九年に日本にキリスト教を伝え、その後多くの宣教師が渡来する端緒を作った。日本に多くの聖画像がもたらされ、日本人の画家によってさかんに模写されたように、この時期のキリスト教美術は主にイエズス会の宣教師によってアフリカ、インド、中国、アメリカなど世界中に伝播したのである。

　イエズス会の創始者のイグナティウス・デ・ロヨラによる『霊操』では、キリストが地上で行ったすべてのことは、神の神秘を啓示するためのものであり、キリスト者はキリストに倣うことが求められ、キリストの生涯を、自ら観想によって体験すべきであるとした。つまりキリスト伝を視覚的にイメージすることを奨励し、「場への瞑想」を重視したものであったが、司教フェデリコ・ボロメオや神学者ルイス・デ・グラナダによっても、五感を集中させることを基本とする祈りの方法を示した手引書が著された。

　聖なるイメージを瞑想することの有用性と、感情と想像力の昂揚を奨励したこうした教義は、必然的に美術の役割を強化し、それを写実的で再現的な性格に方向づけていった。画像が教化と瞑想の有効な手段となるという信念から、ロヨラの友人のイエズス会士ヘロニモ・ナダルは一五九三年にアントウェルペンで『福音書画伝（Evangelicae historiae imagines）』を出版した。これは、キリストの生誕からマリアの戴冠にいたる内容に、ベルナルディーノ・パッセリとマルテン・デ・フォスの原画に基づきヴィーリクス兄弟が版刻した大判の挿絵が一五三点付されて

1-6a　ヘロニモ・ナダル著『福音書画伝』より「種播く人」　1593年

1-5a　ヘロニモ・ナダル著『福音書画伝』より「生誕」　1593年

1-6b　ジュリオ・アレーニ『天主降生出像経解』　1637年

1-5b　『誦念珠規定』　1624年

いるものであった。挿絵にはアルファベットが振られ、図の下には対応する情景の説明とコメントが記されていた（1-5a、1-6a）。出版されたのは一五九三年だが、一五七五年頃には完成していたと思われ、序文によればロヨラ自身がナダルに修道士の瞑想と祈りに役立つよ

1-7 《マリア十五玄義図》 京都大学総合博物館

にマッテオ・リッチがもたらしたキリスト教関係の画像が何点か収録されていた。

また一五八三年にはジョヴァンニ・コーラというナポリ出身の画僧が来日して洋風画の技術を伝え、わが国でも「画学舎」においてすぐれたキリスト教美術が生み出された。現存する南蛮美術の中からコーラの描いた作品を特定することはできないが、彼の指導を受けた日本人絵師たちは、聖画ではない南蛮風俗画なども制作したと思われる。コーラは二〇人ほどの絵師集団を指導していたと思われ、一五九四年のペドロ・ゴメスの観察では、画学舎で学ぶ日本人の

うに制作を指示したという。

この書物はイエズス会士によって各地にもたらされ、明代の中国では、『誦念珠規定』（1－5b、一六二四年刊）、『天主降生出像経解』（1－6b、一六三七年刊）という二冊の書物に木版画で模刻され、ムガール朝のインドでも画像を模してペルシア語のテキストに囲まれた作品が残っているし、わが国にもこの書物の版画から模写したとおぼしき作品が残っている。中国では一六〇三年にすでに、『程氏墨苑』という書物

14

作品はローマで制作されたものと区別しがたいほど巧みだと記されている。《マリア十五玄義図》（1-7）など現存する南蛮美術はまさにカトリック改革の図像と様式を忠実に反映したものであった。画像の伝播の速さとその効力をイエズス会は布教に最大限に活用したのである。

このような図像はその後禁教政策をとった中国や日本では途絶してしまったが、中南米やフィリピンなど、カトリック諸国では広く親しまれ、今でも生活にしっかりと根付いている。こうした現象は、異教徒への布教や、新たな宗教を受容する者の信仰生活にとって、イメージがいかに効果的であったかを示すものであった。

3　聖母図像の再生

プロテスタントは聖母を否定したため、その反動もあって、カトリック改革期に聖母画像は布教の具としてもっとも重視された。キリスト教と西洋美術にとって、聖母マリアはきわめて重要な役割を果たしてきた。聖書においてはほとんど存在感のないマリアが信仰と美術の中心的存在になったのは、ひとつは、キリスト教が普及した地中海沿岸地域やヨーロッパにおいて以前から普及していた地母神信仰を吸収し継承したこと、もうひとつは宗教に普遍的な「母なるもの」を求める民衆的な心性が作用したことに起因すると考えられる。カトリック改革の時

15

代には、「ロザリオの聖母」、「無原罪の御宿り」、「ロレートの聖母」といった新たな図像によってさかんに造形化され、それらの画像は海外への布教の際に有力な具となった。「ロザリオの聖母」とはロザリオの祈りに由来し、中世末からドミニコ会が普及させたものである。ロザリオ（ロザリウム）はもともとバラの冠という意味で、数珠や念珠を指すようになった。ロザリオの祈りでは、この数珠をつまぐりながら、一〇回の「アヴェ・マリア（天使祝詞）」につき一回の「主の祈り」を唱え、その際、聖母の十五の玄義をひとつずつ瞑想する信心業のことである。十五玄義とは、聖母の生涯の五つの喜び（受胎告知、ご訪問、降誕、神殿奉献、博士との論争）五つの悲しみ（ゲッセマネの祈り、笞打ち、茨の冠あるいは嘲弄、十字架の道行き、磔刑）、五つの栄光（キリストの復活、キリストの昇天、聖霊降臨、聖母被昇天、聖母戴冠）であり、これらを、数珠玉を数えながら順に祈って救済の正しい理解に導かれる信心業であった。

　一四七九年、この祈りに対して贖宥（罪の贖いが免除されること）が認められたため、一六世紀に急速にその信仰が広がった。イタリアでは最初にヴェネツィアにロザリオ信心会が設立され、以後、各都市に設立された。やがてドミニコ会の占有ではなく、フランシスコ会やイエズス会なども取り入れ、カトリック改革運動と世界宣教の波に乗って世界中に普及していった。

　一五七一年、ヴェネツィア、スペイン、教皇軍がオスマン帝国に対して初めて勝利を収めたレパントの海戦は、ロザリオの祈りによって聖母が助けたことによるとされ、教皇軍を派遣したレ

16

ピウス五世の下でロザリオ信仰は大いに盛り上がった。そしてこの勝利の日、一〇月の第一日曜日は、二年後グレゴリウス一三世によってロザリオの聖母の記念日に定められた。また、この信仰は元来、聖ドミニクスがフランスのアルビでカタリ派の討伐に向かうとき、聖堂で聖母が出現して彼にロザリオを授けたことに由来するため、ロザリオの聖母は異端に対する勝利を象徴するものとなり、カトリック改革の典型的な聖母図像となった。

「ロザリオの聖母」の図像は、聖母子がバラ冠やロザリオを配るもの、あるいは聖ドミニクスにロザリオを渡している画面であったが、その周囲に十五の玄義の情景を描くものが登場する。

一六世紀末にグイド・レーニがボローニャの教会のために描いたもの（1-8）もこのタイプで、聖ドミニクスにロザリオを授与する聖母子の下に鉢植えのバラの木があり、そこにメダイ状に十五場面が配されている。その中央がキリストの磔刑になって、目立っている。

こうした祭壇画を見て、ひとつひとつの場面を脳裏に焼き付けることによって、信者はロザリオの祈りのときにも十五の玄義を生き生きと思い浮かべることができたのである。それはまさに、画像が信仰心を高めるというカトリック改革の精神に合致したものであった。祈念性と教育効果をあわせもつこうした図像は海外での布教に有効であり、わが国でも前述の《マリア十五玄義図》のような作品を生み出すことになる。

「無原罪の御宿り」とは、聖母は人間でありながら生まれながらにして、つまり母アンナの胎に宿ったときからすでに無垢で原罪を免れていたという教説である。この教義は一二世紀頃に

17

1-9　リベラ《無原罪の御宿り》　1635年　サラマンカ、アウグスチノ会修道院

1-8　グイド・レーニ《ロザリオの聖母》　1596-98年　ボローニャ、マドンナ・ディ・サン・ルカ聖堂

聖母崇敬が昂揚するとさかんに提唱されたが、反対する意見もあり、中世以来長く議論されてきた。一四七六年、シクストゥス四世は一二月八日を無原罪受胎の祝日に公認した。その後長らく教会はこの教義を黙認し、一六世紀に発足したイエズス会が強力に普及させたこともあって、民衆の間にはその信仰が広まった。とくに一七世紀のスペインではこの教義が支持され、多くの画像や彫刻が作られた。この教義が最終的に認められたのはようやく一八五四年、ピウス九世の回勅によってであったが、そのときにはこの図像はす

18

1-11　ムリーリョ《ベネラブレスの無原罪の御宿り》　1678年頃　マドリード、プラド美術館

1-10　モンタニェース《無原罪の御宿り（ラ・シェゲシタ）》1629-31年　セビーリャ大聖堂

っかり一般化していた。

聖母が生まれながらにして原罪をもっていないというこの抽象的な教義を視覚的に表現するのは困難であり、ルネサンス期には図像が定まっていなかったが、やがて聖母はヨハネ黙示録一二章に登場する女によって表わされるようになった。「天に大きなしるしが現れた。一人の女が太陽を身にまとい、月を足の下にし、頭には一二の星の冠をかぶっていた。女は身ごもっていて、産みの痛みと苦しみのために叫んでいた。また、もう一つのしるしが天に現れた。それは巨大な赤い竜であって、七

つの頭と一〇本の角をもち、頭には七つの王冠を被っていた。…そして、竜は子を産もうとしている女の前に立ち、生まれたら、その子を食い尽くそうとしていた。」この「黙示録の少女」はマリアの予型とされ、これが原罪をもたずに地上に生まれた聖母の姿と同一視されたのである。

この図像は一六世紀末にイタリアで表現され始め、一七世紀はスペインで一般化した。グイド・レーニが一六二七年頃に描いた作品はセビーリャ大聖堂に祀られ、ジュゼペ・デ・リベラが一六三五年にナポリで描いた大作（1─9）はサラマンカの修道院に運ばれたが、こうした作例がスペインの画家たちに影響したと思われる。

セビーリャは当時ヨーロッパでもっとも繁栄した商業都市であり、優れた画家や彫刻家が輩出してスペイン絵画の黄金時代の舞台となった。セビーリャの異端審問官にしてベラスケスの義父の画家フランシスコ・パチェコは一六四九年に出版された『絵画芸術』で次のように図像を規定している。「マリアは、腕に幼児イエスを抱かず、むしろ両手を合わせ、太陽に包まれ、星を頭に冠し、足下には月を踏まえ」「十二歳か十三歳のうら若き年頃にして、麗しき乙女で、愛らしくも厳粛な瞳、非の打ち所なき鼻と口、ばら色の頬、長く伸びた黄金色の美しい神のもとに、つまり人間の絵筆が成しうる最高の姿で描かねばならない。」「…足下には月があり…その月の上側には、両端を下に向けた半月がより明るく、はっきりと見えている。」

パチェコ自身も何点かの《無原罪の御宿り》を描き、婿であったベラスケスや同じセビーリ

ャで活躍したスルバランも描いている。また、パチェコと共同制作もしたセビーリャ彫刻の巨匠マルティネス・モンタニェースがセビーリャ大聖堂のために制作した《無原罪の御宿り》（1-10）の彫像は、「ラ・シェゲシタ」の愛称で知られる。この彫像は大きな影響を与え、モンタニェースに学んだ画家で彫刻家のアロンソ・カーノもいくつかの無原罪の聖母の彫像を作り、カーノの弟子ペドロ・デ・メーナもそれを継承した。

この主題を描いてもっとも成功したのはバルトロメ・エステバン・ムリーリョ（一六一七—八二）である。穏やかな光とやわらかい筆触によるムリーリョの《無原罪の御宿り》は人気を博し、二〇点以上遺っている。中でもプラド美術館にある《ベネラブレスの無原罪の御宿り》（1-11）はもっとも愛された作品で、セビーリャ大聖堂の司教フスティノ・デ・ネベが注文し、彼が代表を務めるベネラブレス・サセルドーテス施療院に納められた。薄もやの様式といわれる柔らかい雰囲気と黄金色の光の中に立つ純白の衣のマリアの姿は、民衆にも親しみやすく、広範な人気を博した。ムリーリョはこのテーマを得意とし、一六五〇年代以降、大きな工房を構えて多数制作した。彼はパチェコの挙げた図像の約束事を最小限にとどめ、誰にでも親しみやすい純真無垢な少女としてこれを表現したのである。

ムリーリョの作品は生前よりセビーリャ港から海外に数多く輸出され、スペインの植民地である南米ではさかんに模倣された。さらに現代にいたるまで無数にコピーされ、複製されて世界中のカトリック圏の家庭に飾られている。

21

4 聖年とローマ

　一六世紀以降、教会は「ローマの」カトリックと自己規定し、永遠の都ローマをキリスト教世界の中心地に定めた。その結果、ローマは単なる教皇居住地としてのみならず、カトリックの首都としての威容を整え、光彩を放ち始めた。

　しかし、一六世紀半ば、ルネサンスが終焉を迎えるとともに衰退する。一六世紀初頭に、イタリア半島自体が政治・経済・精神的に危機に見舞われたこともあるが、とくに一五二七年に神聖ローマ皇帝カール五世のドイツ軍がローマを略奪した「ローマ劫掠（サッコ・ディ・ローマ）」はローマを一気に衰退させた。この混乱によってローマからは有能な芸術家が逃亡し、文化的に停滞してしまった。

　また、宗教改革は、教皇権からの離脱を求めるドイツ諸侯たちに歓迎され、ローマ教皇の地位を相対的に低下させた。同時に、コペルニクスに始まる地動説は従来の世界観を揺るがしはじめ、既成の宗教と世界観への疑念が起こったのである。このように、一六世紀は精神的な危機の時代となり、こうした精神風土の中からルネサンス芸術の徒花のような危機が生まれた。マニエリスムは、ミケランジェロやラファエロといったルネサンスの巨匠の芸術

を「型」として用い、それを奇妙に引き伸ばしたり歪めたり、描写技術を誇示したりすることで、宮廷的・貴族的な洗練を示すものであったが、それもやがて形骸化し、後期マニエリスムと呼ばれる様式には創意や個性も見られなくなった。後期マニエリスムは画家による様式の差が小さく、作者の個性を見極めるのが困難だが、制作された作品の量は膨大であり、一七世紀初頭までのローマ画壇はきわめて複雑で混沌とした様相を呈した。

ローマが息を吹き返すのは、一五六三年に終わったトレント公会議でカトリックの正統性が確認され、新たな宗教的情熱に燃えたイエズス会などの新教団が活発な布教に乗り出す、カトリック改革によってであった。一世紀にわたったイタリア戦争で疲弊したローマでは、カトリック改革によって一種の建設ラッシュが起こり、一六世紀だけで、五四の教会、六〇〇のパラッツォ（邸館）、二〇のヴィラ、三〇本の道路、三本の幹線水道が建設されたという。シクストゥス五世の大規模な都市改造から、壮大なサン・ピエトロ広場を作らせたアレクサンデル七世まで、教皇たちによって整備された街路や広場、噴水などによって、ローマは新たなバロック都市として力強くよみがえり、カトリック世界の壮大な展示場になったのである。

カトリック改革によって刷新されたローマという舞台をひきたたせたのが、二五年に一度行われた聖年（ジュビレオ）である。この年にローマに巡礼して七大教会でミサに参加すれば全贖宥（おびただ）を得られるという一三〇〇年以来のこのキャンペーンは、夥しい巡礼者をローマに集めるのに成功した。

カトリック改革の気運の中で催された数回の聖年、あるいは教皇シクストゥス五世の特別聖年の頃から、巡礼者たちに聖地ローマの威光を印象づけるため、聖年のたびごとに大規模な造営・装飾事業がさかんになった。

中世以降のローマ美術の変遷は、二五年ごとの聖年を区切りにして捉えることができる。聖年には、教皇や枢機卿、貴族たちが多くの芸術家をローマに招いて大規模な建設事業や装飾事業を行ったため、聖年ごとに記念碑的な作品や様式の刷新が見られるのである。ルネサンス芸術の中心地がフィレンツェからローマに移ったのは、一四五〇年の教皇ニコラウス五世から一五五〇年の教皇ユリウス三世の聖年にいたる数回の聖年で、トスカーナやウンブリアの優れた芸術家が活躍したことによる。一六世紀半ばに沈滞していたローマも、あたかもカトリック改革のキャンペーンのように大々的に聖年を祝い、数回の聖年を機に新たなバロック都市として力強くよみがえったのである。

一五八五年に即位したシクストゥス五世は、教皇史上もっとも精力的で野心的な人物であり、わずか五年の在位期間に、政治的・経済的な秩序を回復すると同時に教皇庁の機構を改変し、斬新な都市計画によってローマの街並みを一変させた。彼は巡礼者の便をはかり、ローマの七大教会（1頁、扉絵）を広い直線道路で結び、それぞれの聖堂の前の広場にオベリスクを建てて道標としようとした。その成果は、一五八七年に定められた特別聖年の際に巡礼者に披露されたが、この「シクストゥス改革」によって生まれ変わった都市ローマは、「教会の勝利」を

24

高らかに宣言し、キリスト教世界の中心としての壮麗さを帯び始めた。ちなみに一五八五年に
ローマに着いたわが国の天正少年使節が謁見したのもこの教皇であり、四人の少年使節の姿は、
シクストゥス五世が装飾させたヴァチカン宮のシスティーナ図書館の壁画のうちに見ることが
できる（1-12）。

　次の聖年は教皇クレメンス八世による一六〇〇年で、このときは一〇〇万人を超す巡礼者を
集めたというが、カトリック改革の成功を祝すかのように盛大な造営や装飾事業が見られ、と
くに文化史的に大きな転機となった。この頃オラトリオ会を中心に、カタコンベが発掘され、
初期の教会史が編纂され殉教聖人が顕彰されるなど、初期キリスト教時代の文化と歴史が見
直される中で、多くの名利や古利が改修・再装飾され、また新しい教会も次々に建設された。
こうした大規模な事業は多くの芸術家を必要とし、これを目当てに西欧各地から多くの芸術家
がローマに集まってきたが、様々な伝統を背負った芸術家が競合し混交することで、様式上の
革新も生まれたのである。

　クレメンス八世はまた、一五九三年、ローマのすべての教会に、キリストが墓にいた四〇時
間を記念して聖体を祈禱するクアラントーレを導入した。これは一六三〇年頃からはカーニヴ
ァル期間中に仮設装置によって豪華さを演出する見世物的な祝祭となった。こうした宗教的祝
祭も、都市の装飾と同じく大衆参加を前提としており、カーニヴァルに狂乱する民衆の関心を
宗教儀礼に導き、民心を教会の下に統合するという役割を担っていた。儀礼は繰り返しと変化

1-12　ヴァチカン宮殿システィーナ図書館壁画《シクストゥス5世即位行進図》

によって観客を惹きつけ、また天蓋、扇、輿、ストール、王冠、指輪など、東洋の専制君主を想起させる豪華な設定と道具によって教皇の権威を誇示した。洗足木曜日には教皇が司祭の足を洗うとともに、貧者に食事を供するなど、巡礼や下層の民衆のためにさかんに慈善事業が行われ、教皇が君主の力だけでなく、聖人のような霊的な力や「神の僕」としての謙譲さの徳をもつことも同時に

1-13　アルベルティ兄弟　ヴァチカン宮殿サラ・クレメンティーナ天井画　1596-99年

26

1-14　ダルピーノ　ローマ、サンタ・プラッ
セーデ聖堂オルジャーティ礼拝堂天井画
1587年

強調されている。

クレメンス八世は、ヴァチカン宮殿のサラ・クレメンティーナに教皇庁の勝利を謳歌するよ
うな天井画をケルビーノとジョヴァンニのアルベルティ兄弟に描かせたが、後のイリュージョ
ニスティックな天井画の嚆矢となったこの大画面（1-13）には、もはやカトリック改革の闘
争的な熱意はなく、祝祭的な華やかさが顕著である。

一六世紀後半のローマで教皇に重用されて健筆をふるったのはフェデリコ・ズッカリやジロ
ーラモ・ムツィアーノ、アゴスティー
ノ・チャンペッリといった画家たちであ
る。ヴァチカン宮殿やラテラノ宮殿をは
じめ、ローマの教会に膨大な作品を残し
た彼らは、ラファエロやミケランジェロ
の様式に、ヴェネツィア派やフィレンツ
ェのマニエリスムを加味した折衷様式に
よって、カトリック改革の精神を反映し
た厳格で荘重な作品を残した。それらは
主題が直截に表現されていて誰にでも
わかりやすいとはいえ、個性に乏しく、

27

現実味に欠けるものであった。説明的でわかりやすいだけで現実感の希薄なこうした美術はやがて時代の要求に合わなくなっていく。

また、一五九〇年代から大きな工房を率いて方々の壁面に筆をふるった人気画家はカヴァリエール・ダルピーノであったが、彼の様式も明るく華やかな装飾性に満ちている（1–14）。甘美で親しみやすい彼の作品はカトリック改革の成功を祝しているようだが、やはり絵空事っぽい空虚さがつきまとい、深みに欠けていた。ローマという巨大な舞台は新たな天才たちの出現を待っていたのである。

5 イル・ジェズ聖堂

一五四〇年に公認されたイエズス会は、カトリック改革のもっとも忠実かつ先鋭的な推進機関となった。イエズス会の総本山としてローマに建てられたのがイル・ジェズ聖堂である。一五六八年、アレッサンドロ・ファルネーゼ枢機卿の出資によってジャコモ・バロッツィ・ダ・ヴィニョーラが建設し、一五七三年にヴィニョーラの弟子でこれを引き継いだジャコモ・デラ・ポルタ（一五三一―一六〇二）がファサードを作って一五八二年に完成した（1–15）。ジェノヴァ出身のデラ・ポルタはミケランジェロとヴィニョーラに師事し、この聖堂を完成させ

た後、ドメニコ・フォンターナとともにサン・ピエトロ大聖堂のミケランジェロの設計したドームを完成させたほか、ナヴォーナ広場の両端の噴水やパンテオンの前の広場の噴水など今も残る見事な噴水をいくつも作り、バロック前夜のローマの町を彩った。その建築は以後数百年にわたって世界の教会建築のひな型になったといってもよく、それをイエズス会様式あるいはイル・ジェズ型と呼ぶことがある。

イル・ジェズ聖堂はバロック揺籃（ようらん）の聖地となった。

教会建築のプラン（平面図）は集中式とバシリカ式に分かれる。集中式はルネサンスやビザンツで多く採用され、主祭壇を中心に、円形や多角形をしているものである。バシリカ式（長堂式）は長方形のプランであり、主祭壇は奥の内陣の手前に置かれ、身廊を中心に両脇に側廊のある三廊式が多い。ヴィニョーラの設計したイル・ジェズ聖堂は長方形のバシリカ式であり、天井の高い身廊と天井の低い側廊に分かれるが、側廊は多くの礼拝堂（祭室）が並び、それぞれが祭壇をもっているため、単廊式にも見える。こうした多数の礼拝堂は、有力な一族や信心会が管理し、それぞれが装飾や祭壇画を発注することも多かった。身廊は多くの信者を収容できるよう、見通しのよい広大な空間となっており、それを音響のよいヴォールト（かまぼこ型）天井が覆っている。身廊の奥、内陣の手前に左右に突き出るふたつの翼廊はこの教会は控えめで、大きめの礼拝堂にすぎないが、やがてそれはより長くなり、上から見ると十字架状のプランになる。身廊と翼廊の交わる点の上方にはドームが建てられた。一六世紀半ば以降の聖

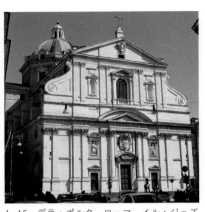

1-15　デラ・ポルタ　ローマ、イル・ジェズ聖堂ファサード　1573-82年

堂はほとんどがこうしたプランとなっている。ヴィニョーラ没後、デラ・ポルタが設計した外観のファサード（正面部）は、大理石ではなくトラヴァーチンで作られており、古代建築やルネサンス建築のオーダーやプロポーションを保ちながら、それを刷新している。水平に走るアーキトレーヴ（大梁）が上下に二分しているため二階建てに見え、幅広い一層目と狭い二層目を両脇で力強い渦巻装飾（ヴォリュート）がつないでいる。二本ずつ組み合わされた付柱（つけばしら）が垂直に並んでおり、一層目に三つの入口があるが、中央の大玄関が円

柱と二つの破風（はふ）によって強調され、各部が中央に向かって高まっているように配置されている。古典的な荘重さを保ちながら、単調さに陥らず、各部分がひとつに統合されている。ジャコモ・デラ・ポルタはこの教会建築によってバロックの幕開けを告げた。デラ・ポルタの甥（おい）カルロ・マデルノによって一五九七年から一六〇三年にかけて改修されたサンタ・スザンナ聖堂（1-16）は、この荘重なファサードに基づきながらそれを継承発展させてよりダイナミックにしたものであった。やはり二層を渦巻装飾がつないでいるが、端部の

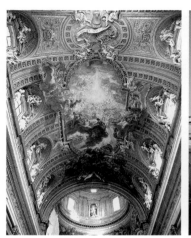

1-17　バチッチア　ローマ、イル・ジェズ聖堂天井画　1676-79年

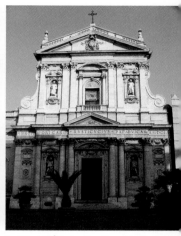

1-16　マデルノ　ローマ、サンタ・スザンナ聖堂ファサード　1597-1603年

付柱に対して中央部は円柱が配され、中央に向かって柱間や装飾が集中していき、エンタブラチュア（柱の上の水平部分、装飾大梁）も中央部に行くにつれてせり出しているため、ダイナミックな躍動感を与えている。イル・ジェズ聖堂と同じく垂直と水平の明快な構造でありながら、それよりも単純で力強い印象を与える。この聖堂は新時代の幕開けを告げるバロック建築として、以後世界中の聖堂建築の範となった。

このようなファサードはあまりに多いため、今日イル・ジェズ聖堂やサンタ・スザンナ聖堂を見ても、どこにでもありそうなありきたりの教会のように感じられるが、それらが登場したときはきわめて画期的で斬新なものだったのである。

マデルノは後述のように、その後サン・ピエトロ大聖堂をバシリカ式に改築し、正面のファサードを作ったほか、パラッツォ・バルベリーニを建造し、そこでベルニーニやボロミーニを育成することになった。

　イル・ジェズ聖堂の内部装飾は当初は質素であった。前述のように前衛的な美術家を登用したオラトリオ会とちがってイエズス会は芸術に無頓着であり、表現様式よりも内容を重視していた。主祭壇はムツィアーノの《キリストの割礼》（現在は取り外されて聖堂の隣の建物に保存されている）、礼拝堂の祭壇画とフレスコは、フェデリコ・ズッカリ、アゴスティーノ・チャンペッリ、ジュゼッペ・ヴァレリアーノ、シピオーネ・プルツォーネ、ガスパーレ・チェリオといった、後期マニエリスムから「移行期」の画家たちが動員され、聖母、キリスト、父なる神というヒエラルキーを示す緻密なプログラムに従って制作された。一六〇二年にはジョヴァンニ・バリオーネが《キリストの復活》の注文を受けるが、これにローマの多くの画家が異議を唱え、バリオーネを誹謗する詩が出回った。カラヴァッジョがその犯人と目されてバリオーネから名誉毀損で訴えられた事件（バリオーネ裁判）が起こったが、イエズス会側の画家選択のまずさがそもそもの原因であった。

　一六二〇年頃にはこの聖堂の装飾は完全に時代遅れとなってしまい、ジャンパオロ・オリーヴァがイエズス会の管長になると装飾が見直された。ジェノヴァ出身の画家バチッチア（ジョヴァンニ・バッティスタ・ガウッリ）が起用され、イエズス会の勝利と栄光のイメージで聖堂内

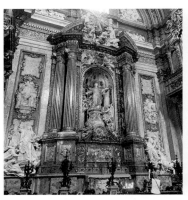

1-19 ポッツォ 聖イグナティウス祭壇 ローマ、イル・ジェズ聖堂 1695-1700年

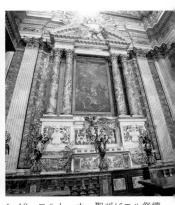

1-18 コルトーナ 聖ザビエル祭壇 ローマ、イル・ジェズ聖堂 1669-76年

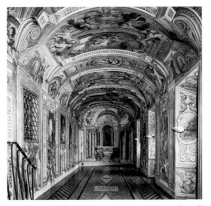

1-20 ポッツォ ローマ、イル・ジェズ聖堂カーザ・プロフェッサ、ポッツォの回廊壁画 1682-83年

を覆うべく、身廊のヴォールト天井に《イエスの御名の勝利》（1-17、一六七六-七九年）、ドームには《天国》（一六七二-七五年）、アプス（後陣）には《子羊の礼拝》（一六八〇-八三年）などが制作された。とくにヴォールト天井は、アントニオ・ラッジによるストゥッコ（漆喰）彫刻や装飾とフレスコの画面とが不可分に融合しており、イ

エスという文字からまばゆいほどの光が放射する華麗なイリュージョンが展開している。こうした壁画と建築空間の相互浸透はベルニーニの発案であったと思われる。

二つの翼廊はイエズス会の創始者に捧げられており、右がザビエルに捧げられた祭壇で、ピエトロ・ダ・コルトーナが一六六九年から七六年に建造した（1―18）。中央に死後腐らなかったというザビエルの遺体の右手が展示され、その上の祭壇画はカルロ・マラッタによる《聖フランシスコ・ザビエルの死》である。左のイグナティウス・デ・ロヨラの祭壇（1―19）は、一六九五年から一七〇〇年にかけてアンドレア・ポッツォが建造したものであり、金や銀、ラピスラズリをふんだんに用いた豪華絢爛たる祭壇である。中央にピエール・ルグロによる銀の聖人像が立ち、左右にはそれぞれジャン・バティスト・テオドンによる《偶像崇拝に打ち勝つ信仰》、ピエール・ルグロによる《異端を撃退するキリスト教》の群像がある。後者でキリスト教の擬人像に打ち負かされている異端のうちにルターやカルヴァンの書物のほか、「カミ、ホトケ、アミダ、シャカ」という文字が見えるのが興味深い。

この聖堂には、創始者イグナティウスの執務室であったという「カーザ・プロフェッサ」が隣接している。内部の廊下のフレスコ装飾（1―20）はイグナティウス伝を主題としており、ジャコモ・コルテーゼが着手し、アンドレア・ポッツォが完成させた。この「ポッツォの回廊」は、遠近法やだまし絵、アナモルフォーズが多用され、遊び心に満ちている。

6　サン・ピエトロ大聖堂

カトリック改革とバロックの精神をもっともよく具現し、教皇と教皇庁の正統性を象徴する最大のモニュメントが、サン・ピエトロ大聖堂（1-21）である。一五〇二年、ユリウス二世は、コンスタンティヌス大帝が建てた五廊式のバシリカを破壊し、ブラマンテに命じて集中式の新聖堂を着工させた。一五一四年にブラマンテが没し、この案はラファエロやバルダッサーレ・ペルッツィに受け継がれた。その後パウルス三世の治世下でアントニオ・ダ・サンガッロ・イル・ジョーヴァネが長堂式のプランに変更した。しかし一五四六年にサンガッロが没すると、ミケランジェロが再び集中式のプランを試みるなど紆余曲折を経て、一五九〇年にやっとミケランジェロ設計の円屋根が完成した。この円屋根はローマのシンボルとして今にいたっている。

この新たなサン・ピエトロ大聖堂は、幾多のプラン変更を経てなおルネサンス的な均整と調和を示すものであった。一五八六年、シクストゥス五世がドメニコ・フォンターナに命じて巨大なオベリスクを聖堂前の広場に移動させて打ち立て、以後一七世紀の教皇は巨費を投じてサン・ピエトロ大聖堂とヴァチカン宮殿を壮麗化していった。

一六一二年、サンタ・スザンナ聖堂のファサードに目をとめたパウルス五世の命により、カ

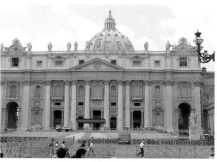

1-21　ヴァチカン、サン・ピエトロ大聖堂ファサード

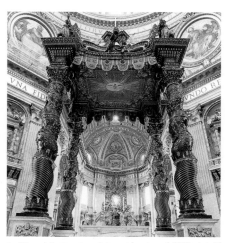

1-22　ベルニーニ、サン・ピエトロ大聖堂バルダッキーノ　1624-33年

ルロ・マデルノが主任建築家に任命された。マデルノは列柱のそびえる巨大なファサードを完成させ、内部の身廊を引き伸ばして集中式からバシリカ式に改築した。それによって内部空間は非常に拡張され、現在にいたるまで世界一の広さを誇っている。このファサードの前に立つと、背後にあるミケランジェロの設計したドームが見えなくなってしまい、そのことで批判の対象となってきたが、ファサードは堂々とした威圧感を与えるものであり、その二階部分には

36

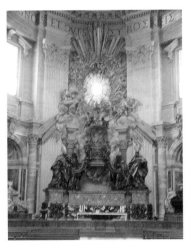

1-23　サン・ピエトロ大聖堂カテドラ・
ペトリ　1657-66年

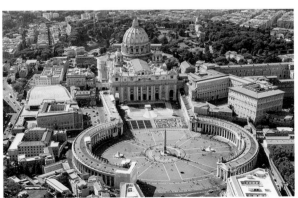

1-24　サン・ピエトロ広場　1556-67年

教皇が人々を祝福するロッジア（開廊）が設けら
れていた。

　一六二三年に即位したウルバヌス八世の治世下
でもサン・ピエトロ大聖堂の造営は止むことがな
く、ほぼ毎年、新たな事業が開始された。こうし
た事業のほとんどすべてを託されたのがジャンロ
レンツォ・ベルニーニ（一五九八—一六八〇）で

ある。

当初ボルゲーゼ家の庇護を受けて彫刻を作っていたベルニーニは、教皇ウルバヌス八世が就任するとすぐに、大聖堂の交差部に位置する主祭壇を覆う巨大なバルダッキーノ（天蓋、1—22）の制作を命じられた。一六三三年、ベルニーニは、四本の巨大なねじれたブロンズの円柱に支えられた建造物を完成させ、ドームの下の交差部一帯すべてを教皇の墓廟とともに再編した。バルダッキーノを取り囲む四辺の壁龕には、この聖堂の所蔵する聖遺物を表す聖人たちが四人の彫刻家によって作られ、設置された。聖槍をもつ聖ロンギヌス（ベルニーニ）、聖十字架をもつ聖ヘレナ（アンドレア・ボルジ）、聖顔布をもつ聖ヴェロニカ（フランチェスコ・モーキ）、そして頭蓋骨の聖遺物がある聖アンデレ（フランソワ・ドゥケノワ）はX十字架をもっている。それぞれの聖遺物は壁龕の上部のバルコニー内の壁龕に収められている。

約三〇年後、教皇アレクサンデル七世の命で、後陣に聖ペテロの木製司教座をブロンズの玉座に納めた《カテドラ・ペトリ》（1—23、一六五七—六六）を設置した。その結果、大聖堂に入るや中央に巨大なバルダッキーノが見え、身廊を進むと豊かに装飾されたバルダッキーノの円柱の間から光に満ちた壮麗な司教座を望むことができるというように、身廊の長軸に沿って徐々に神と教皇の栄光に近づくという導線が完成したのである。

さらにベルニーニは大聖堂とヴァチカン宮殿を結ぶ堂々たる大階段、スカラ・レジアを建設する一方、一六五六年から六七年にかけて大聖堂前の広大な空間に巨大な二層のコロネード

（列柱廊）に囲まれた広場（1−24）を建設した。この広場は、信者を迎え入れる母なる教会の手を示しており、ベルニーニ自身の説明によれば、「カトリック信者を抱擁してその信仰を強化せしめ、異端者を教会に帰順せしめ、不信者を真の信仰によって啓発する」空間であった。またそれは、二階のロッジアから姿を見せて「ローマと世界に（urbi et orbi）」祝福する教皇をもっとも際立たせ、人々に印象づける巨大な劇場でもあった。ベルニーニの一連の仕事によって、サン・ピエトロ大聖堂は、キリスト教世界の中心としての教皇庁の威厳と権威をアピールする一大モニュメントに変貌したのである。

何ヵ月も歩いてローマに来た巡礼者たちは、細い道からいきなり眺望が開け、念願のサン・ピエトロ大聖堂を前にしたこの広場に立って足がすくむほど感激したであろう。現在はテヴェレ川沿いのサンタンジェロ城から幅の広い道がサン・ピエトロ広場に向かって延びていて、その感動を追体験することはできない。この大通りは、イタリア統一後長らく政府と断交していた教皇とイタリア政府が和解したことを記念してムッソリーニが作らせたもので、コンチリアツィオーネ（和解）通りという。

このように、一六世紀半ばに始まったカトリック改革は、画像を否定したプロテスタントに対抗してその有効性を強調し、誰にでもわかりやすく、広く民衆に訴えかけるキリスト教美術を推進して、世界中に普及させた。このように聖なるものを効果的に視覚化することはキリス

ト教美術に新たな生命を与え、それを民衆化し、近代化したといってよい。そしてカトリック改革によって整備された聖都ローマからは、一七世紀初頭以降、力強いバロック美術が次々に生み出されることになった。バロック美術は、カトリック改革の理想を完全に実現し、教義を絵説きする機能だけでなく、人を説得し、情念を揺り動かすことに成功したのである。

第2章　光と陰

カラヴァッジョの革新とその系譜

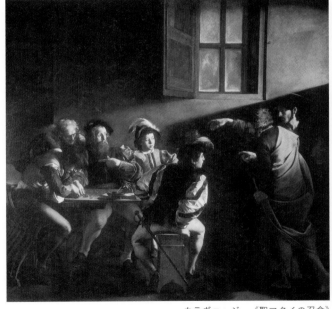

カラヴァッジョ《聖マタイの召命》
1600年　ローマ、サン・ルイージ・デイ・フランチェージ聖堂

1 西洋美術における光

西洋絵画のもっとも顕著な特色は光を表現したものであることである。東洋の絵画では線描が中心であり、宋代の水墨画のように光を表現するものもあったが、西洋絵画のような明暗法は生まれなかった。西洋でもっとも明暗法が追求され、光が画面のもっとも重要な構成要素になったのはバロック時代であった。

西洋では、紀元前四八〇年頃、陰影を施した様式が発明されたという。その詳細はあきらかでないが、この時代にゼウクシスやパラシアスなど、後世にも名の残る大画家が輩出しており、西洋絵画史の中で画期的な発展があったことはたしかであろう。この新たな技法は、事物の輪郭線ではなく、その陰影や肉付け（モデリング）によって立体感や実在感を表現するというものであった。平面でありながら、そこに空間の奥行きや立体感を感じさせる効果や技法をイリュージョニズムといい、この虚構の空間や立体感をイリュージョンというが、これはギリシア

42

の古典期に発明されて発展したとされる。これ以降今日まで、西洋では決してこの技法が忘れられることはなかった。

中世では、教会の壁面を飾るモザイクや写本の挿絵では、人物の肉付けは最小限となり、それがしばしば金地の背景に配されている。金地のモザイクは、画面外の光を取り込んだ芸術であり、光を神と見なすキリスト教の信仰空間ではきわめて効果的であった。ゴシックの教会を飾る色鮮やかなステンドグラスも、光によって神の姿や物語を表すものであったが、教会に差し込むこの光は神にほかならなかった。このように中世の絵画においては、画面に光が描かれるのでなく、画面そのものが光となることで神の栄光が称えられたのである。ゴシック期の終わり頃、イタリアやネーデルラントで古代の自然主義が徐々によみがえった。そこでは光が象徴性をもって強調されるのではなく、事物の立体性を際立たせるための光にとどまっていた。

一五世紀に始まるルネサンスでは、古代の理想的な人体表現が復活しただけでなく、線遠近法が発明されて、奥行きのある空間に多数の人物を配置できるようになった。また、事物の立体感を表すための陰影表現についても、光の方向を考慮するなど合理的に追求された。こうした明暗法をキアロスクーロという。ルネサンスの代表的な美術理論であるアルベルティの『絵画論』（一四三五年）では、光に対し、神や象徴的な力を見るのではなく、目に見える事物を正確に表現するための最重要の要素と捉えている。

この頃から、光と陰は画面空間を統一するための手段となり、また、陰影は礼拝堂の窓から

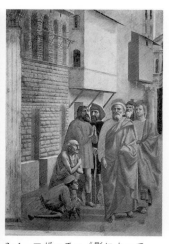

2-1 マザッチョ《影によって病人を癒す聖ペテロ》 1426-27年 フィレンツェ、サンタ・マリア・デル・カルミネ聖堂ブランカッチ礼拝堂

2-2 ティツィアーノ《聖ラウレンティウスの殉教》 1567年 エル・エスコリアル、サン・ロレンソ修道院

差し込む光の方向に一致させるのが一般的となった。マザッチョの記念碑的な壁画《貢の銭（みつぎ）》では、片方から差す光によって人物たちは濃い陰影を作り、大地に黒々と影を落としている。同じ礼拝堂の《影によって病人を癒す聖ペテロ》（2-1）では、病人に落ちる影自体が主題となっている。こうした表現は、これ以前には見られないものであった。

さらに、キリストの生誕、つまり降誕の場面では夜景が登場することもあった。キリスト生誕の情景と夜景表現は深く結びつくことになり、二〇世紀まで数多くの画家が描くことになった。このよう

44

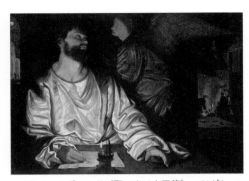

2-3　サヴォルド《聖マタイと天使》　1534年　ニューヨーク、メトロポリタン美術館

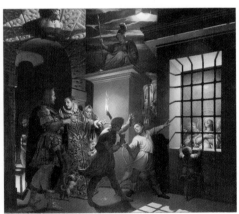

2-4　アントニオ・カンピ《獄中の聖カタリナを訪れる皇女ファウスティーナ》　1584年　ミラノ、サンタンジェロ聖堂

に、絵画に夜景が登場するのは、特定の主題と結びついたときであることが多く、キリストの降誕はその最たるものであった。

一五〇〇年前後、ローマでラファエロやミケランジェロによってモニュメンタルな古典主義が完成した頃、水の都ヴェネツィアでも絵画の黄金時代を迎えようとしていた。それを牽引した夭折の天才ジョルジョーネは、一五〇〇年にヴェネツィアに滞在したレオナルド・ダ・ヴィ

ンチの影響を受け、輪郭線をぼかして大気の雰囲気を表す絵画的な様式を開拓する。同時に夜景画を描いたと記録されており、一六世紀前半に北イタリアで夜景画を流行させた先駆者となった。ジョルジョーネの弟子であったティツィアーノはジョルジョーネの牧歌的な様式を乗り越え、ミケランジェロにも影響を受けたモニュメンタルな人物表現を追求する一方、夜景画も描き、松明の火と月光が処刑の情景を浮かび上がらせる劇的な《聖ラウレンティウスの殉教》（2-2）を描く。ティツィアーノの影響を受けたティントレットは、一六世紀後半にティツィアーノのもっていたドラマチックな効果をさらに推し進め、独自の幻視的な世界を生み出すにいたった画家である。その宗教画は、自然とも超自然とも判別できない光が闇を照らし、大胆な構図とともに場面を劇的にしている。

一六世紀前半にヴェネツィアに滞在していた画家ジローラモ・サヴォルドは、ジョルジョーネやティツィアーノの影響を受けて抒情的な風景描写や自然主義的な明暗技法を習得した。伝記作者ヴァザーリによると、サヴォルドによる「とても美しい夜と火の絵」四点がミラノの造幣局に飾られていたという。この四点の主題は不明だが、一点は《聖マタイと天使》（2-3）、もう一点は《降誕》であろうと考えられる。サヴォルドの見事な夜景画は、それが飾られていたミラノで大きな影響を与え、熱心に模倣されたようである。とくに、ミラノ近郊の町クレモナで活躍した画家のカンピ一族の一人、アントニオ・カンピは夜景表現を得意とし、数多く描いた。ミラノの教会のために描かれた《獄中の聖カタリナを訪れる皇女ファウスティーナ》

（2-4）といった作品は夜景と灯の光を表現し、劇的な明暗効果を示している。サヴォルドやカンピの絵は、ミラノで画家修業を行っていた少年カラヴァッジョに感銘を与えたにちがいない。カラヴァッジョは、ロンバルディアで流行していた夜景表現をローマに移植し、その地で堂々たる人物表現と結びつけてドラマチックなバロック様式を生み出したのである。

2　カラヴァッジョの明暗

　ミケランジェロ・メリージ、通称カラヴァッジョ（一五七一─一六一〇）はミラノで生まれ、幼少時に近郊の町カラヴァッジョに移るが、一五八四年にミラノの画家シモーネ・ペテルツァーノの下に弟子入りする。ペテルツァーノは群像表現の宗教画に優れ、ミラノの多くの教会でフレスコ壁画や祭壇画を描いていた。

　その後しばらくのカラヴァッジョの経歴は不明だが、基本的な絵画技術を習得したものと思われ、一五九五年頃にローマに出る。ローマは一六〇〇年の聖年に備え、建設・改修ラッシュがあり、ヨーロッパ中から芸術家が集まっていた。当初、貧窮に苦しみながら半身の少年像や静物画を描く一方、当時ローマでもっとも人気のあった画家カヴァリエール・ダルピーノの工

47

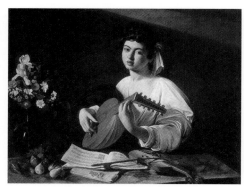

2-5 カラヴァッジョ《リュート弾き》 1596年頃 サンクトペテルブルク、エルミタージュ美術館

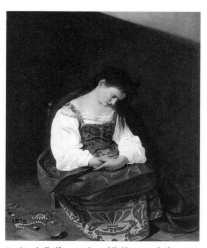

2-6 カラヴァッジョ《悔悛のマグダラのマリア》 1595年頃 ローマ、ドーリア・パンフィーリ美術館

房など、いくつかの工房を渡り歩いた。やがてフランチェスコ・マリア・デル・モンテ枢機卿の目にとまり、その邸館パラッツォ・マダマに移り住む。

生活の安定を得たカラヴァッジョは、デル・モンテ邸で暮らす給仕や歌手の少年たちをモデルに少年像や少年の登場する風俗画を描くが、それらの多くには花や果物が組み合わされ、見

48

事な写実技法を示していた。この迫真的な静物描写はおそらくミラノにいるときに鍛えられた
もので、カラヴァッジョはまずこうした静物描写のエキスパートとして頭角を現したのである。

こうした少年像は、静物の細部描写のほかに、少年を照らす光が正確に捉えられ、しばしば背
景に影や斜めに差す光が見える。レオナルドやレオナルド派の少年像では、背景は漆黒の闇に
塗りこめられ、人物に当たる光はどこから照らされたのか不分明な柔らかいものであったが、
カラヴァッジョは当初から、光の方向性やそれが作り出す明暗のコントラストに意識的であっ
た。光への感受性は、迫真的な細部描写とともに、ロンバルディアで見ることができたネーデ
ルラントの作品に感化されたものであろう。

初期の代表作《リュート弾き》（2−5）には、花や果物といった静物の瞳目すべき写実描写
のほかに、人物とそれを取り巻く薄暗い空間に光が差し込み、奥行き感とともに人物の実在感
が見事に表現されている。画面上方に斜めに差し込む光の線は、カラヴァッジョのトレードマ
ークとなった。

やがて彼は枢機卿をはじめ、その周辺のパトロンのために個人向けの宗教画を描くようにな
った。《悔悛のマグダラのマリア》（2−6）では、やはり穏やかな光に満たされた部屋が描か
れているが、画面上方に斜めに走る光の線が見え、罪深い女の心に差した神の光を暗示してい
る。しかし、この光線がなければ、同時代の衣装をまとったこの女性の絵は単なる風俗画にし
か見えないだろう。

2-7 カラヴァッジョ《聖マタイの殉教》 1600年
ローマ、サン・ルイージ・デイ・フランチェージ
聖堂

やがてカラヴァッジョは、静物画的な細部描写を誇示するのではなく、光と影による空間の描出やドラマの演出に重点を移し、その技術を高めていく。一六〇〇年にサン・ルイージ・デイ・フランチェージ聖堂コンタレッリ礼拝堂のために制作された《聖マタイの殉教》（2-7）は、彼の作品が初めて公に展示されたもので、実質的なデビュー作となった。

《聖マタイの召命》では、暗い部屋に同時代の衣装をつけた男たちが座り、画面右から入ってきたキリストとペテロを見つめている。キリス

トがいなければ、場末の賭場か居酒屋を舞台にした大きな風俗画にしか見えない。

ある日、キリストは収税所に入って行くと、そこで働いていた徴税人レビに、「私についてきなさい」と言った。レビはすべてを捨てて立ち上がってキリストに従い、後に福音書を執筆する使徒マタイとなる。ユダヤにおいて、徴税人というのは罪人と同義であり、新約聖書では何度も否定的な意味で言及されている。

50

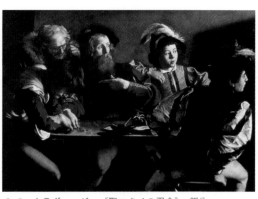

2-8　カラヴァッジョ《聖マタイの召命》　部分

召された主人公のマタイはどこにいるのだろうか。キリストの呼びかけに対して顔を上げ、自らを指さすような真ん中の髭の男が長らくマタイであると思われてきた。しかし、よく観察すると、この男は自分ではなく、隣にいる若者を指しているように見える（2-8）。その隣、画面左端でうつむく若者こそがマタイではないかという意見が一九八〇年代から出始め、主にドイツと英語圏で論争になった。

イタリアではいまだに真ん中の髭の男がマタイであるとする認識が一般的だが、私はあらゆる理由からみて、左端のうつむく男こそがマタイであると考えて何度も論じてきた。その詳細は省くが、その身振りや姿勢から、髭の男は商人で、右手で税金を支払ったところであり、若者はそこから受け取った金を見つめる徴税人であると考えられる。

徴税人という罪人が、キリストに呼びかけられて突然回心するというこの主題においては、帽子を被った身なりのよい髭の男よりも、血走った目で金銭を凝視する若者が主人公であるほうがより劇的となる。また

51

実際に絵のある礼拝堂の入口に立ってこの絵を見上げると、左端の若者が非常に大きく見え、画面の主人公であることが納得できる。

この問題は、当時のカトリックとプロテスタントとの「自由意志論争」と無関係ではなかった。プロテスタントは、特定の決められた人のみが救われるという「予定説」を唱え、カトリックは、誰もがその意志と行動によって救われるという「自由意志」を重視した。そもそも、絵の設置されたサン・ルイージ・デイ・フランチェージ聖堂はローマにいるフランス人のための教会であり、作品の背景には、少し前にフランス王アンリ四世を示唆するという解釈もあった。

「召命」という単語は、イタリア語でヴォカツィオーネ（vocazione）、英語でコーリング（calling）、ドイツ語でベルーフ（Beruf）というが、いずれも神による召命や呼びかけだけでなく、職業や仕事という意味をもつ。その背景には、人間の仕事とは、自分で選んで従事するのでなく、神から与えられた使命であるという考えがある。

マックス・ウェーバーの古典的名著『プロテスタンティズムの倫理と資本主義の精神』によれば、近代の資本主義の精神を生み出すことになるもっとも重要な概念は、この天職という考え方にあった。与えられた仕事にひたすら励むことは神の栄光を表すことであり、各自の職業こそが神の命じたものなのだ。

徴税所に入ってきたキリストは、これから救う者を指さしている。そのとき、特定の人物を

指さす髭の男は、「この男ですか？」と救われる者を指定し、限定しているようだが、左端の若者はそうではない。この若者は、今はうつむいて光を浴びていないが、キリストの声を聞いて立ち上がれば、光は彼の全身に当たり、救いの道へと導かれるであろう。登場人物の誰もが救われる可能性があるこちらのほうがカトリック的であって、当時のローマの教会によりふさわしいと考えられるのだ。

「私が来たのは、正しい人を招くためでなく、罪人を招くためである」（マタイ9・13）と言うキリストは、キリストが入ってきたことにも気づかず、お金に夢中になっているこの若者を招いているのであり、やがて若者はお金をなげうってキリストとともに出て行くのだろう。

《聖マタイの召命》と向かい合う《聖マタイの殉教》は、倒れた聖人の上に半裸の若者が切りかかっており、周囲の人々が驚き慌てているが、これらの群像を左から差す強い光が鋭く照らし出している。いずれも、全体の暗い闇と強い光との対比が顕著で、それまでのどんな宗教画よりも現実味を帯びていた。この絵はいちど全面的に描き直されたことがわかっているが、画家が初めて挑んだ群像構成に手間取ったことをうかがわせる。画面の大半を闇に沈め、主要人物に強烈な光を当てることで、群像の構成や舞台を曖昧にするという技術も、このときの体験によって獲得したにちがいない。

これらは公開されるや賛否両論大きな反響を呼びおこし、カラヴァッジョの名は一夜にしてローマ中に響き渡った。この壁画の成功とともに、カラヴァッジョには重要な注文が舞い込ん

53

評した傑作である。

そこでは、画面を圧する大きな馬の足元に若い兵士が横たわって両手を広げている。この兵士はサウロ（後のパウロ）であり、神の声を聞いて今まさに回心しつつある。サウロは熱心なパリサイ派で新興のキリスト教を迫害する急先鋒の男であった。ダマスカスのキリスト教徒を弾圧するための一隊の指揮官となって進軍するが、天からの光が彼の周りを照らしたため地に倒れ、「サウロよ、どうして私を迫害するのか」という神の声を聞き、回心することになった。

2-9　カラヴァッジョ《聖ペテロの磔刑》
1601年　ローマ、サンタ・マリア・デル・ポポロ聖堂

だ。一六〇一年、カラヴァッジョはティベリオ・チェラージの依頼によってサンタ・マリア・デル・ポポロ聖堂チェラージ礼拝堂に《聖ペテロの磔刑》（2－9）と《聖パウロの回心》（2－10）を描いた。両作品は、コンタレッリ礼拝堂の作品ほど光と影の対比は強くないが、光の用い方がさらに巧妙になっており、《聖パウロの回心》は、イタリアの美術史家ロベルト・ロンギが「宗教美術史上もっとも革新的」と

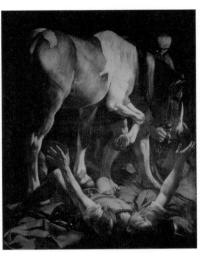

2-10　カラヴァッジョ《聖パウロの回心》
1601年　ローマ、サンタ・マリア・デル・ポ
ポロ聖堂

カラヴァッジョ以前の伝統的な図像では、落馬するパウロと、天に出現するキリスト、光に打たれて驚き慌てる周囲の人々とが組み合わされていた。これに対し、カラヴァッジョの作品にはキリストや天使の姿はなく、地に倒れるパウロと巨大な馬と馬丁だけが画面を占めている。しかも馬丁も馬もパウロに起こった異変に気づいていないかのように動作を止めてうつむいている。目を閉じて両腕を広げたパウロは、肉眼で神を見ているのではない。心の中で神に出会い、その声を聞いているのだ。《聖マタイの召命》の左端の若者が顔を上げずに声のみを聞いているように見えるのと通じる。あの若者と同じくこのパウロは、通常のこの聖人の表現と異なる無髭の若者である。同じように神の招きを受けているが、いまだ立ち上がらずに手のみで応えている。しかし、外面的には何の奇蹟も起こってはいない。つまりここでは、パウロ回心の奇蹟は、超自然的な光や神の顕現によったのではなく、すべてパウロの脳裏で起こったという近代的な解釈が提示されているのである。

近年の洗浄で、画面右上に数条の光の線が描かれていることが確認されたが、夏の午後この礼拝堂に行くと、後方の高い窓から夕日が差し込み、あたかも神の光のように画面を斜めに横切って、倒れているパウロの広げた両腕に受け止められているのを見ることができる。両手をいっぱいに広げたパウロの身振りは、この現実の光を掬いとるためであり、カラヴァッジョは、礼拝堂に差し込むわずかな光を画面に効果的に導入しようとしたことがわかる。つまり、画面に光を最小限にしか描かず、現実空間の光を画面に導入して画中の構成要素にしているのである。それによって作品は観者のいる現実空間に接続し、奇蹟が実際に観者の目前で起こっているような錯覚を与えるのだ。

カラヴァッジョの宗教画の最大の特色はこうした現実性や臨場感であり、奇蹟が実際に目の前で起こっているようなヴィジョンを与えることであった。《聖パウロの回心》では、教会内に差し込む現実の光によって、画面にキリストや天使を描かなくとも、パウロに回心を促した神の存在がはっきりと感じられるものであった。《聖マタイと天使》や《キリストの埋葬》のような祭壇画では、視点の位置が実際に絵を見る観者の視点に合わせられている。これらの祭壇画では、教会内の空間と画中の空間を接続させるために、視点の位置や構図が工夫されているだけでなく、画面内の光も教会空間のそれと調和するように考慮されていた。カラヴァッジョが、後の彼の追随者たちと違って画面内にほとんど光源を描かなかったのは、画面内の光源を教会内の実際の光であるかのように見せるためだったのだろう。

《聖マタイの召命》で、徴税人であったレビ（マタイ）が、突然キリストに呼びかけられ、すべてを捨てて彼に従ったように、サウロ（パウロ）もキリスト教徒を迫害していたパリサイ人でありながら、キリストに呼びかけられてそれに従ったのである。その意味で、《聖マタイの召命》と《聖パウロの回心》は主題の上でつながっているといえよう。神の訪れは誰にでもあるものではないが、それは目に見える形では来ない。これらの若者のように目を閉じ、耳をすませてようやく感じられるものであろう。観者は、画中の人物に仮託し、自分にもキリストが訪れ、キリストの声を聞く思いをしえた。私たちに現れる神や救済、それは神秘的な顕現や幻視ばかりでなく、日常の中のふとした気づきや悟りにもあるのだ。

カラヴァッジョのこうした斬新な絵はしかし、保守的な教会関係者には受け入れがたいこともあった。《聖母の死》（2－11）や《蛇の聖母》のように、せっかく描いた作品はしばしば受け取りを拒否されることになる。

カラヴァッジョは名声を得るとその生来の放蕩（ほうとう）のために生活が乱れていった。元来彼は粗暴な性格をしており、この画家についての記録は、作品注文にかかわるものよりも警察や裁判に関するもののほうが多いほどで、暴行傷害、警官侮辱、武器不法所持、器物損壊などを繰り返し、しばしば投獄されて刑務所の常連となっていた。そしてついに一六〇六年五月、敵対していた不良グループと集団で決闘をして、その一人を剣で殺害。彼はすぐにローマから逃げ出すが、彼には、見つけ次第誰でも彼を殺してもよいという「死刑宣告」が出されてしまう。

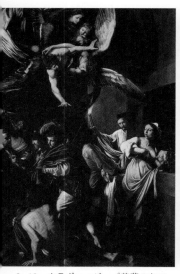 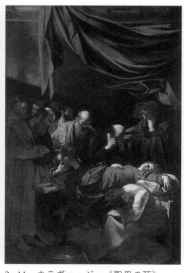

2-12　カラヴァッジョ《慈悲の七つの行い》　1606-07年　ナポリ、ピオ・モンテ・デラ・ミゼリコルディア聖堂

2-11　カラヴァッジョ《聖母の死》1601-03年頃　パリ、ルーヴル美術館

　一六〇六年の秋にカラヴァッジョは南下してナポリに逃れた。ローマでもっとも有名な画家となっていた彼はすぐに多くの注文を受ける。カラヴァッジョの斬新な様式はナポリの画家たちを刺激し、《慈悲の七つの行い》（2-12）や《キリストの笞打ち》などの大作はナポリ画壇に新風を吹き込み、ナポリ派を勃興させた。

　ナポリでの地位を固めたカラヴァッジョは、一年ほど後にマルタ島に渡った。マルタは聖ヨハネ騎士団（マルタ騎士団）が治めており、カラヴァッジョは騎士団長ヴィニャクールに迎え

58

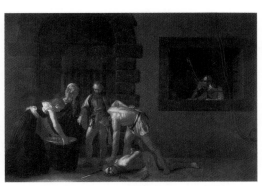

2-13　カラヴァッジョ《洗礼者ヨハネの斬首》　1608年　ヴァレッタ（マルタ）、サン・ジョヴァンニ大聖堂

2-14　カラヴァッジョ《ラザロの復活》1608-09年　メッシーナ州立美術館

られる。一六〇八年、《洗礼者ヨハネの斬首》（2-13）を描き、その絵によって無事に騎士団に入会した。

この大作はこの画家の到達点といってよい傑作であり、その図像解釈について私はかつて詳細に論じたことがあるが、牢獄（ろうごく）の中庭で洗礼者の斬首刑が行われている暗い大画面である。中央で犠牲者に覆い被さる執行人は、通常の斬首の図像とはかけ離れ、羊を屠殺するような身振りをしている。作品を依頼した聖ヨハネ騎士団は武装した修道会であ

59

り、キリスト教圏の最前線としてマルタ島でオスマン軍と恒常的な戦闘状態にあった。騎士の戦死は日常的であり、それらは殉教と見なされたが、この作品の設置された礼拝堂のすぐ外側には騎士たちの墓地があった。処刑された洗礼者ヨハネは騎士の守護聖人であるだけでなく、殉教した騎士をも象徴しており、処刑人の身振りはそれが主の犠牲につながる殉教であることを示していると思われる。祭壇上のこの大作を見る騎士たちには、ここで行われている殉教が、キリスト教を守るべく自分たちを犠牲にすること、そしてその犠牲は人類を救うために血を流した主の犠牲につながるものであることを感じ取ったにちがいない。

こうして騎士団に入会したのもつかのま、カラヴァッジョは高位の騎士を襲撃して逮捕され、収監されてしまう。脱獄に成功してシチリア島のシラクーザに逃亡する。シラクーザでは《聖ルチアの埋葬》（2-14）を描くが、すぐに大都市のメッシーナに移り、そこで《ラザロの復活》（4-8）など数々の作品を描いた。一六〇九年、再びナポリに行き、この二度目のナポリで重要な作品を描いた。一六一〇年七月、彼は恩赦を期待してローマに向かう途上で熱病に倒れ、三八歳で没した。

カラヴァッジョは四年間にわたるこの慌ただしい逃亡期に、あちこちに荒々しい筆致で急いで描いたような作品群を残したが、それらには、ローマ滞在時の作品に見られた衝撃的な写実表現よりも、レンブラントを予告するような瞑想的な宗教性と深い精神性が漂っている。殺人を犯した末の逃亡生活という不安定な状況の中でこそ、その芸術は熟成し、深化したのである。

凶暴な殺人者でありながら、人を感動させる静謐な宗教画を描いたことは、カラヴァッジョの
パラドックスといってよい。

奇蹟というものは、客観的な復活や治癒などではなく、すべて内面的な現象にすぎず、神も
信仰もつまるところすべて個人的な内面や心理の問題に帰着する。こうした考えは、プロテス
タントだけでなく、イエズス会やオラトリオ会など、個人と神との対峙を重視する当時のカト
リック改革の宗教思想に通じるものである。しかし、それを説得力のある様式で初めて視覚的
に提示したのはカラヴァッジョであった。彼は宗教画を、遠い昔の出来事ではなく、観者の目
の前に立ち現れるヴィジョンとして表現した。劇的な明暗、質感豊かな細部描写、画面からモ
チーフが突き出るような表現など、すべては観者のいる現実空間にリアルな幻視をもたらすた
めの仕掛けであった。

カラヴァッジョの画面にも、奇蹟や神は存在していないと見ることもできる。見ようによっ
ては、それらは単なる埋葬や処刑や落馬の情景にすぎないのだ。神の存在や奇蹟に気づくか気
づかぬかは、観者に委ねられているといえよう。《聖マタイの召命》は、イエスの姿に気づか
ぬ者にとっては、それは単なる風俗画にしか見えないだろう。風俗画から出発したカラヴァッ
ジョの描いた宗教画の多くは、日常の中に神の幻視を見る情景であり、現実と宗教とを融合さ
せるものであった。彼のリアリズムが燎原の火のごとく西洋中に広まったのは、それがプロ
テスタントの現実的な世界観に合致しただけでなく、一七世紀が、合理的で科学的な世界観が

普及した時代であったためにほかならなかった。カラヴァッジョは、ルネサンス以来徐々に発展してきたキアロスクーロを合理的に徹底させ、あらゆる絵画に応用できる明快で普遍的な国際様式として完成させたのである。

3 カラヴァッジェスキ

カラヴァッジョほど大きな影響力をもった画家は美術史上まれであった。その影響は甚大であり、一六〇〇年代初頭にローマを覆っていた後期マニエリスムという様式を終息させた。しかしカラヴァッジョはつねに一人で制作し、弟子や工房をもたなかった。カラヴァッジョと同時期にローマでデビューし、ともにバロックへの扉を開いたアンニーバレ・カラッチが、兄アゴスティーノや故郷ボローニャから呼び寄せた弟子たちを用いて大工房を組織したのと対照的である。カラヴァッジョはカラッチ一派のようなフレスコ画を描かなかったため、組織的な工房を必要としなかった。にもかかわらず、彼の作品はすぐに模写され、その影響は瞬く間にイタリアを風靡し、さらにヨーロッパ全土を覆った。一七世紀の画家のほとんどがカラヴァッジョの写実主義から出発したといっても過言ではない。

カラヴァッジョの様式あるいはその追随者はカラヴァッジェスキ（カラヴァッジョ派、カラヴ

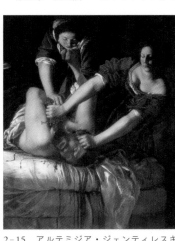

2-15　アルテミジア・ジェンティレスキ
《ユディトとホロフェルネス》　1612-13
年　ナポリ、カポディモンテ美術館

アッジズム）と称され、とくにその夜景画のように闇の強い様式をテネブリスム（暗黒主義）という。

カラヴァッジョ様式の特徴はまず、モデルを直接写したかのような迫真性や静物画的な事物の質感描写や細部描写を備え、理想化を排した自然主義にあった。理想化された人物ではなく、民衆や同時代の人物が登場し、聖書の物語が現実世界で今まさに起こっているかのように表現する斬新な写実主義であった。

次に重要なのが明暗法（キアロスクーロ）である。

暗い空間に強い光が差し込み、人物を鋭く浮かび上がらせる夜景画は、ヴェネツィアやミラノで一六世紀後半に描かれたが、ローマではほとんど見られなかった。カラヴァッジョの宗教画は、暗い空間に強い光を当てることによって神聖な存在を目立たせ、精神性を強調するものであった。光と闇のコントラストには、聖と俗や善と悪といった象徴的な意味が宿っているように見えるが、こうした光と闇の用い方こそが、カラヴァッジョ様式の最大の特徴であった。

こうしたカラヴァッジョの様式は、画家たちを強く惹きつけた。それは、古代彫刻やルネサンスの古典の模倣といった体系的な学習や修練を必要とせず、目の前にある事物をそのまま写生すればよいと思われ、また強烈な明暗効果によってデッサン力が未熟であってもそれを糊塗して容易に情景を劇的に仕立てることができた。そのため、後ろ盾のない若い画家や外国人の画家に広く好まれたのである。

テネブリスムが好まれた背景には、暗闇とは単に光の欠如した否定的な状態でなく、万物がたたずむ本来の状態であり、真の信仰も育まれる場であるという考えがあったのではなかろうか。一六世紀のスペインの神秘思想家、十字架の聖ヨハネ（フアン・デ・ラ・クルス）は『暗夜』の中でこうした思想を展開した。暗闇こそ人間精神の常態であり、信仰のみが導き手となって闇から浄化の道をたどるという。夜は霊魂にとっての幸運なのだという。「この幸運な夜は、霊に闇をもたらすとはいえ、それはただ霊に光を与えるためにのみそうするのだ」。十字架のヨハネのこうした思想がただちにテネブリスムの流行に結びつくものではないにせよ、闇に価値を見出す思想的基盤を用意したと思われる。

カラヴァッジョの友人の画家オラツィオ・ジェンティレスキはトスカーナ出身で、線描と淡い色彩を特徴とする画風を模倣していた。ジェンティレスキも早くからカラヴァッジョの作風を確立していたが、カラヴァッジョ風の明暗や光の効果を取り入れるようになる。彼の娘アルテミジアも画家になったが、父に画技を学んだ彼女は早くから才能を示し、父以上にカラヴァ

64

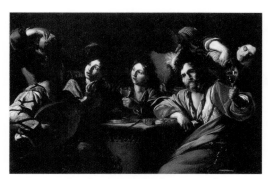

2-16　マンフレディ《酒場の集い》　1619-20年頃　個人蔵

2-17　カラッチョロ《無原罪の御宿り》　1607年　ナポリ、サンタ・マリア・デラ・ステラ聖堂

ッジョの影響を受け、《ユディトとホロフェルネス》（2-15）のような傑作を描いた。そこでは暗闇の中に鮮血が飛び散っており、カラヴァッジョの同主題作品をさらに生々しく暴力的にした情景となっている。アルテミジアは後にナポリに移り、そこで活躍したが、近年、「史上最初の偉大な女流画家」として再評価されている。

カラヴァッジョが一六〇六年にローマを去ってから一〇年ほどの間に、彼の様式はローマですっかり定着し、カルロ・サラチェーニ、オラツィオ・ボルジャンニ（4-4）、スパダリーノといったカラヴァッジェスキの画

家たちが活躍した。

一六一五年以降、バルトロメオ・マンフレディ（一五八二―一六二二）は、それまではほとんど宗教画に限られていたカラヴァッジョ様式を風俗画に適用した。これがとくにフランスやオランダといった北方の画家の間で大流行した。カラヴァッジョ自身は、初期の風俗画や少年像では、それほど強い明暗対比を用いなかったが、マンフレディは初期のカラヴァッジョに由来する酒場や賭場の情景を、カラヴァッジョの円熟期に特有のドラマチックな明暗によって描いた。多くは腰から上の半身群像で、「聖ペテロの否認」や「娼家の放蕩息子」といった聖書の主題に偽装されることもあったが、酒場や賭場の薄暗い情景が描写の中心を占めており、一見すると風俗画か宗教画か判然としないものもあった（2―16）。とくに、数人の男女が暗がりの中で酒を飲み、楽器を奏で、飲食する情景は、マンフレディの創造したうちでももっとも多くの画家たちに好まれた主題であった。

こうした主題の淵源は、同時代の風俗の男がテーブルを囲む情景の描かれたカラヴァッジョの《聖マタイの召命》にあり、また一六世紀にネーデルラントで描かれた《放蕩息子の宴会》にあった。マンフレディは、それらから宗教性や物語のテーマを排除し、カラヴァッジョ風の強い明暗効果を駆使して、半身像の群像が登場する酒場や合奏のテーマを確立したのであった。こうした風俗画的モチーフ、半身像の群像、強い明暗といった特徴は、「マンフレディアーナ・メトドゥス（マンフレディの手法）」と呼ばれた。とくにフランスやオランダの画家たちに好まれ、一

66

六二〇年代にはこうしてカラヴァッジョの様式を模倣する若い画家たちが多数現れた。
一六二〇年代末にこうした外国人画家の多くはローマを去った。一六三〇年代には盛期バロック様式の台頭とともにローマでのカラヴァッジェスキは終息し、かわってスペイン、オランダ、フランスなどでこれが流行する。

ギリシアの植民都市以来の古い歴史をもち、ヨーロッパ最大の人口を擁した港町ナポリはスペイン領であり、その文化はスペイン本土に直結していた。カラヴァッジョが二度にわたって滞在して制作したことは、地元の画家を覚醒させ、刺激せずにはいなかった。こうして、カラヴァッジョの晩年様式を継承した力強いナポリ派が生まれ、ナポリはバロック美術の一大中心地となった。そこでは、スペインの圧制と民衆の活力がせめぎあい、光と陰が激しいコントラストを見せるナポリの社会を反映するかのように、明暗対比の強い酷薄なまでの写実主義が展開した。

バッティステッロ・カラッチョロは、一六〇六年にナポリに来たカラヴァッジョの影響を真っ先に受け、リベラとともにもっとも優れたカラヴァッジェスキの画家となってナポリ派の創始者の一人となった。彼はローマに滞在してすでにカラヴァッジョ作品に触れていたらしく、早くも一六〇七年に《慈悲の七つの行い》の影響を明瞭に示す《無原罪の御宿り》（2−17）を描いている。そして、カラヴァッジョ最晩年の《キリストの復活》の影響を、おそらく《聖ペテロの解放》に示した。それらはカラヴァッジョの様式を完全に咀嚼（そしゃく）し、暗闇から光によっ

67

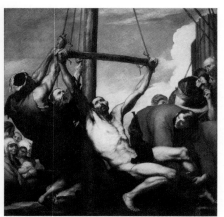

2-18　リベラ《聖ピリポの殉教》　1639年　マドリード、プラド美術館

4　スペインの黄金時代

　カラッチョロとともにナポリ画壇の領袖となったジュセペ・デ・リベラ（一五九一―一六五二）はスペインのバレンシア地方で生まれ、そこでフランシスコ・リバルタに絵を学んだ。リバルタはスペインでもっとも早くカラヴァッジョ風の強い明暗法を用いた画家である。リベラは若くしてイタリアに渡り、ローマで多くの古典を吸収し、また北方のカラヴァッジェスキの画家たちと交わり、一六一六年以降はナポリに定住した。ナポリで接したカラヴァッジョ作品に決定的に影響を受け、その画風は、カラヴァッジョ以上に激しい明暗と仮借なきまでの写実

68

2-19　スルバラン《ボデゴン》　1650年頃　マドリード、プラド美術館

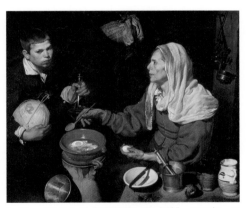

2-20　ベラスケス《卵を料理する老婆》　1618年　エディンバラ、スコットランド国立美術館

性を示した。ナポリの粗野な下層民をモデルにしたものも多く、その醜さも露骨に表現された。

しかし、一六三〇年代以降は苛烈な写実主義はやや緩和され、画面も明るくなって画面構成も古典的な均衡を示すようになった。明るい青空を背景に生々しい殉教場面が展開する《聖ピリポの殉教》（2-18）や、昼間の光の中に天国への階段が輝く《ヤコブの夢》などがその代表

である。リベラはナポリ副王をはじめスペイン貴族の注文によって制作したため、その作品の多くはスペインに運ばれて画壇に多大な影響を与え、ベラスケスやスルバランに代表されるスペイン一七世紀美術の黄金時代（シグロ・デ・オロ）の基礎を作ることになった。

イタリアに来ることなく、生涯カラヴァッジョ的なテネブリスムを保った画家はフランシスコ・デ・スルバラン（一五九八─一六六四）である。この画家はスペイン随一の国際的な港湾都市セビーリャで活躍し、セビーリャとその近郊の多くの教会や修道院のために宗教画を描いた。それらはいずれも強い明暗対比を示し、濃い闇に覆われているが、リベラのような苛烈さや激しさはなく、修道院の雰囲気を反映するかのように静謐で瞑想的な雰囲気を漂わせている（4-5、7-6）。スルバランは一六三〇年代にきわめて単純な構成でありながら、強い光によって闇から浮かび上がって確固とした存在感を示し、宗教画のような精神性をたたえている台の上に器物が横並びに配置されているだけの迫真的な静物画もいくつか残したが、それは（2-19）。ここには、もっとも卑近なものの中にこそ神を見るというスペイン的な宗教精神がうかがえるといえよう。

スルバランより一年若いディエゴ・ベラスケス（一五九九─一六六〇）は、スルバランの活躍したセビーリャで生まれ、同じくカラヴァッジョ的な写実主義から出発したが、その進路は大きく異なっていく。彼はセビーリャの画家パチェコに学び、身近な人物の生活風景を描いた風俗画、とくに厨房や静物を伴うボデゴン（厨房画）を描くことから出発した。一六一八年に

制作された《卵を料理する老婆》（2－20）や《水売り》は、驚くほど迫真的な描写力を示している。調理道具や食器に落ちる光を正確に捉え、その質感をこれ以上ないほど見事に表現している。

一六二三年に国王フェリペ四世の宮廷画家に抜擢され、マドリードの王宮に移り住む。以後のベラスケスの制作はずっとこの閉じた宮廷で営まれたが、北方絵画やティツィアーノをはじめとする王宮の膨大なコレクションをじっくり研究し、王宮に滞在したルーベンスからの刺激や二度のイタリア旅行での研鑽(けんさん)によって、その芸術は時代を超越して美術史上最高の極みに達したのである。

一六二九年に描かれた《バッカスの勝利（酔っ払いたち）》（2－21）は、異教の酒神の祭儀を扱ったものだが、異教の雰囲気はほとんどなく、登場するのはスペインの粗野な民衆であり、カラヴァッジョに由来する写実主義と明暗法が顕著であり、セビーリャ時代の風俗画の集大成となっている。この作品の完成直後、ベラスケスはイタリアに渡る。彼は、古代彫刻やルネサンスの古典、あるいはボローニャ派や盛期バロックに向かいつつあったイタリアの新潮流を学び、帰国後そのパレットは明るさを増した。彼は二〇年後に再びイタリアに行き、二年間滞在する。その後のベラスケスの筆触はヴェネツィア派のように自由闊達(かったつ)になり、画面には明るい光が充満してゆく。一六五七年頃の《アラクネの寓話（織女たち）》（2－22）は、ベラスケス後期の傑作である。

2-21　ベラスケス《バッカスの勝利（酔っ払いたち）》
1628–29年　マドリード、プラド美術館

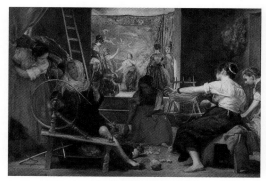

2-22　ベラスケス《アラクネの寓話（織女たち）》
1657年頃　マドリード、プラド美術館

手前には糸を紡ぐ女性たちが描かれるが、後景に見えるタペストリーの中には、女神ミネルヴァと織物競技をして怒りを買ったアラクネが蜘蛛に変えられる情景が描かれている。神話の場面と、現実の紡績工場の様子を対比させて描いたことについては、神話と現実、貴族と労働者との対比など様々な解釈があるが、ミネルヴァに象徴される真の芸術の勝利を意味していると

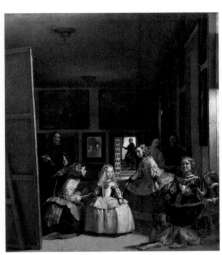

2-23　ベラスケス《ラス・メニーナス（侍女たち）》　1656年　マドリード、プラド美術館

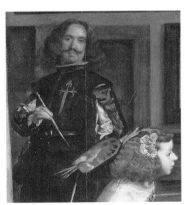

2-24　ベラスケス《ラス・メニーナス》　部分

される。スペインでは毛織物工業が発展し、王家に保護されていたが、それを前景に大きく描いて称賛していると見ることもできる。タペストリーとそれを見る貴婦人たちのいる後景は明るく、前景はやや暗くなっているが、光と闇の劇的な対比はなく、画面には昼下がりの宮殿内の光と空気が見事に表現されている。こうした現実的な光と大気の表現は、一九世紀の印象派を予告し、すでに乗り越えているようだ。

ベラスケスの最高傑作《ラス・メニーナス（侍女たち）》（2-23）は、スペインのフェリペ

四世の宮廷画家ベラスケスの人生と芸術を集大成したものである。王宮内のベラスケスのアトリエ「皇太子の間」を正確に記録した画面には、画家の自画像とモデルの王女マルガリータ、中央の鏡の中に国王夫妻を描きこみ、画家と、現実と虚構などを巧みに交錯させている。

ベラスケスが大きなカンヴァスに向かってフェリペ四世夫妻の肖像を描いているときに、マルガリータ王女が侍女たち（ラス・メニーナス）をひきつれて遊びに来た様子である。あるいは、王女を描こうとしたときに、国王夫妻が様子を見に来たのかもしれない。王女の周囲にいる侍女や付き人はこちらに目を向ける。国王夫妻は画面の外の私たちの横に立っているか、あるいは描きかけの画布に描かれているのだが、画面中央の鏡に映っている。国王夫妻という至高の存在は、画面奥の鏡の中に収められ、周囲と隔てられているのだ。

当時、国王は太陽を反射する鏡にたとえられたので、国王を鏡の中に描く趣向はふさわしいものだった。また国王は、画面にいる画家や侍女と同じ空間にいるわけにはいかないため、画面の外に置き、それによって時間を超越した国王の栄光を称えているとも解釈できる。マルガリータ王女が画面の中心にいるのは、王家全体がこの王女にこめた期待の表れである。フェリペ四世には後継ぎがいないため、王女がウィーンの同じハプスブルク家に嫁ぐことで、王家の未来が託されていた。

ベラスケス自身の姿が王族とともに登場することについては、彼の画家としての誇りを読み取ることができる。彼は王宮配室長になっており、その鍵袋を提げている。また、胸には赤の

74

十字架が見えるが、これは画家がサンティヤゴ騎士団に入会したときに描きこんだものである。彼がもつ絵筆はほんの二、三筆で簡略に描かれているが、そのために、せわしなく動いているように見える（2–24）。この自画像は、ベラスケスが王宮の中で達成した高い地位と芸術的完成を物語っているのである。近づくと荒っぽい筆触が目立つが、離れて見るとそれが生き生きと躍動し、光の効果とともに、驚くほどの現実感を与える。

ベラスケスが到達したこの画面では、光と陰は明確な対比を見せず、画面のすみずみまで光がゆきわたっている。右側の壁には開いている窓と閉じている窓があるが、開いた窓から日中の光が差し込み、天井に光の筋をつけている。画面奥の扉からも光が入ってきている。こうした光源がはっきりわかるように、画中の光はきわめて正確で、陰になっている部分にもやわらかな光が浸食しているようだ。

プラド美術館でこの絵の前に立つと、自分がこの宮廷に迷い込んだような不思議な気分にさせられ、絵画とは何か、絵を見るとはどのようなことかなどについて考えさせられる。画家ルカ・ジョルダーノがこの絵を「絵画の神学」と呼んだのはそのためである。

こうした精妙な光の表現は、セビーリャで間接的にカラヴァッジョの影響を受けたことにも由来すると思われる。暗闇に差し込む劇的な明暗のコントラストでなく、日常生活に満ちる自然光を正確に写し取る技術は、若い頃に描いたボデゴンで鍛えられたにちがいない。細部描写を揺るがせにしない写実主義から出発したベラスケスは、明るい画面に闊達な筆触を走らせ、

空間の奥行きや光だけでなく、空気のようなものまで表現するにいたった。光を追求してきた西洋美術は、カラヴァッジョの出現によって光と闇の対比を用いて現実をドラマに変える絵画を生み出したが、ベラスケスによって光と闇の相克が止揚されて、現実が現実のままに結晶した絵画が生み出されたのである。

5 ラ・トゥールの闇

一七世紀初頭のフランスは政治的・宗教的混乱のうちにあり、才能ある画家たちは範例と活躍の場を求めて美術の中心地ローマに旅立った。彼らは当時ローマ画壇を風靡していたカラヴァッジョの影響を一様に受け、とくにそれを風俗画に適用したマンフレディに倣って市井の風俗を暗い色調で描いていた。

一般にフランスのカラヴァッジェスキはイタリアのそれほど劇的ではなく、闇が画面を覆い尽くすものの、動きの少ない寡黙で静謐な雰囲気を特色とする。一六一一年にローマに来て、帰国せずしてそこで早世したヴァランタン・ド・ブーローニュはその典型であり、神話・宗教画も手がけて教皇庁にも庇護されたが、その画面では人物たちが静かに深い闇に沈んでいる。

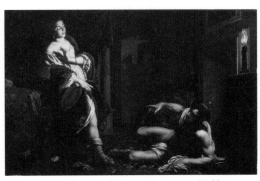

2-25　シモン・ヴーエ《聖フランチェスコの誘惑》　1623
-24年　ローマ、サン・ロレンツォ・イン・ルチーナ聖堂

ローマにおけるフランス人画家コロニーの中心人物はシモン・ヴーエ（一五九〇—一六四九）であった。彼は一六一七年の《女占い師》のようなカラヴァッジョ風の風俗画によって出発し、風俗画・宗教画・肖像画のいずれにおいても傑出した腕前を見せた（2-25）。ヴーエは、一六二七年にフランスに帰国してルイ一三世の宮廷に迎えられた。パリではカラヴァッジョ風のテネブリスムも民衆の登場する風俗画も放棄し、もっぱら寓意的な女性像や異教的主題を明澄な色彩によって描くようになる。そして、明るく優美な画風によって多くの宮殿や教会を装飾し、ロココに通じるフランス・バロックの基盤を築いた。

パリに戻ったヴーエが放棄したように、フランスにおけるカラヴァッジョの様式はパリでは次第に衰微し、アカデミズムの古典的な様式が主流となったが、地方では存続した。それを代表するのがロレーヌ公国で活躍したジョルジュ・ド・ラ・トゥール（一五九三—一六五二）である。ラ・トゥールはきわめて質の高いカラヴァッジェスキの画面を制作し、当時その名声はパ

77

リにもとどろいたが、没後急速に忘れ去られた。しかし、二〇世紀になってドイツの美術史家ヘルマン・フォスによって再発見され、一七世紀フランス最大の画家の一人と目されるにいたった。

一七世紀初頭までロレーヌ公国は独立国であり、公爵家はフランスや神聖ローマ帝国、さらにマントヴァやフィレンツェと縁戚関係を結び、洗練された宮廷文化を育んだ。マニエリスムの影響を受けたジャック・ベランジュやジョルジュ・ラルマンが活躍し、宮廷と富裕な市民層に支えられた美術文化が栄えた。このロレーヌ地方で画家ジョルジュ・ド・ラ・トゥールが生まれ、三十年戦争で荒廃した戦乱地帯で夜の絵を制作するのである。

長らく歴史の闇に沈んでいたラ・トゥールの生涯については不明な部分が多い。一五九三年にロレーヌ公国のヴィック・シュル・セイユにパン屋の息子として生まれたラ・トゥールは、おそらく土地の画家の下で修業したと思われるが、一六一七年に新興貴族の娘と結婚し、一六二〇年に妻の故郷リュネヴィルに移住する。

それ以前、一六一〇年から一六一六年までに、当時の美術の中心地ローマに行ったかどうかで研究者の意見は分かれている。一六一三年にパリにいたという説もあり、ローマでもネーデルラントでもなく、パリで修業した可能性もある。しかし、前述のように、当時のロレーヌ公国は美術文化が発達しており、ラ・トゥールがずっとそこに留まって独自にカラヴァッジョ様式を吸収することも十分可能であった。

78

初期のラ・トゥールは夜景画ではない風俗画を描いた。もっとも初期の作品とされる、アルビの大聖堂を飾っていた一二使徒の連作では、いずれも社会の底辺にいるような老人たちがその皺やたるみまで克明に表現されている。そのうちの一点《聖トマス》（2-26）は東京上野の国立西洋美術館に飾られている。聖人を理想化された姿でなく、庶民や貧民の姿として描くのはカラヴァッジョに由来し、ナポリのリベラが普及させたが、ここでもラ・トゥールは貧しい民衆のたくましさや力強さを、信念に生きて殉教した聖人たちに重ね合わせている。

ラ・トゥールはまた、上層部の若者を扱った《いかさま師》や《女占い師》（2-27）を描いているが、いずれもうぶで金持ちの若者がだまされる情景である。世間知らずの若者を警告する教訓的な主題といえるが、こうしたテーマもカラヴァッジョに由来し、ヴァランタンやヴーエらフランスのカラヴァッジェスキに好まれたものであった。

ラ・トゥールは次第に風俗画ではなくもっぱら宗教画を描くようになり、夜景画が増えてくる。詳しい制作年代はあきらかではないが、一六三〇年代と四〇年代はラ・トゥールの夜景画の傑作が制作された。そこでは、風俗画に見られた皮膚や表面の表現への執着は薄れ、大摑みな明暗の対比によって古典的ともいってよい安定感が生み出されている。

一六二七年からロレーヌでペストが流行し、三〇年には首都ナンシー、三六年には画家のいたリュネヴィルで流行し、多くの死者を出した。これに追い打ちをかけるように、三十年戦争の拡大によってフランス軍に蹂躙される。フランス王国と神聖ローマ帝国の間に位置す

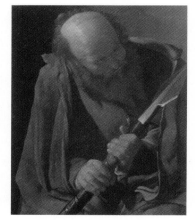

2-26　ラ・トゥール《聖トマス》　1623
年頃　東京、国立西洋美術館

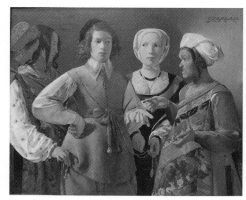

2-27　ラ・トゥール《女占い師》　1632–35年　ニュー
ヨーク、メトロポリタン美術館

るロレーヌ公国は、戦前は両大国の緩衝地帯であった。一六三一年にはフランス王ルイ一三世がロレーヌに侵攻、三三年にはリュネヴィルが包囲された。三八年にはフランス軍がリュネヴィルを略奪・放火し、ラ・トゥール作品の多くが灰燼に帰したと思われる。ポーランドとロシアの間に位置するウクライナが、ロシアの侵攻を受けた近年の惨状と重ね合わせてもよいだろ

う。

こうした阿鼻叫喚の中で、夜の闇の中で瞑想にふける聖人の姿が多く描かれるようになったのである。あたかも現実の厳しさを直視せず、それに背を向けて内面世界を凝視し始めたかのようであった。これらのうち、ペストの守護聖人、聖セバスティアヌスが聖女イレネに治癒される情景（2-28）と、瞑想するマグダラのマリアを主題とした作品が多く残っているが、いずれも聖人は闇の中から松明やランタンによって浮かび上がっている。マグダラのマリアは、七つの悪霊をキリストに祓ってもらい、キリストに付き従ってその死と復活を見届けた後、南仏ボームの山中で修行したと伝えられている。キリストに出会う前は穢れていたということから、世俗的で着飾った女性として一種の美人画のように表現されることも多いが、カラヴァッジョ作品（2-6）のように、装身具を打ち捨てて悔悛の涙を流す情景が好まれた。とくに一六世紀後半以降のカトリック改革の時代、この「悔悛のマグダラのマリア」は悔悛の秘蹟や異教徒の改宗を象徴する図像として人気を博し、さかんに描かれるようになった。

ラ・トゥールの描いたマグダラのマリアは、悔悛しているというよりは、すでに世俗の生活とは縁を切ったような女性が、死について瞑想しているようである。ロサンゼルスにある通称《ゆれる焔のあるマグダラのマリア》（2-29）は、ルーヴルにあるほぼ同じ構図の通称《常夜灯のあるマグダラのマリア》と同じく、豊満な肉体をもった若いマグダラのマリアが、常夜灯の焔をじっと見つめる。焔の傍らには二冊の聖書、木製の十字架、縄の笞が見え、また彼女は

フランシスコ会士が身につける結び目のある腰縄を腹に巻いていることから、すでに修業中の身であることを示している。罪深い女性が回心して聖女になったマグダラのマリアは、売春婦を更生させる修道院や教化施設にふさわしいテーマであったため、ナンシーのノートルダム・デュ・ルフュージュ女子修道院など、当時、兵士相手に激増した売春婦の更生事業を行う女子修道会のために制作されたものであると考えられる。これら瞑想するマグダラのマリアの主題は、ラ・トゥールの作品中もっとも需要が高かったと思われ、一六四一年には、マグダラのマリアの絵が三〇〇フランという大金で売却されたという記録がある。

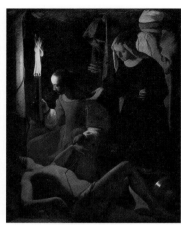

2-28 ラ・トゥール《イレネに介抱される聖セバスティアヌス》 1648年頃 パリ、ルーヴル美術館

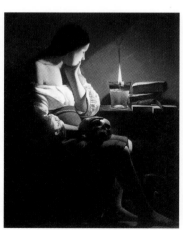

2-29 ラ・トゥール《ゆれる焔のあるマグダラのマリア》 1635-37年頃 ロサンゼルス郡立美術館

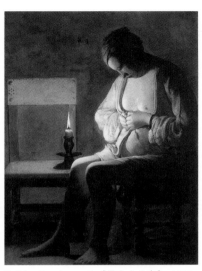

2-30　ラ・トゥール《蚤をとる女》　1632-
35年頃　ナンシー、ロレーヌ美術館

《蚤（のみ）をとる女》（2-30）は、親指で小さな蚤をつぶしている庶民の女性の姿である。ここには聖書の物語も聖女の姿もなく、ただ、椅子の上に灯された蠟燭（ろうそく）が女性の集中ぶりを照らし出している。ラ・トゥールは、カラヴァッジョと同じく、夜景画を描き始めてから風俗画を描かなくなったが、この作品は例外で、純粋な風俗画でありながら夜景画となっている。この女性はひたすら自分にとりついた蚤をつぶすことに集中している。蠟燭の載る赤い椅子が画面と平行に置かれているために、背もたれの板が抽象的な赤い色面として表れ、女性の形態とともに幾何学的ともいってよい均衡と安定感を生み出している。こうした画面構成の単純化はフランス特有の古典主義に通じるが、それによって、とるにたらぬ日常的な営みが偉大で神聖な行為であるかのように提示されている。しかし、この女性と周囲の雰囲気は、ラ・トゥールが何点も描いた「悔悛のマグダラのマリア」に近い。闇に灯る蠟燭はそれだけで神を表すことが多いため、この女性の徳や純潔を表すものと解する

83

ともできるが、蠟燭はかなり短くなっていることから、この女性が奴隷のように消耗していることを示すという解釈もある。蠟燭は神の光を示すと同時に、生の有限をも示すものであった。この女性は、蚤に苦しめられて眠れないでいる庶民の女性でありながら、マグダラのマリアの故事を思い出し、神の世界や死について瞑想しているのかもしれない。大きな闇と光こそが、この絵の主題であるといっても過言ではない。

ラ・トゥールの生きたような、戦乱と疫病の支配する極限状況では、闇は死の世界であり、闇に灯る焰は生への希望や救済を表したであろう。ラ・トゥールの描く焰は死への黙想を促すと同時に、生への希望を灯すものであったにちがいない。

現代人がラ・トゥールを再発見し、その絵に強く惹かれるのは、画家の生きた地獄のような戦乱地帯で人々がそこに安堵と希望を見出そうとしたように、現代社会にもあちこちに黒々とした闇が広がっており、精神風土が荒廃しているからではなかろうか。ラ・トゥールの画面に灯る蠟燭の光は、そんな私たちの暗澹(あんたん)とした心をほのかに照らしてくれるようだ。

ルネサンスに事物の立体性を表すのに開発された明暗法は、徐々にコントラストを強め、バロック時代にいたって光と陰が美術の中心テーマになった。その中でも優れた作品は、劇的な効果や迫真性だけでなく、深い宗教性や精神性によって見る者に瞑想を促すのである。

84

第３章

死

殉教と疫病

ベルニーニ《アレクサンデル７世墓廟》
1671-78年　ヴァチカン、サン・ピエトロ大聖堂

1 殉教図サイクル

死はつねに美術と密接に関わってきた。太古の時代から人は死者のために墓を作り、死者を祈念して彼岸の世界に思いをはせた。古代に「メメント・モリ（死を思え）」という警句が生まれ、中世には、「空の空、一切は空である」と唱える聖書の「コヘレトの言葉」に由来する、現世の虚しさを表すヴァニタス（虚栄）という概念と結びついた。「メメント・モリ」はキリスト教教化文学の中で流行し、墓碑の銘文の定型表現として定着した。一四世紀に西洋を襲ったペストによって死が身近な問題となり、地獄や煉獄、そして最後の審判への恐怖から現世や肉体を否定する厭世観が生まれ、中世後期には腐敗した遺体を表現するトランジ墓が作られる。また、ペスト禍以降、神が人々を連れ去る「死の舞踏」という主題が流行した。

一七世紀にも死が美術の中心的な主題となった。プロテスタントや異教徒との衝突によって、長らく伝説上の出来事に近かった殉教が身近になったこと、そして三十年戦争やこの時期にも

86

3-1　ピーテル・クラース《ヴァニタス》　1630年
ハーグ、マウリッツハイス美術館

再び流行したペストによって、死がもっとも重要な主題となったのである。カトリック圏だけでなく、宗教美術が否定されたオランダのようなプロテスタント圏でも、ヴァニタスを表す髑髏意画や静物画が流行する。それは、天秤をもつ女性や、砂時計、鏡、蠟燭、消えたランプ、倒れた杯、楽器、書物、花、煙草、シャボン玉などを組み合わせるもので、そこに頭蓋骨が加わるとメメント・モリの意味が強調された（3-1）。冠、笏、宝石、財布、硬貨などは死とともに消滅する現世の価値を表し、花や果実も短命さや生のはかなさを象徴することがあった。

もっともキリスト教は、キリストが十字架上で死ぬことで人間の罪を贖ったという教義によって、死は必ずしも否定的なものではなく、特別の意味をもっていた。キリスト教に殉じて死ぬ殉教はキリストに倣うことであり、もっとも称賛される行為であった。そのため殉教者の多くは聖人に列せられた。

一六世紀後半のカトリック改革期に大いに流行したのが殉教図である。プロテスタントは初期教会や聖人伝の歴史的信憑性(しんぴょうせい)に疑問を投げかけたが、これに対しカトリックは考古学的・文献的に歴史や権威の正統性を実証しようと

した。一五七八年にローマ郊外のサラリア街道で初めてカタコンベが発見されると、初期キリスト教時代の事績を見直す気運が起こり、キリスト教考古学が誕生した。これを推進した母体であるオラトリオ会のチェーザレ・バロニオは『ローマ殉教暦』を改訂し（一五八六年）、大著『教会年代記』（一五八八―一六〇七年刊）を著すなど、優れた実証的な考古学・歴史研究の成果を残した。こうした初期キリスト教考古学の成果は、美術においても真実への希求、つまり歴史的な再現性を重視させることになった。

一五九九年、サンタ・チェチリア・イン・トラステヴェレ聖堂の内部を改修していた際、偶然、祭壇から聖チェチリアの遺体が発見された。不思議なことにそれは眠るがごとくまったく腐っていない少女の遺体であった。教皇クレメンス八世は狂喜し、彫刻家ステファノ・マデルノに命じてこの遺体を大理石に写させたが（3-2）、これは一六〇〇年の聖年の呼びものとして大いに喧伝された。この聖堂はもともと聖チェチリアの邸宅であり、聖女が拷問を受け、夫のウァレリアヌスとともに殉教した地であった。

なかば伝説化していた聖人伝が事実としてよみがえったこの事件は、初期キリスト教時代の文化への関心をかきたてて発掘ブームを生み出した。ローマの地下に蟻の巣のように広がったカタコンベを徹底的に調査して大著『地下のローマ』（一六三二年）にまとめたアントニオ・ボジオは「地下のコロンブス」と称された。こうした風潮は、当時の宗教美術に実証性と写実性を要請することになったのである。

88

聖なる情景を具体的に想起させるロヨラの『霊操』のように、当時のカトリックでは、カル
ヴァンらの思想と対照的に、物質的な現実や精神性にいたることを奨励したが、
これは写実的な表現や感覚に訴える生々しい表現を要請した。生誕や復活、奇蹟は喜ばしく、
受難や殉教は痛々しく表現されねばならず、信者はそれらを通して実際の場面をまざまざと思
い浮かべることができたのである。カトリック改革の批評家ジリオ・ダ・ファブリアーノは次
のように述べている。「以下のものを見るのは新しくてよいことだろう。笞打ちと唾、殴打と
血で変わり果てた十字架上のキリスト、拷問で肉を削り取られた聖ブラシウス、矢で体を覆わ
れ針鼠のようになった聖セバスティアヌス、焼き網で焼かれ肉が変形した聖ラウレンティウ
ス」。

こうした美術を典型的に示すものとして、主にイエズス会の教会でさかんに制作された「殉
教図サイクル」がある。新教国や新大陸、アジアやアフリカに精力的に布教したイエズス会は
多くの殉教者を出したが、これが初期キリスト教時代の殉教聖人の顕彰と重ねられて、殉教と
いう主題を流行させた。

イエズス会のドイツ・ハンガリー・コレジオ（聖職者の養成機関）であった古刹サント・ス
テファノ・ロトンド聖堂の円形の周歩廊には、一五八三年から八四年にかけてニコロ・チルチ
ニャーニが三一点の殉教図を描いた（3-3、3-4）。チルチニャーニはポマランチョともい
い、この頃ローマの多くの教会の装飾を手がけたが、それほど高名でもなく、器用にどんな主

3-2　ステファノ・マデルノ《聖チェチリア》
1599年　ローマ、サンタ・チェチリア・イン・ト
ラステヴェレ聖堂

題でも素早く描くため、財政的な事情からイエズス会が
彼に注文したといわれている。キリストの時代からディ
オクレティアヌス帝の迫害時までの生々しい殉教場面が、
ひとつの画面に複数表現されてアルファベットが振られ、
画面の下にはラテン語とイタリア語でその説明が書かれ
ている。これは第1章で見たナダルの『福音書画伝』
（1−5a、1−6a）と同じ方式であり、ナダルの書物
と同じく説明的なわかりやすさを重視したことがわかる。
殉教者たちは血みどろになりながら、いたって平静な表
情をしており、時に笑みさえ浮かべている。こうしたむ
ごたらしい場面は、そこに機械的に付されたアルファベ
ットと奇妙な対照をなしている。この壁画を目にした教

皇シクストゥス五世は涙を流したというが、残虐無比な情景をプリミティヴに表現したこの壁画をぐるりと見て歩くと、カトリック改革期のイエズス会の熱狂的な精神とその素朴な一途さが感じられて不思議な感覚にとらわれる。

イギリスはヘンリー八世がカトリックから離脱して英国国教会を生み出した。その娘メアリ一世はカトリックに復帰してプロテスタントを迫害したが、次のエリザベス一世は英国国教会

90

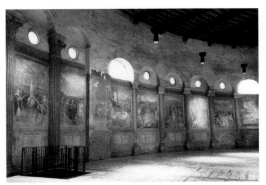

3-3　チルチニャーニ　殉教図　1583-84年　ローマ、サント・ステファノ・ロトンド聖堂

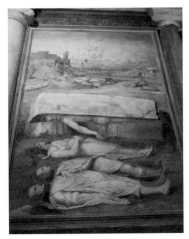

3-4　チルチニャーニ　殉教図　1583-84年　ローマ、サント・ステファノ・ロトンド聖堂

を国教に定めてカトリックを弾圧、このときに多数の殉教者が生まれた。イエズス会は一五八二年、ローマにあるイギリス人のための教会サン・トンマーゾ・ディ・カンタベリー聖堂内に、九世紀のイースト・アングリア王国のエドマンド殉教王から前年エリザベス一世の下で殉教したばかりのイエズス会士エドマンド・キャンピオンにいたるイギリスの殉教者伝サイクルをチルチニャーニに制作させた。これは残念ながら残っていないが、イエズス会はこれらの壁画を完成とほぼ同時に、

3-5 チルチニャーニ原画、カヴァリエーリ刻《英国殉教図》

当時の優れた版画家ジョヴァンニ・バッティスタ・カヴァリエーリに版画化させて出版・普及させたため、その図様を正確に知ることができる（3−5）。これらの版画によって、残虐な殉教図が西洋中に広く普及したのであった。

こうした画像は、一般信者のためというよりは、主に海外布教に出発すべく準備している修練士の目に日々ふれさせて殉教の覚悟をつけさせるためのものであったようである。わかりやすく自然主義的でありながら白昼夢のような非現実性を漂わせるこの様式こそが、カトリック改革の様式であったといってよい。しかし、死に直面するであろうイエズス会の修練士には切実な現実性をもって迫ったとはいえ、ディケンズやスタンダールなど近代の文筆家や美術史家にはきわめて評判が悪く、当時の目の肥えたローマの美術愛好家にも受け入れがたいものであったろう。

一六〇〇年が近づいた頃、イエズス会もかつての戦闘的な姿勢を和らげ、それにしたがって聖堂の装飾も変化した。一五九八年からイエズス会が管理した古刹、サン・ヴィターレ聖堂には、やはり身廊にタルクイニオ・リグストリによって殉教図サイクルが描かれたが、もはや残

92

虐描写は見られず、それらは風景描写を主として人物を縮小させたものであった（3－6）。サント・ステファノ・ロトンド聖堂のような修練士のためのコレジオではなく、一般信徒の礼拝する聖堂であったため、血なまぐさい描写が回避されたと思われるが、一見装飾的で当時流行し始めた風景画を大胆に導入したことは、イエズス会に生じた余裕のようなものを感じさせる。

この聖堂のアプスには、アンドレア・コモーディによる暴力的な《十字架の道行き》、内陣の左右にはアゴスティーノ・チャンペッリによる《聖ヴィタリスの拷問》（3－7）と《殉教》が描かれているが、トスカーナの画家たちによるこれらの堂々とした大画面は、すぐ後に現れるカラヴァッジョの力強い写実主義を準備したものであった。

わが国でも禁教下に多くの殉教を生ぜしめたが、一五九七年に起こった長崎二十六聖人の殉教は同時期にヨーロッパですぐにいくつも絵画化された。天正遣欧使節などによってキリスト教が勝利したと思われていた日本で、突如二六人もの殉教者が生まれたことは西洋に大きな衝撃を与えた。タンツィオ・ダ・ヴァラッロの絵画（3－8）やジャック・カロの版画がよく知られている。殉教者のうち、七名がフランシスコ会士で三名がイエズス会士であったため、イエズス会の聖堂では、この三名のみの殉教を描いたものが飾られることもあった。

また、おそらく日本人画家が現実の凄惨な事件に接して描いたであろう《元和大殉教図》（3－9）など三点の日本の殉教図がローマのイエズス会の総本山イル・ジェズ聖堂に伝えられてきた。一六二二年に長崎の西坂でこれらも、カトリック改革期特有の殉教図であったといってよい。

イエズス会司祭カルロ・スピノラ以下キリシタン五五名が火刑と斬首によって殉教した。《元和大殉教図》はこの情景を克明に描いた大画面である。伝統的な平面的な描写と西洋風に陰影が施された描写が混在しており、俯瞰的な構図とともに、日本人絵師の手によるものではないかと思われている。日本人に西洋絵画の技術を教えたイタリア人ジョヴァンニ・コーラやその弟子ヤコブ丹羽といったキリシタン画家は一六一四年に天正遣欧使節で

3-6 リグストリ《聖クレメンスの殉教》 1600年頃 ローマ、サン・ヴィターレ聖堂

3-7 チャンペッリ《聖ヴィタリスの拷問》 1600年頃 ローマ、サン・ヴィターレ聖堂

3-8　タンツィオ・ダ・ヴァラッロ
《長崎23フランシスコ会士殉教図》
1634-35年　ミラノ、ブレラ美術館

あった原マルチノらとともにマカオに追放され、聖パウロ大聖堂の建設などに携わったと思われる。こうした殉教図も、マカオ在住の日本人絵師が描いてローマに送られたものと推測されている。

一六二三年に刊行されたニコラ・トリゴーによる『日本殉教史』には、いくつもの凄惨な殉教場面の挿絵が載っているが、それは実際の殉

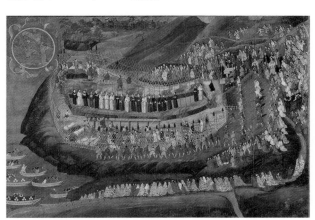

3-9　《元和大殉教図》　17世紀　ローマ、イル・ジェズ聖堂

教場面だけでなく、カヴァリエーリの版画によるイギリスやローマの殉教図サイクルの影響を示しているものもあることが指摘されている。初期キリスト教時代のむごたらしい殉教が半ば想像を加えて表現されていたものが、日本で現実に起こったような印象を与えたのであり、異国の習俗や状況のわからぬ画家は、広く普及していたカヴァリエーリの殉教図サイクルの挿絵をつい模倣してしまったのであろう。はるか過去であった初期キリスト教時代の殉教場面が、同時代の異国で起こった事件と重ね合わされて想像されたのである。

2　死の荘厳化

バロック期、聖人の殉教だけでなくキリストの死自体も英雄の死のように荘厳化された。ペーテル・パウル・ルーベンス（一五七七―一六四〇）の初期の代表作《十字架降下》（3-10）はそれをよく示している。アントウェルペン大聖堂の火縄銃手組合礼拝堂に注文された祭壇画で、厳密に計算された構成と鮮やかな色彩によってバロック美術の頂点を示している。

ルーベンスはドイツのジーゲンに生まれ、アントウェルペンでオットー・ファン・フェーレンに学び、一五九八年、画家組合に登録。一六〇〇年イタリアに行き、マントヴァ公の宮廷画家となる。イタリアでは古代彫刻やミケランジェロやティツィアーノといったルネサンスの巨

匠を研究し、またカラヴァッジョやアンニーバレ・カラッチといった同時代のイタリアの巨匠の影響も受けてモニュメンタルな群像表現と華麗な色彩によるバロック的画面を生み出した。一六〇八年帰国し、翌年にはネーデルラント総督の宮廷画家となる。以後は、アントウェルペンで各国の王侯からの注文をこなす大工房を組織して旺盛な制作活動を展開した。《十字架降下》はルーベンスがイタリアで学んだ古典美術が完全に消化された堂々たる群像表現であり、フランドルにおけるルーベンスの名声を確立した。キリストの力強い肉体表現にはミケランジェロの影響が見られ、ヘレニズム彫刻《ラオコーン》のポーズを左右逆にしたものを基にしている。同じ大聖堂にある大作《十字架昇架》は、本作より少し前にルーベンスが市内のシント・ヴァルブルヒス聖堂のために描いて、そこにあったものだが、現在は同じ大聖堂で並べて展示されている。

「十字架降下」の場面には必ずといってよいほど梯子が見られる。これはキリストの遺体を運び降ろすための梯子だが、同時にキリストの犠牲の死によって人が救済されて天に昇ることができるということを暗示する「ヤコブの梯子（天国への階段）」でもあった。つまり、この場合の梯子は十字架と同義となるのだが、「十字架降下」の表現で、梯子がことさらに強調されるのはそのためであった。十字架上のキリストの死は、人間の罪を贖うためであり、悲惨さより も救済に結びつき、やがて復活するキリストは死への勝利と栄光に満ちた存在として表現されたのである。

3-10　ルーベンス《十字架降下》　1612 -14年　アントウェルペン大聖堂

イタリアでは処刑直前に絵を見せる習慣があった。ローマのサン・ジョヴァンニ・デコラート聖堂を拠点とするサン・ジョヴァンニ同信会は、一六世紀から一八世紀まで、死刑囚を悔悛させてその魂を救うという特異な活動をしており、そのために処刑直前の死刑囚に聖画をかざして最後の悔悛を促した。このときに用いられた聖画は「タヴォレッタ」と呼ばれ、柄のついた板絵であるが、そこに描かれたのは多くの場合「十字架降下」であった。当時の処刑方法は多くが絞首刑であったため、絞首台に登る梯子がそこに重ねあわされていたのだ。会士たちは死刑囚に、彼らが登りつつある絞首台への階段が、板絵に描かれている天国への階段にもなりうるのだと、罪にまみれて地獄に落ちることを免れ、救済されて天に昇るには、最後までキリストを思い、それにすがること以外にはないのだと。一方、身分の高い者には絞首刑ではなく斬首刑が適用されたが、この場合には「洗礼者ヨハネの斬首」

た（3-11）。しかもそこには十字架よりも梯子のほうが目立って描かれた。

の絵が用いられた。ヨハネの死が予告するキリストの犠牲を思わせるための装置であり、その

98

3-12　レーニ《磔刑》　1639-42年
ローマ、サン・ロレンツォ・イン・
ルチーナ聖堂

3-11　「十字架降下」のタヴォレ
ッタ　ローマ、サン・ジョヴァン
ニ・デコラート聖堂

3-13　レーニ《聖セバスティアヌス》
1615年頃　ジェノヴァ、パラッツォ・ロ
ッソ

機能は「十字架降下」と変わらない。こうした画像
にはたしてどれほど効果があったのかはわからない。
しかし、美術はときに、死を前にした人間の苦悶に
満ちた末期の目に、一条の救いの光をもたらす装置
でもあったのである。

　十字架の上で死にゆくキリストも英雄的に表現さ
れた。ローマのサン・ロレンツォ・イン・ルチーナ

聖堂は、ローマ時代の月の女神の神殿の上に一二世紀に建てられた名刹だが、中に入るとすぐに正面の祭壇にグイド・レーニの磔刑像が見える（3-12）。レーニの晩年、一六三九年から四二年にボローニャで制作されてローマに送られた作品である。暗い灰色の背景に青白いキリストの体が浮かび上がり、キリストは天を見上げて口を開けている。「エロイ・エロイ・レマ・サバクタニ（わが神、わが神、なんぞ我を見捨てたまいし）」と最期の言葉を叫んでいるのだろう。このキリストの死をこれほど美しく感動的に表現した例は稀である。

それは苦悶の表情ではなく、神と出会って恍惚とする聖人のように穏やかである。古来無数に描かれた磔刑像のうちでも、キリスト像は教会内で見ると鮮烈な印象を与え、

バロック時代には、このようにむごたらしい死や処刑も美化された。カトリック改革の情熱が燃えさかっていた一六世紀末は、先に見てきた殉教図サイクルのようなおぞましいまでの殉教がしきりに描かれたが、一七世紀の神秘主義者たちは「霊的な殉教」という概念を掲げ、殉教を拷問や外的な攻撃による肉体の消滅のみならず、キリストと同じ痛みをもち、救済者の苦しみに関わることに求めた。苦痛を感じることは「キリストに倣う」ことの実践であり、キリストへの狂おしいほどの熱情は、肉体的な痛みをも霊的な喜びに変容させたのである。

殉教図サイクルでは、殉教者たちが不思議なほど平穏な表情を示していたが、矢で射抜かれた聖セバスティアヌスの表現には、オスカー・ワイルドや三島由紀夫を惹きつけたグイド・レーニの有名な《聖セバスティアヌス》（3-13）のように、ときにエロティックなまでに恍惚と

した表情を示すようになる。ローマのサン・セバスティアーノ聖堂のセバスティアヌスの墓所に設置された、ベルニーニの弟子ジュゼッペ・ジョルジェッティによるセバスティアヌス像は、次章で見るベルニーニによる法悦のテレサの姿のバリエーションといってよいほど、甘美な表情をしている。残虐な死への恐怖は狂おしいまでの法悦にとってかわられ、それにしたがって観者がイメージを体験する場所も、湿っぽく薄暗い古刹の堂内から、新たに設計されたまばゆい光にあふれた劇場的空間へと移り変わったのである。

こうした死の美化や荘厳化はジャンロレンツォ・ベルニーニによって完成した。当初、彫刻家の父を継いでシピオーネ・ボルゲーゼ枢機卿の庇護のもと、超絶的な技術によって彫刻を手がけていたベルニーニは、《アポロとダフネ》（3─14）や《プロセルピナの略奪》などで大理石彫刻の技術の限界に挑み、絵画的ともいってよい効果を完成させた。やがてウルバヌス八世に重用され、その活動を建築や広場・噴水などにも広げた。第1章で見たサン・ピエトロ大聖堂のバルダッキーノ建設のほか、バルベリーニ広場の《トリトーネの噴水》（5─10）やナヴォーナ広場の《四大河の噴水》（5─17ｂ）のような作品は、広場を活気づけて劇場化する効果をもち、ローマをバロック的な祝祭都市として劇的に変貌させていった。

ローマのテルミニ駅から線路沿いに歩いたところにあるサンタ・ビビアーナ聖堂はベルニーニの最初の建築作品である（3─15）。五世紀に建立された古刹だが、一六二三年に主祭壇の下から聖女の遺体が発見されたことから、ウルバヌス八世の命でベルニーニが全面改修に当たっ

3-15　ベルニーニ　ローマ、サンタ・ビビアーナ聖堂外観　1624-26年

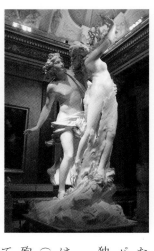

3-14　ベルニーニ《アポロとダフネ》　1622-25年　ローマ、ボルゲーゼ美術館

た。ファサードは三つのアーチをもつロッジアの上にパラッツォのように三つの窓がある上部が載る簡素で独創的な様式である。

　主祭壇にはベルニーニ自身による等身大の聖女像が立っている（3–16）。これは、柱に縛られて死ぬまで笞打たれて殉教したという聖女の死ぬ瞬間を表したものといわれているが、円柱に寄りかかって殉教の象徴である棕櫚の葉をもつ聖女は天を見上げて法悦の至福の表情を見せている。血まみれのむごたらしい殉教の場面よりも、恍惚として死に臨む姿が選ばれたのである。

　ベルニーニは墓廟彫刻においても死を荘厳化した。ヴァチカンのサン・ピエトロ大聖堂内には歴代の教皇の墓廟がならんでいるが、それによってイタリア彫刻史をたどることができるほどである。ベルニーニは、左側にあるジャコモ・デラ・ポルタによる《パウルス三世墓廟》（一五五一―七五年）と対をなすように、内

3-17　ベルニーニ　アルティエーリ
礼拝堂　ローマ、サン・フランチェ
スコ・ア・リーパ聖堂　1671-74年

3-16　ベルニーニ《聖ビビアーナ》
1624-26年　ローマ、サンタ・ビビ
アーナ聖堂

陣右側に、慈愛と正義の擬人像を伴う《ウ
ルバヌス八世墓廟》（一六二八一四七年）を
制作して設置した。また、左交差部奥の壁
龕には、手前に慈愛と真実、奥に正義と賢
明の擬人像を伴う《アレクサンデル七世墓
廟》（85頁、扉絵、一六七一一七八年）をフ
ランチェスコ・バラッタやジュリオ・カル
ターリといった弟子たちとともに制作して
いる。後者は出入り口の上にあるため、色
大理石で作られた布が被さる扉から砂時計
をもった鍍金ブロンズの死神が現れるとい
う演出を施した。ウルバヌス八世もアレク
サンデル七世もその功績や美徳によって死
に打ち勝つというイメージが表現されてい
る。

　ベルニーニが晩年、一六七一一七四年に
制作したサン・フランチェスコ・ア・リー

パ聖堂のアルティエーリ礼拝堂は、次章で見る彼の代表作、コルナロ礼拝堂ほど大規模ではなく、どちらかといえば簡素でありながら、より深い精神性をたたえている（3-17）。狭い礼拝堂であるため、観者は間近で彼女の臨終に立ち会うことができる。福者ルドヴィカ・アルベルトーニは寡婦となってから貧者の救済に尽力して一五三三年に亡くなった人物で、一六七一年に福者に列せられ、ルドヴィカの末裔であるアルベルトーニ枢機卿がベルニーニに制作を依頼したのである。死にゆく福者ルドヴィカ・アルベルトーニは苦痛と法悦のあわいで悶え、その背後には聖母子と聖アンナを表したバチッチアによる絵画が設置されている。この画面では聖アンナが両手を差し出して聖母マリアから幼児キリストを受け取ろうとしているが、アンナは墓主ルドヴィカの肖像となっており、彼女が没後にキリストを迎え入れるという情景が暗示されている。ここにも数段階の現実が認められる。手前には華麗な色大理石によるルドヴィカの棺が安置されており、その上に法悦のルドヴィカの白大理石像、そしてその上に聖母子と聖アンナの油彩画があり、下から上にいくにつれ、肉体から魂、罪から救済というように、個別から普遍という変遷を示している。

次章で詳しく見るコルナロ礼拝堂は建築・彫刻・絵画が融合してひとつの幻視劇を構成しているが、ここでは建築・彫刻・絵画の役割がはっきり区別されており、より抽象的なレベルでそれらが統合されているといえよう。観者には見えない祭壇背後の窓から差し込む光が白大理石のルドヴィカの法悦を浮かび上がらせており、彼女の大きな身振りや乱れた衣文にもかかわ

104

らず、驚くほど静謐で深い瞑想性をたたえた空間となっている。死にゆく女性の姿を祭壇上に置くこの構成について、ベルニーニはそこからほど近いサンタ・チェチリア・イン・トラステヴェレ聖堂にある、前述のステファノ・マデルノによる聖チェチリアの祭壇（3-2）を参照したのであろう。

やはり次章で見るベルニーニの総合芸術の傑作であるサンタンドレア・アル・クイリナーレ聖堂には、フランス人彫刻家ピエール・ルグロがベルニーニの理想を継承した彫刻作品がある（3-18）。一七〇二年、ルグロに後に聖人となる福者スタニスラウス・コストカの彫像が依頼され、この聖堂に設置された。一五五〇年、ポーランドの有力な貴族の家に生まれたコストカは、修道士になりたいという希望を家族に反対され、徒歩でローマに来てイエズス会の修練院に入った。病弱でしばしば熱にうなされ、ミサの最中に幻視を見て意識を失ったが、信仰の熱によって泉の水を熱湯に変えるといった奇蹟を起こし、その信仰心と清らかな心によって修練士の模範となって愛された。しかし、わずか一〇ヵ月後に一七歳の若さで亡くなる。この純真無垢な若者は一七二六年に聖人に列せられた。彼がすごしたイエズス会の修練院の敷地には、その後、ベルニーニによって楕円形のサンタンドレア・アル・クイリナーレ聖堂が建てられ、そこにこの聖人が死の床にある様子を表したこの作品が設置されたのである。ベルニーニによる死にゆく聖人の彫像の影響を示しているが、数種類の色大理石を用いた色彩豊かな彫刻で、薄暗い空間で見ると本物の遺体のように見えたという。

3-18 ルグロ《聖スタニスラウス・コストカ》 1702-03年 ローマ、サンタンドレア・アル・クイリナーレ聖堂

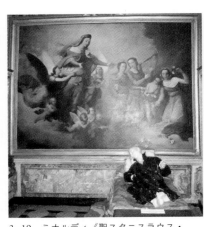

3-19 ミナルディ《聖スタニスラウス・コストカを迎える聖母》 1825年 ローマ、サンタンドレア・アル・クイリナーレ聖堂

一八二五年、イタリアの復古的な傾向であるプリズモ・ミナルディはこの彫刻の背景に設置するために、この聖人を迎えに来る聖母の絵を描いた（3-19）。そこには聖人に向かって手を広げる聖母や花を投げる天使たちが描かれている。死期の近いことを悟ったコストカは、八月一五日の聖母被昇天の祝日に聖母の下に召されることを願ったところ、ちょうどその日の明け方に没したという。ルグロの多色彫刻とミナルディの大画面絵画が組み合わされることによって、瀕死のコストカに聖母が天使とともに来迎する劇的な空間となり、絵画と彫刻が一体となったベルニーニ的な総合芸術が現出している。

ゾ（純粋主義）を代表する画家トンマー

106

このように、死者の在りし日を表現していた墓廟は、ベルニーニ以降、死にゆく者の輝かしい瞬間と栄光を表すものとなった。そして絶対王政の宮廷においては、葬儀は華やかな祝祭のような一大スペクタクルとなったのである。

3　疫病と記念物

二〇二〇年から約三年間続いたコロナ禍は、かつて美術がパンデミックにどう反応し、どのように機能したかを振り返る格好の機会となった。古来、たびたび起こっては社会に打撃を与えたパンデミックは、近代以前は有効な対策がなく、人々はひたすらこの災いが過ぎ去るのを神仏に祈るしかなかった。中でもペストは黒死病と呼ばれて恐れられ、一四世紀から一八世紀まで周期的に流行し、西洋人にとってつねに死を身近に感じさせる要因となっていた。とくに一三四八年に半年も続いたペストは史上最悪の被害をもたらした。新型コロナウイルスと同じく東洋からもたらされてヨーロッパ全域に広がり、その人口の約三分の一を奪った。

オルカーニャやブッファルマッコの描いた恐るべき「死の勝利」や終末論的な「最後の審判」の壁画は、死と地獄におののくこの時代の雰囲気をよく表している。快楽を戒め、来世を希求する悲観的で厭世的な思想が風靡した。突然の大量死は神の懲罰だと考えられたため、

峻厳な神にとりなしてくれる聖母や聖人への信仰が昂揚した。とくに熱心に信仰されたのは、ペストの守護聖人、聖セバスティアヌスや聖ロクス、そして大天使ミカエルであった。さらに聖母が大きな崇敬を集め、聖母が大きなマントを広げ、跪いて祈る人々を覆う「慈悲（ミゼリコルディア）の聖母」が流行し、とくに、上から降り注ぐ矢を聖母のマントが跳ね返して囲われた人々を保護している「ペストの聖母」と呼ばれるタイプが生まれた（3–20）。

一七世紀には一四世紀のそれに次ぐ規模のペストが流行し、各地に深い傷跡を残した。「はじめに」でも述べたように、一七世紀は寒冷期となり、農業が不作となって飢饉が多発したが、それによってペスト、発疹チフス、天然痘、赤痢といった感染症が拡大したのである。中でもペストは一七世紀初頭に始まり、一八世紀初頭までヨーロッパのほぼ全土に及んだ。前章で述べた。ラ・トゥールが何度か描いた《イレネに介抱される聖セバスティアヌス》（2–28）は、ペストの守護聖人が癒される主題として、ペスト禍の惨状が求められたものであった。同じペストラ・トゥールの活躍したロレーヌ地方が一六二七年から三〇年代にかけてペストに襲われたと

述べた。ラ・トゥールの活躍したロレーヌ地方が一六二七年から三〇年代にかけてペストに襲われたと

が一六二九年から三一年にイタリア北部から中央部にかけて猛威を振るって一〇〇万人の命を奪い、イタリア経済の低下を推進することになった。『神曲』と並ぶイタリア文学の古典であるマンゾーニの『いいなづけ』は、このときのミラノが舞台となっている。

ヴェネツィアは一六世紀に政治経済的な凋落の傾向が始まったにもかかわらず、文化の絶頂期に達した。一五七五年にペストが襲い、巨匠ティツィアーノのほか、ヴェネツィアの人口

の三分の一を奪った。このペストからの解放を記念して、アンドレア・パラーディオによって

レデントーレ聖堂が設計され、彼の死後、九二年に完成した。以後、七月の第三日曜日に「レ

デントーレの祭り」が行われるようになった。広いジュデッカ運河にこの聖堂まで船による橋

が架けられ、盛大な祝祭が行われる。

その後ヴェネツィアは衰退していくが、一六三〇年のペストは五万人近い人口を奪った。ペ

スト終結後、これを記念して元老院が「健康の聖母（サンタ・マリア・デラ・サルーテ）」に捧

げる教会を作ることになり、バルダッサーレ・ロンゲーナによって八七年に完成した（3–21）。

ロンゲーナは、一六世紀のヴェネツィアを代表する建築家サンソヴィーノの弟子で、パラーデ

ィオの後継者であったヴィンチェンツォ・スカモッツィに学び、ヴェネツィアの伝統を巧みに

バロック化するのに成功した。ヴェネツィアの新しいランドマークとなったサンタ・マリア・

デラ・サルーテ聖堂のほか、大運河沿いに建つカ・レッツォーニコとカ・ペーザロや、スクオ

ーラ・デイ・カルミニなど、力強いバロック建築をいくつも残した。

サンタ・マリア・デラ・サルーテ聖堂は八角形のプランに巨大なドームが載り、内陣部には

さらにドームと二つの鐘楼が並んでおり、その外観は革新的であった。上部には数多くの彫像

が並び、ドームを支える一六個の渦巻き模様のバットレス（控え壁）が際立っている。この聖

堂の外観は聖母の被る王冠を表しているというが、青空に映える純白の姿は、まさに戴冠する

玉座の聖母のように華麗である。ヴェネツィアには珍しい集中式のプランをもち、内部は八本

109

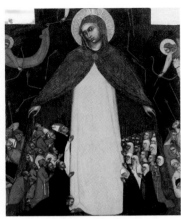

3-20 バルナバ・ダ・モデナ《慈悲の聖母》 1375-76年 ジェノヴァ、サンタ・マリア・デイ・セルヴィ聖堂

3-21 ロンゲーナ ヴェネツィア、サンタ・マリア・デラ・サルーテ聖堂 1630-87年

の巨大な柱に支えられるドームのある中央の空間に六つの礼拝堂が並び、ナポリの画家ルカ・ジョルダーノによる聖母伝の祭壇画が並ぶ。そして両端が半円形となった翼廊がつく内陣がある。

　この記念碑的な建造物は、ヴェネツィアにおけるバロックの幕開けを告げるものとなった。以後、毎年一一月二一日、船を並べた橋が大運河に架けられ、元首が行列をなして訪問したが、この習慣が市民にも広がり、「サルーテの祭り」として市民たちが参詣して無病息災を祈願するようになった。

3-23　レーニ《大天使ミカエル》
1630-35年頃　ローマ、サンタ・
マリア・デラ・コンチェツィオー
ネ聖堂

3-22　レーニ《ペストの祭壇画》　1630
年　ボローニャ国立絵画館

一六三〇年のペストは、一八世
紀までのヨーロッパのアカデミズ
ムの源流にして規範となったボロ
ーニャ派の中心地も襲った。ボロ
ーニャではその人口の二〇パーセ
ントに当たる四万人以上の命が奪
われた。人々はロザリオの聖母に
救いを求め、ロザリオ信心会の拠
点サン・ドメニコ聖堂に人々が殺
到した。ペストの終結を願ってボ
ローニャ市当局はグイド・レーニ
に大きな奉納画を注文した。絹に
明るい色彩で描かれたこの絵（3
−22）は、大規模なペスト終結感
謝行列の幟としてこの年の一二月
二八日に大規模な宗教行列で掲示
された。虹の上に聖母子が座り、

111

その下に七人の聖人がいる。ロザリオ信仰を代表する聖ドミニクスとボローニャの守護聖人、聖ペトロニウスを中心に、アッシジの聖フランチェスコ、イエズス会のロヨラとザビエル、聖遺物があるなどボローニャゆかりの聖プロクルスと聖フロリアヌスといったように、諸修道会の聖人や地域の聖人がそろっている。聖人たちの下にはボローニャの街が描かれている。この大作は、以後毎年一二月二八日に市庁舎からサン・ドメニコ聖堂まで掲げられて運ばれ、そこで三日間公開されていた。ボローニャの市民たちはそれによって悲惨な出来事とそれを救ってくれた聖母と聖人たちへの感謝の念を新たにしたのである。

レーニは、当時やはりペストに襲われていたローマに、悪鬼を退治する《大天使ミカエル》（3－23）を送り、それは骸骨寺とも呼ばれるローマのサンタ・マリア・デラ・コンチェツィオーネ聖堂に架けられた。以後、無数に模写されて版画化され、イタリアや中南米などの膨大な教会に展示されたり、あるいは複製画となって家庭に飾られたりしている。

ローマのペストは一六三二年にようやく終息し、ローマ行政府（ポポロ・ロマーノ）はピエトロ・ダ・コルトーナにペスト克服記念行列用の幟旗を依頼した。この幟は残っていないが、表面には聖母イコン《サルス・ポプリ・ロマーニ》の模写、ローマの守護聖人である聖ペテロと聖パウロ、ローマの景観が描かれ、裏面には同じ聖母図像と、ペストの守護聖人である聖セバスティアヌスと大天使ミカエルが描かれていたという。幟は行列で掲示され、その後は聖母イコンのあるサンタ・マリア・マッジョーレ聖堂の身廊に吊るされていたといわれる。

3-24　プッサン《アシドドのペスト》　1630年頃
パリ、ルーヴル美術館

3-25　ライナルディ、デ・ロッシ《グロリア》
1659-67年　ローマ、サンタ・マリア・イン・カ
ンビテッリ聖堂内部

このときローマで制作していたフランス人画家ニコラ・プッサンは、大作《アシドドのペスト》（3-24）を描いた。これは、旧約聖書サムエル記に記されたペリシテ人の町のペストにローマの同時代の惨状を重ねた歴史画で、聖母や聖人にペスト終結を願う奉納画とはかなり異なっている。当時、こういう絵によって、ペストの悲惨なイメージを見て精神を鍛え、カタルシスを得ることがペスト予防になると信じられていたという説がある。

ローマでペストが流行していたとき、サンタ・マリア・イン・ポルティコ聖堂の一四世紀の小さなエナメルの聖母イコン《ポルティコの聖母》が霊験あらたかだと評判になった。教皇アレクサンデル七世は、同じ場所に新たに壮麗な教会をローマの建築家カルロ・ライナルディに建てさせ、そこにこのイコンを移した。教会の中央奥にライナルディの共作者ジョヴァンニ・アントニオ・デ・ロッシによる《グロリア》とよばれる華麗なタベルナクルム（聖櫃）が設置され、その中央にイコンが納められた（3−25）。これによって、それまで信者に接吻され、触れられていた小さなイコンは信者と隔てられ、あたかも奇蹟的に出現したかのように光に包まれている。ライナルディによるこの教会は後期バロック建築の傑作となった。ファサードは独立した円柱が林立し、入口部分が突き出て深い陰影を生み出している。ギリシア十字平面の身廊とドームのある正方形の内陣を組み合わせており、壁面全体にはやはり独立した円柱と高いエンタブラチュアがめぐらされて劇的な効果を生み出している。内部は白い大理石に覆われ、窓からの光によって明るくなっているが、これはペスト患者を収容する療養所の内装に似ており、この教会の設立事情を物語っている。

ナポリも一六五六年から翌年にかけて大規模なペストに襲われた。前章で見たように一七世紀にナポリ派が隆盛したこの大都市には、スペイン副王の指導のもとに一六世紀後半から大規模な建設事業が起こった。一七世紀のナポリはヨーロッパ最大の人口を誇り、地中海貿易の要港として街は活気にあふれていたが、一方、スペインの支配下にあり、その圧政に抗して、マ

114

サニエッロの乱をはじめ、しばしば民衆が暴動を起こしており、また噴火や地震、疫病の流行が定期的に起こっては惨状をもたらした。

ナポリのペストは、人口の半分に当たる一五万人の命を奪い、その黄金時代を終わらせることになる。カヴァリーノやスタンツィオーネといった有力な画家たちもこのとき命を落とした。ナポリ政府はマッティア・プレーティ（一六一三─九九）に大きなペストの奉納画（エクス・ヴォート）を描くよう依頼し、彼はナポリの七つの城門にフレスコで無原罪の聖母像を描く。多くは風雨に晒されて間もなく破損してしまったが、サン・ジェンナーロ門に唯一残っており、今も見ることができる（3-26）。当時ペストは人間の原罪の延長にあるものとされ、無原罪の聖母は、ペストを防ぐことができると思われた。城門に掲げられた無原罪の聖母は、ペスト禍の侵入を防いでくれる護符の役割を果たしたのである。

一七世紀中頃のナポリ画壇をリードしたプレーティは、カラヴァッジョの画風をよく消化し、カラヴァッジョと同じくローマやマルタ島でも活躍した。大規模なフレスコ装飾を得意としたプレーティの役割は、リベラ風の写実主義から出発しながら鮮やかで享楽的な壁画によってヨーロッパ中で活躍したルカ・ジョルダーノに継承された。さらにその影響を受けたフランチェスコ・ソリメーナは軽やかで大規模な装飾によってナポリの聖堂や宮殿を彩った。

ナポリの都市風俗や風景を描いた画家ミッコ・スパダーロ（ドメニコ・ガルジューロ）は、一六三一年のヴェスヴィオ火山の噴火や一六四七年のマサニエッロの反乱といったナポリの大事

3-26　プレーティ《ペスト奉納画》
ナポリ、サン・ジェンナーロ門

ア・デル・ピアント聖堂を建設した。
サンタ・マリア・デラ・サルーテ聖堂同様、
うために城外のポッジョレアーレの丘の
そこに飾るべく総督の注文で制作されたのがジョルダーノの
聖ヤヌアリウス》（3–28）とアンドレア・ヴァッカロの
いずれも現在はカポディモンテ美術館にある。ジョルダーノの作品はプレーティの奉納画をほ
ぼ継承しており、聖ヤヌアリウスが聖母に
リストにとりなしている。

件を描いたが、一六五六年のペストの地獄のよう
な光景も描いた（3–27）。多くの病人や犠牲者を
城壁外のメルカテッリ広場（現ダンテ広場）に集
める様子が描写されているが、上空には剣を振り
下ろそうとするキリストにとりなす聖母が見える。
ナポリではペストが終結したとき、スペイン副
王（ナポリ総督）のペニャランダ伯ガスパル・
デ・ブラカモンテの命で、建築家フランチェス
コ・アントニオ・ピッキアッティがサンタ・マリ
「涙の聖母」という意味のこの聖堂は、ヴェネツィアの
ペスト終結の記念聖堂であり、多くの犠牲者を弔
共同墓地の近くに建てられた。
《ペスト患者を聖母にとりなす
《煉獄の魂をとりなす聖母》であり、
窮状を訴え、それを聖母は十字架をもつキ

画面下部は、ペスト患者が集められた城壁外のメルカテッリ広場の

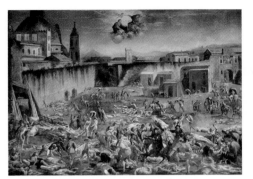

3-27　ミッコ・スパダーロ《1656年のメルカテッリ広場》　1656年　ナポリ、サン・マルティーノ美術館

3-28　ジョルダーノ《ペスト患者を聖母にとりなす聖ヤヌアリウス》　1662年　ナポリ、カポディモンテ美術館

情景で、死体が積み重ねられている。左下には、ペスト表現のトポスである亡き母親の乳房にすがる幼児がいる。右上には剣を鞘に収める大天使ミカエルがいる。聖堂の主祭壇画であったヴァッカロの作品は、煉獄にいる魂のために聖母が右上のキリストにとりなしている。左手に王笏をもったキリストは、聖母に右手を伸ばしてそれに応えている。

霊験あらたかな聖母や聖人の像に手を合わせることは、実際は気休めにすぎないとはいえ、今も多くの

人々の拠り所となっているといえよう。

4 エクス・ヴォート

欧米の教会の内外の壁面には、夥しいエクス・ヴォート（奉納物・奉納画）が掛けられていて目を奪われる。南欧や中南米などカトリック圏ではどこでも見られ、貴賤を問わずに奉納した。正確な起源は不明だが、少なくとも一五世紀から現在まで続いている習慣で、カトリック改革後のバロック時代に聖人崇敬と庶民の巡礼の広がりとともに南欧や中南米で大いに隆盛し、とくに疫病や戦争のときには夥しい数が奉納された。

エクス・ヴォートは、もともとは、自分の衣服や甲冑、あるいは宝物を捧げるものであった。教会に来た巡礼者たちが、自らの証として使い慣れた道具や靴や帽子や杖を奉納したのである。手足や内臓など損傷した部位や器官を土、蠟、木、鉄、銅、銀、金などで表したものもあり、胃の手術を受けて治癒した者は蠟などで胃をかたどったもの、手足を損傷した者は手足の形のプレートを教会に奉納する。これらは無限に増えていくので、聖地や教会の管理者は定期的にこれらを処分する。そのため現在残っているものはごく一部にすぎず、とくに日常的な道具類や衣類のほとんどは処分されている。

奉納画の中でも比較的優れたものが選別されて残

されたと思われる。

日本の絵馬もこれと似た奉納画であるが、五穀豊穣、商売繁盛、家内安全、無病息災、病気平癒、良縁といった祈願・報謝・供養などを目的として寺社に奉納される板絵あるいは絵額である。一方エクス・ヴォートは、奇蹟的な力によって救ってくれた神や聖母や聖人への感謝の証である。つまり、絵馬の多くが今後のことを祈願して事前に奉納するのに対し、エクス・ヴォートは過去に起こった奇蹟に感謝して事後的に奉納するものである。

前節で見たペストの際に描かれたグイド・レーニやルカ・ジョルダーノらの大画面も、この種の図像でもっとも多いのは、奉納者がその守護聖人や聖母に祈禱しているものである。一般エクス・ヴォートの公的なものである。しかし、エクス・ヴォートの大半は小型の絵画であり、的に画面の下半分には、室内か屋外で奉納者や神の加護を求める者が祈禱し、その傍らに奉納の原因が写実的、あるいは簡略に描写される。上部には超自然的な存在が雲や玉座や祭壇の上で、炎や光に囲まれて登場している。聖母がもっとも多く、土地の守護聖人や、その両者が登場することも多い。キリストや複数の聖人がいることもある。そして多くの場合、そこに事情を説明した文字や奉納者の名前や年紀が付随する。詳しい説明もあれば、単にPGR (per gratia ricevuta、恩寵拝受)、VFGA (votum fecit gratiam accepit、恩寵拝受奉納) といった略字が記されることも多い。病気だけでなく、難産の末の出産、事故や災難からの生還の情景を描いた画面もあり、遭難や交通事故、火事や地震を描いた画面でも、天空から聖人や聖母が見下ろ

3-29　シャンパーニュ《1662年のエクス・ヴォート》
1662年　パリ、ルーヴル美術館

している。

フランスの宮廷に仕えた画家フィリップ・ド・シャンパーニュの《一六六二年のエクス・ヴォート》(3-29)は、美術史上もっとも知られたエクス・ヴォートであろう。ポール・ロワイヤル修道院に入っていた画家の娘カトリーヌが体の麻痺する重い病に罹（かか）り、医者からも見放されたが、修道院長アニェス・アルノーのノヴェナ（九日間の祈禱）によって治癒したため、画家は感謝の印としてこの絵を描いて修道院に奉納した。画面右に病床の娘がおり、その傍らで修道院長が祈っている。聖母や聖人の姿はないが、上方から差し込む光が娘の奇蹟的な治癒を暗示し、画面左側にはこの治癒の経緯がラテン語の端正な文字できちんと記述されている。

当時、王侯貴族にも人気のあったこの画家は、修道院長と神に対する深い感謝の念を表現したのである。今ではモノクロームに近い落ち着いた色調のうちに、修道院長と神に対する深い感謝の念を表現したのである。今ではフランス古典主義の真髄を示す名画としてルーヴル美術館に展示されているが、長い銘文の存在によって、同時代の歴史画とは一線を画している。シャンパーニュのような巨匠が描いたものも名も知られ

120

3-30　アルトエッティンク、恩寵礼拝堂のエクス・ヴォート

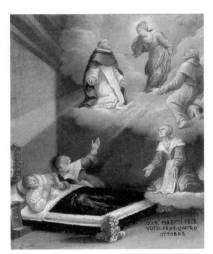

3-31　エクス・ヴォート　1691年　ヴィチェンツァ、モンテ・ベリコ至聖所聖堂

ぬ画工が描いたものも、同じ敬虔な目的で描かれたものであった。

南ドイツのオーストリア国境に近いアルトエッティンクはドイツ最大の巡礼地であり、修道祭式者会の修道院が建てられた九世紀から現代まで、バイエルン公ヴィッテルスバッハ家など王侯貴族から庶民まで幅広い階層の人々を惹きつけていた。一四世紀初頭に作られたと思われる黒い聖母像が奇蹟を起こしたことから、とくに一五世紀の中頃から人々の信仰を集め、一六五〇年から一七五〇年頃にはイエズス会の宣教活動によって巡礼の頂点を迎えた。現在でも巡礼者は五〇万

人を超すという。

本尊の黒い聖母を祀った八角形の恩寵礼拝堂の外壁には、びっしりとエクス・ヴォートが貼り付けられている（3-30）。もっとも古いエクス・ヴォートは一四九七年のものだが大半が一七世紀以降のもので、現代までの膨大なエクス・ヴォートがひしめきあっている。それらの多くは病気や事故の記録であり、そこから回復した感謝の印としてこうした小画面を奉納し、飾り付けるのである。時代が下ると戦争からの無事の帰還や交通事故からの回復の画面が目を引く。単なる聖母のイコンもあり、巧拙はさまざまだが、それらはこの聖地と聖母のポスターのような役割を果たし、ここを訪れた巡礼者を興奮させたにちがいない。この回廊には木の十字架がいくつも置いてあり、祈りながらこれをかついで歩いて回る人も絶えない。こうした行は、日本のお百度参りと似た機能をもっている。また、傷病部位をかたどった手足などの模型を集めたケースもある。

同じような巡礼地はヨーロッパ各地にあるが、たとえばヴィチェンツァのモンテ・ベリコ至聖所聖堂にあるエクス・ヴォートは、大病を患った男が回復を感謝して奉納したもので、病気治癒のエクス・ヴォートの典型的な構図である（3-31）。病床に横たわる奉納者に彼の妻が指し示すのは、雲の上にいる聖母マリアとそれにとりなす奉納者の守護聖人、聖フランチェスコと聖ドミニクスである。その下にはおそらく先に亡くなった老母までが心配そうな表情で登場する（町の擬人像とも考えられるが）。右下に奉納者の氏名と日付が記されているが、大半のエ

クス・ヴォートと同じく画家の名前はわからない。傷病だけではない。島や港町の教会に多く見られるのは、船の模型や、船と聖母の画像が奉納される。

聖母はステラ・マリス（海の星）の異名をもち、海の守護者として古くから航海者の熱心な信仰を集めてきた。多くは、嵐で沈みゆく船や小舟から脱出する奉納者たちが描写され、上方に聖母や聖人が描き込まれている。航海の神である日本の金刀比羅宮の絵馬にも似たような図像があるが、航海が無事にすんだときや難破して助かったときに、人々はこうしたエクス・ヴォートを奉納して聖母や聖人のとりなしに感謝したのである。

このほか、絵馬と同様、願掛けや死者への追悼や供養という意味をもつものもあり、それらはトーテンターフェル（死者の板）と呼ばれる。亡くなった家族がベッドに横たわり、遺族や司祭がそれを囲み、そこに雲に乗った聖母や聖人が来迎しているものが多い（3-32）。こうしたエクス・ヴォートを奉納したのは生き残った遺族であり、多くは子を亡くした親であった。

彼らは家族の冥福を祈って奉納したのである。日本でも、山形県のムカサリ絵馬や岩手県の供養絵額のように、東北地方にはこのような供養絵馬を寺社に奉納する習慣があった。

エクス・ヴォートが急速に普及し、増加したのがバロック時代であり、貴族や富裕層にかぎらず、一八世紀にまでその習慣が広がった。こうした画像はつねに需要があり、画家にとっては重要な仕事であった。エクス・ヴォートの大半は無名の絵師によるもので、これを専門にした絵師や聖地に店を構える絵師も多かった。彼らの絵はいずれも、庶民の経験した事

3-32　エクス・ヴォート　1767年　ディートラムスツェル

件や事故を生き生きと伝えてくれる。王侯貴族が著名な画家に描かせたものは、教会の壁ではなく美術館に展示されている場合があり、奉納画という本来の機能が忘れられてしまっている。

教会を飾る膨大なエクス・ヴォートが物語るとおり、熱心な祈願はたびたび奇蹟的治癒をもたらしてきた。奇蹟は、美術を生み出すもっとも豊かな源泉となり、画像は民衆の祈りにとって大きな役割を果たしてきたのである。実際には、どんな真剣な祈りもむなしく、奇蹟は起こらずに亡くなってしまったことのほうがはるかに多かったであろう。そのようなときにも遺族は故人の冥福を祈ってエクス・ヴォートを奉納せずにはいられなかった。名もなき庶民の切実な信仰と願望を集約し、象徴するこうした造形もバロック美術の重要な一

要素となっている。

一七世紀半ばにヨーロッパ各地で大流行したペストは、バロック美術全体に死の影を投げかけている。死が身近にあった時代、美術は今とは比較にならないほど大きな役割を果たしたし、熱心に求められたのである。

第4章 幻視と法悦

幻視絵画から総合芸術へ

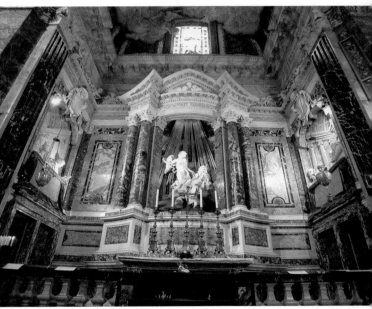

ベルニーニ　ローマ、サンタ・マリア・デラ・ヴィットーリア聖堂
コルナロ礼拝堂　1647-52年

1 幻視絵画の成立

バロックの代表的な主題が幻視（ヴィジョン）であり、ヴィジョンを視覚化したのがバロック美術だといってもよい。幻視とは、実際には存在しないものが見えることだが、とくに神や聖人など超常的な聖なるイメージを目にすることをいう。単に夢で見たり、存在を感じたりするのとは異なり、実際に目で「見る（visio）」ことである。一方、顕現（示現、アパリション）とは超常的なものや聖なる存在が人間の前に出現することをいう。もっとも幻視とは、聖なる存在を実際に見ることだけでなく、神や霊の存在を感じることや単なる啓示も含むのだろう。それはいかなる宗教にも必ず伴う体験である。しかし、そういった内面的な体験を視覚化し造形化する際には、聖なる存在の顕現と幻視という形にならざるをえなかったのだと思われる。

日本では神仏が出現することを「影向（ようごう）」というが、同じ現象である。幻視と顕現は、見る方か現れる方かの違いであり、同一の現象といえる。つまり、幻視とは見る主体に重点を置いた

126

言葉であり、顕現とは現れる存在に重点を置いた言葉である。そのため同じ現象を示す場合でも、見る者が聖人や重要な人物であれば幻視、そして無名の一般人か不特定多数の人々である場合は顕現ということが多いようだ。また、幻視はどこで見たかよりも誰が見たかが重要で、顕現は誰が見たかよりもどこに現れたかが大事であり、現れた場所が聖地となりやすい。

宗教画や聖像はすべて観者にとっては一種のヴィジョンであるといえなくもないが、幻視体験や顕現現象を表現した絵画（幻視絵画）は、幻視を見ている人物（幻視者）と幻視者の目に映った、あるいは幻視者に顕現した聖なるイメージの双方が表現されているものである。

アウグスティヌスは、不可視のものを記憶の力によって見ることや「精神の眼差し」で神を見ることの重要性を説いていた。中世末には神について瞑想して、霊的な視線によってそれを見るという情景も表現された。それらは一見したところ、幻視の情景と区別がつかない、きわめて類似した主題であるといってよいだろう。

幻視の内容はキリスト、聖母子、天使、聖人など、それまでの宗教画に一般的なモチーフであり、そこにそれらを見る聖人や俗人の注文者が挿入されている。聖人や聖職者が聖母や神を見る、あるいは聖母や聖人が人々に出現して啓示を与える、という逸話は中世の神秘主義者がしばしば体験して語ってきた。一二世紀のビンゲンのヒルデガルトや一四世紀のスウェーデンのビルギッタ、シエナのカタリナらは、自らが体験した幻視を克明に記録し、それが広く知られた。また、聖フランチェスコがアッシジの廃寺サン・ダミアーノ聖堂で十字架のキリスト像

ストが顕現したという「グレゴリウスのミサ」は一五世紀からしばしば表現され、そのときに現れたキリストの姿はサンタ・クローチェ・イン・ジェルザレンメ聖堂にあるモザイク《悲しみの人（イマーゴ・ピエタティス）》であると信じられてきた（4－1）。この図像は贖宥的にも用いられたが、カトリック改革後は、聖餐の秘蹟の正統性を表す主題としてさらに人気を博した。

しかし、神との合一を表すこうした幻視体験は、個人と神とを、教会という介在無しに直接結びつけてしまうため、教会側はこうした事象を認めることには慎重であり、幻視者の中には

4－1 《悲しみの人（イマーゴ・ピエタティス）》 1300年頃 ローマ、サンタ・クローチェ・イン・ジェルザレンメ聖堂

に話しかけられたことがその回心の契機となったことは広く知られている。彼らの幻視は、日頃目にしていた聖母像や「悲しみの人」や磔刑像といった祈念像に直接に影響されていたことが指摘されており、中世末からの祈念像の発展が幻視を促したといってよいだろう。

六世紀の教皇大グレゴリウスが、ミサをあげているとき祭壇上にキリ

128

異端とされ、弾圧された者も少なくない。一五一二年、宗教改革の直前に教皇ユリウス二世によって開催された第五回ラテラノ公会議では、あらゆる顕現は教皇庁に報告して真偽を吟味されなければならないとする布告が発せられた。

中世末から一六世紀まで、人里離れた山野で民衆が聖母の顕現を目にするという現象が各地で起こっており、それらは「田園の聖母」と呼ばれ、教会によって承認され、巡礼地や聖地を生み出してきた。

カラヴァッジョの《ロレートの聖母》（4-2）はこうした幻視絵画の先駆であった。扉口の

4-2　カラヴァッジョ《ロレートの聖母》
1605年　ローマ、サンタゴスティーノ聖堂

敷居の上に幼児キリストを抱えた聖母が立っており、短いマントを羽織って杖をもつ典型的な巡礼姿の男女が跪いてこの聖母子を礼拝している。男の巡礼者は汚れた足の裏をこちらに見せており、聖母は巡礼たちのほうに顔を向け、幼児キリストは右手で彼らを祝福しているようである。こ

こに描かれているのは、貧しい巡礼の母子に聖母子が顕現した場面、あるいは、彼らが厳しい旅の末にたどり着いた聖域で一心に祈っているうちに聖母子の幻視を見ているという情景である。

アドリア海沿いの町ロレートは、一二九四年にナザレから聖家族の家が飛来してきたという伝承からイタリア有数の聖地であり、サンタ・カーサ（聖なる家）とそこに安置された聖母子の木像が巡礼者を集めてきた。とくにカトリック改革後はイエズス会が管理して聖地としての人気が急速に高まり、ドイツや新大陸にも「聖なる家」の複製が作られるようになった。

聖母の顕現という主題は、実はカラヴァッジョの原体験に根ざしたものだった。画家自ら本名のミケランジェロ・メリージではなく、カラヴァッジョ出身のミケランジェロ（ミケランジェロ・ダ・カラヴァッジョ）と名乗っていたことから、画家はこの町に強い愛着があったと思われる。一四三二年、この町の郊外で、一人の農婦の前に聖母が現れたが、それ以来、カラヴァッジョという町は聖母の霊験あらたかな巡礼地となった。ここで育った画家にとっては、聖母の幻視のイメージは親しいものであっただろう。「ロレートの聖母」を描くという注文を受けたとき、画家が、一般的な聖家飛来の故事ではなく、聖母顕現の主題を選んだのはそのためであったと思われる。

聖母子は自ら何の光も発していないものの、左から来る強い光を浴びており、画中ではこれが聖なる存在であることがすぐにわかるようになっている。幻視を扱ったこの作品では、超越

130

的な存在が光によって強調されているのだ。この聖母は二人の巡礼者のみに顕現したものであり、聖母子が実体化しているのは彼らの心のうち、あるいは視野の中においてのみである。しかし観者である私たちは、二人の巡礼の薄汚れた姿だけでなく、彼らの目に映った聖母子の姿を同時に見ている。つまりこの画面には、巡礼のいる現実の聖域の空間と、巡礼の幻視の空間というふたつの異なるレベルの空間が共存しているのである。

この絵が公開されたとき、人々は大騒ぎしたとバリオーネは伝記に記しているが、それは非難して騒いだというより、自分たちと同じ姿を聖画の中に見つけて興奮したのだろう。《ロレートの聖母》のあるサンタゴスティーノ聖堂は、ローマへの巡礼者の最終目標であるサン・ピエトロ大聖堂に向かう中継地点にあり、この絵に登場するような巡礼者であふれていた。彼らにとっては、教会内で出会う画像は美術ではなく、聖なる存在そのものであり、神に近づく回路であった。カラヴァッジョ作品のリアリティは彼らに、聖母に出会っているという幻視を体験させたにちがいない。その衝撃は、この作品の斬新な写実主義を評価した当時の収集家や高位聖職者に与えるよりも、はるかに強烈で切実であったであろう。今でもこの薄暗い教会に入ると、自分の目の前に聖母子が神秘的に顕現したような幻惑的な体験をすることができる。

しかし、カトリック改革後は民衆によるこうした幻視は厳しい検閲の対象となって減少する。その一方、聖人や聖職者による幻視や顕現が増加し、幻視体験が信仰の強さの証であるという考えが一般化してきた。カルロ・ボロメオ、イグナティウス・デ・ロヨラ、フィリッポ・ネー

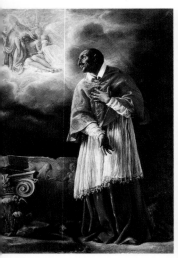

4-4 ボルジャンニ《聖カルロ・ボロメオの幻視》 1611-12年 ローマ、サン・カルロ・アレ・クアトロ・フォンターネ聖堂

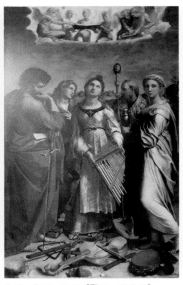

4-3 ラファエロ《聖チェチリア》1514年頃 ボローニャ国立絵画館

リ、アビラのテレサ、十字架のヨハネといったカトリック改革期を代表する聖人たちは観想の結果、いずれも幻視を経験し、そうした体験を書物や書簡という形で残した。その結果、連鎖的に新たな幻視体験を引き起こしたのである。ロヨラの『霊操』やテレサの『霊魂の城』、十字架のヨハネの『カルメル会登攀』に見られるように、神秘主義的な宗教家たちは大きな霊的なエネルギーによって内面世界を探求したが、こうした強いエネルギーこそがカトリック改革を推進し、対外にも向かって世界宣教に駆り立てたと見ることができる。

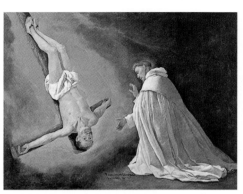

4-5　スルバラン《聖ペドロ・ノラスコの幻視》　1629年　マドリード、プラド美術館

様々な幻視体験が報告され、過去の聖人伝にも幻視体験が付与されたことに伴い、一七世紀にイタリアやスペインで幻視を表現する絵画が流行した。こうした作品の前に立つ観者は、画中の聖人（幻視者）とともに幻視を見ることになり、画中の聖人は観者の代理、あるいは観者と聖なるイメージをつなぐ媒体として機能する。さらに、この時代の聖人たちはあきらかに同時代の幻視絵画に影響されて、それと似たような幻視を見ているのである。美術と幻視が相互に影響し、かつてないほど幻視表現を隆盛させたのであった。

スペインの幻視絵画についての著書を記した美術史家ストイキツァの言葉を借りれば、観者は画中の幻視者というフィルターを通して聖なる存在を見るのであり、幻視絵画とは、単なるイコンではなく、幻視者がイコンを見るというナラティヴを含んだ、イコンとナラティヴとの混成物にして、イメージを見る体験についてのイメージという一種のメタ表現である。

多くは聖人のもとに聖母や聖人が出現し、それに祈るという姿で表された。こうした幻視絵画の先駆

となったのはラファエロがボローニャの聖堂のために描いた祭壇画《聖チェチリア》（4－3）であった。そこでは音楽の守護聖人チェチリアがマグダラのマリアや聖パウロとともに天上の音楽に耳を傾けて恍惚としており、地上に楽器が打ち捨てられているといわれている。以後、聖人が超越的な存在に出会って恍惚とする表現の多くは、ここから派生したといわれている。

カラヴァッジェスキの画家オラツィオ・ボルジャンニの描いた《聖カルロ・ボロメオの幻視》（4－4）は初期の幻視絵画を代表する作品である。ここでは、少し前に列聖されたばかりの聖カルロ・ボロメオが、注文主の跣足三位一体会にちなんで三位一体のヴィジョンを仰ぎ見ている。画面左上のまばゆい光の中に三位一体のイメージがあり、聖カルロはそこから発する強い光を浴びて恍惚としているが、画面の中心を占めるのはヴィジョンではなく、幻視者である聖カルロの姿である。入念に描かれた聖人の姿や周囲のモチーフに対し、幻視は光の中で曖昧に表現されている。聖人はあくまでも観者に近い空間におり、幻視の放つ強烈な光がもたらす強い明暗が写実的な細部描写とあいまって画面に著しい現実性を与え、薄暗い聖堂内の空間と接続している感を与える。聖人と同じ薄暗がりの中にいる観者は、聖人とともにまばゆい幻視を体験することになるのである。《ロレートの聖母》の巡礼と同じく、ここでは幻視者は観者と聖なる存在を架橋する媒介としての役割を果たしているといえよう。

スペインの画家スルバランの《聖ペドロ・ノラスコの幻視》（4－5）は、逆さ十字架に架けられた聖ペテロの幻視を見る聖人を表しているが、ペテロは超自然の光に包まれ、聖ペドロ・

ノラスコもこの光に照らされている。聖母とその幻視のほかに余分なものは一切登場せず、地味で単純な構成だが、この上なく神秘的で瞑想的な効果を与えている。彼は迫真的な静物画（2–19）もいくつか残したが、そこにも静穏な祈りが漂っている。スルバランの作品はいずれも禁欲的なまでに厳粛で単純でありながら、光と闇の効果によって、描かれたものが宗教的で神秘的な様相を帯びている。

スルバランと同じくセビーリャで活躍したムリーリョがセビーリャ大聖堂に描いた《パドヴァの聖アントニウスの幻視》（4–6）は、聖人の隣、画面左手前にテーブルがありその上に静物が見られるが、それらの写実的な描写によって、聖人のいる空間が観者の空間と巧みに接続されている。カラヴァッジョの場合と同じく、写実的モチーフは観者を画面に引き込み、画中の聖人に同化させてともに幻視を見上げるような感を与えるのである。

幻視を見るのは聖人のような高徳の人士ばかりではなかった。一般の信者もその信仰心が強ければ聖なる存在を見ることがあった。とくに、巡礼地や聖地では巡礼者の前に聖母が姿を現すことが多かった。逆に、聖母が現れるとそこが聖地と見なされ、聖地になったのである。

幻視の対象としてもっとも多かったのは聖母であった。一九世紀以降、聖母の顕現が急増するが、中世以来もっとも多くの人間の前に現れ、またその像が落涙や流血したのは圧倒的に聖母であった。

聖母をこよなく愛して熱烈に賛美した一二世紀のクレルヴォーの聖ベルナルドゥスは聖母の

4-7　フアン・デ・ロエラス《聖ベルナルドゥスの幻視》　1611年　セビーリャ、サン・ベルナルド施療院

4-6　ムリーリョ《パドヴァの聖アントニウスの幻視》　1656年　セビーリャ大聖堂

幻視を見たとされる。聖人が「あなたの母たる証拠をお示しください」と聖母に祈ると、彼の唇は聖母がイエスに授乳した乳で湿ったという。

「聖ベルナルドゥスの幻視」の主題はルネサンス以降たびたび絵画化され、とくに一七世紀のスペインで人気を博した。フアン・デ・ロエラスの作品（4-7）では、雲に乗る聖母が乳を飛ばして聖人の口に注いでおり、その影響を受けたムリーリョも類似の図像を描いている。また、アロンソ・カーノが描いた作品では、聖母像の胸から一筋の乳が噴き出して聖人の口に入っている。カーノは彫刻家でもあったため、聖母が顕現するのでなく、聖母像に命が宿って

136

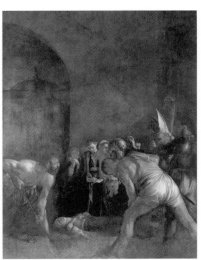

4-8　カラヴァッジョ《聖ルチアの埋葬》
1608年　シラクーザ、サンタ・ルチア・ア
ラ・バディア聖堂

乳を与えるという情景にしたのであろう。

このようにあきらかに幻視を表現したものだけではなく、バロック絵画の多くは幻視と結びついている。美術史家パメラ・アスキューは、カラヴァッジョの作品にしばしば登場する光を浴びてうつむく人物を、画面の脇役でありながら回心しつつある人物と見ており、画面全体はこうした脇役の人物の日常空間に突然現れたヴィジョンであるという斬新な見方を提唱した。

たとえば、《聖マタイの召命》（41頁、扉絵）では賭場にいる左端の若者が突如、聖マタイ召命の場面を思い浮かべている情景であり、《聖ペテロの磔刑》（2-9）では土木作業をしている左端の人物が聖ペテロの殉教場面のヴィジョンを見ているのであり、《聖パウロの回心》（2-10）では、右端の馬丁が聖パウロ回心の場面を幻視しており、《エマオの晩餐》では、食堂の給仕が復活後のキリストのヴィジョンを見ているという具合である。つまりこれらの作品は、日常生活が突如、

聖なる場面に変転した瞬間を表現したものであり、そのために聖なる情景に当世風の人物や風俗的要素が混入しているというわけである。そうであるとすると、当世風の衣装をつけた画中の脇役の人物は、《ロレートの聖母》の巡礼の男女のように、観者をヴィジョンに誘導し、現実と奇蹟とをつなぐ媒介となっているといえよう。アスキューの挙げた作品以外にもこの「二重ヴィジョン」の解釈は援用できるだろう。

カラヴァッジョが逃亡先のシラクーザで描いた《聖ルチアの埋葬》（4–8）では、手前で大きな墓掘人夫が穴を掘っており、その背後に小さな聖女の遺体を囲んで悲嘆にくれている人々が見えるが、二人の巨大な男は観者の位置に張り出すように大きく、観者と画中の情景とをつなぐ媒介となっている。この祭壇画が設置された聖堂には、かつて実際に町の守護聖女であるルチアが埋葬されていたのだが、その遺体は一〇世紀に売却されてヴェネツィアに移ってしまっていた。シラクーザの市民たちは遺体がなくても守護聖女が埋葬されていた聖堂を神聖な場として認識していたであろう。左側の男は日常の土木作業をしながら、ふと頭をあげているが、彼はかつてそこで行われた聖女埋葬の幻視を見ているのかもしれない。それは、この聖堂に参集した市民たちに共通する幻視となり、作品の設置された場を神聖な記憶で満たしたのである。

個人の幻視から集団に共有される幻視への移行は、カラヴァッジョ以降の芸術に顕在化していくが、反面、大掛かりなイリュージョンの使用によって聖性と神秘性を喪失していくことになる。

2　ベルニーニの法悦の劇場

幻視体験とともに起きるのが法悦（エクスタシー、恍惚、忘我、脱魂）である。聖人たちは法悦の中で幻視を体験し、それがさらに精神を昂揚させて深い法悦にいたるという段階を踏む。

神との一致の感覚によって引き起こされる法悦は、キリスト者の極致であり、信仰の最終目標とされ、この状態を経験したとされる聖人たちは深い信仰を集めた。ブーバーの『忘我の告白』は、古今東西の数多くの法悦の告白を集めている。美術でも、同時代の聖人のほかに、聖フランチェスコや聖ヒエロニムス、マグダラのマリアなど、ナラティヴに表現されることの多かった過去の聖人でさえ、幻視や法悦に没頭する聖人として頻繁に表現されるようになった。

聖フランチェスコは聖痕、つまり受難の可視的な印を受けた初めての聖人であるが、この聖人の体験によって、傷を受けるということがキリスト者にとって栄光を意味するという神秘思想を世に知らしめた。一三世紀のフランシスコ会の指導者ボナヴェントゥーラは、聖フランチェスコの幻視体験を六段階に分け、最終段階として「法悦」を設定している。そのため、フランチェスコの受痕は早い時期から法悦状態と重ね合わせて描かれてきたが、カトリック改革後はそれが一層顕著になり、多くの聖人の法悦表現はここから出発したようである。聖痕を受け

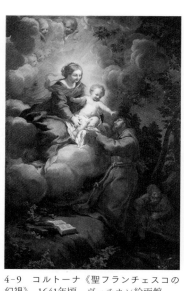

4-9　コルトーナ《聖フランチェスコの幻視》　1641年頃　ヴァチカン絵画館

フランチェスコは恍惚としてこれを見上げ、受け取ろうとしている。

幻視と法悦をこの上なく劇的に表現したのが彫刻家で建築家であったベルニーニである。前章で見たように彼は一六二四年から二六年にかけて小ぢんまりとしたサンタ・ビビアーナ聖堂を設計し、主祭壇を自らの彫刻で飾ったが（3－16）、こうした経験を通じて、彼は彫刻と空間との関係や空間の聖化という課題について鋭敏になっていった。一六四七年から五二年に作られたローマのサンタ・マリア・デラ・ヴィットーリア聖堂のコルナロ礼拝堂（125頁、扉絵）は、総合芸術、つまり建築・彫刻・絵画を統合した芸術（ベル・コンポスト）の典型であ

る場面だけでなく、フランチェスコに聖母子が顕現して幼児キリストを抱かせてもらう場面も表現された。この幻視は本来フランチェスコの弟子のパドヴァの聖アントニウスが体験した逸話であったが、いつしか聖フランチェスコにも適用されたのである。ピエトロ・ダ・コルトーナの作品（4－9）では、聖母は明るい光の中に顕現し、聖人に幼児キリストを差し出している。

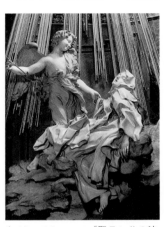

4-10　ベルニーニ《聖テレサの法悦》　1647-52年　ローマ、サンタ・マリア・デラ・ヴィットーリア聖堂

り、バロック美術の金字塔である。

跣足カルメル会の創始者アビラのテレサはカトリック改革期に重要な活動を行った聖女であり、若い頃から多くの神秘体験を経験したことで知られる。彼女は『自叙伝』をはじめとする著作において、一六二二年にロヨラ、ザビエル、ネーリとともに列聖された。身体硬直から失神まで強烈な身体感覚を伴うことも多かった。彼女の幻視を詳細に記述したが、身体硬直から失神まで強烈な身体感覚アや天使を目の当たりにする幻視の中でも、とくに天使に矢で胸を射抜かれる幻視はよく知られており、しばしば造形化された。『自叙伝』にはこう記されている。

私は金の長い矢を手にした天使を見ました。その先の部分に少し火がついているように見えました。天使は、それをときどき私の心臓に突き刺しているようで、私の奥深くまで達していました。その矢を抜くとき、一緒に私の内臓までもっていかれるようでした。そして私は神の大いなる愛にすっかり燃え上がっておりました。痛みはあまりに激しく、私はあのうめき声を発するので

すが、この、この上ない痛みのもたらす快さは極めて大きいので、霊魂はこの痛みが取り去られることも望まなければ、神以外のもので満足することもありません。これは身体的な痛みではなく、精神的な痛みです。

（高橋テレサ訳）

コルナロ礼拝堂では天使から矢を差し込まれて恍惚とするアビラの聖テレサの像（4−10）が正面の楕円形の壁龕に設置され、両側面には劇場の桟敷席のようにコルナロ一族の胸像が四人ずつ配され、この神秘劇を眺めている。その視線と身振りによって、あたかも聖女と天使は彼らの信仰が生み出したヴィジョンであるように見える。アーチ部分にはストゥッコ彫刻の天使やプットー（小天使）が舞い、天井にはグイドバルド・アッバティーニによって聖霊の鳩や天使のいる神々しい天上世界が描かれている。聖霊の鳩からは自然の光が差し込むように設計され、それは黄金に輝く管となって、天使と聖女に降り注いでいる。聖女は胸を射抜かれる痛みとその喜びから恍惚状態に陥り、ぐったりと四肢を垂らしている。

コルナロ礼拝堂を訪れる者は、桟敷席のコルナロ家の人々とともにこのまばゆいばかりの法悦劇に参加することになる。ここでは、主要場面とは別の場所に位置するコルナロ一族が、観客にヴィジョンへの参加を促している。演劇的でありながら、舞台と観客との境界は取り払われ、観客はコルナロ家の人々とともに直接ヴィジョンに参加することになるのである。ウィト

コウアーはここに数段階の現実、つまり、観者の空間にいるコルナロ一族、天蓋と光によって観者から隔てられた聖女の幻視、そしてまばゆい天空という三段階のヒエラルキーを認めており、観者はこの関係に巻き込まれ、人間↓聖人↓神というヒエラルキーの証人となると述べている。

ベルニーニが一六五八年から七〇年にかけて建築から内部装飾まですべてを手がけたサンタンドレア・アル・クイリナーレ聖堂（4‐11）は、小規模ながら建築から内部装飾まで、ひとつの聖堂すべてに、ベルニーニの総合芸術の理想が体現されている。そのため建築と装飾とが完全に調和し、聖堂自体がひとつの劇場となっている。楕円形のプランをもった聖堂に入ると、正面の祭壇にはイエズス会士グリエルモ・コルテーゼの描いた聖アンデレの礫刑を描いた祭壇画があり、その上方には殉教した聖アンデレの魂を表す雲に乗った聖人の大理石像が、天使や聖霊のちりばめられた放射状の装飾の施された金地の楕円形の天井に向かって昇天していく（4‐12）。父なる神が描かれた塔頂部からは光が差しこみ、聖人を迎え入れるかのようだ。つまり、まず観者の前に説明的でナラティヴな殉教図が展開し、その上部に具象的だがやや抽象化されたモノクロームの聖人像が現れ、それが天国を想起させる抽象的な金地の天井に向かい、神の存在を示す堂内に差す光にいたるという、具象から抽象、死から生、人間から神、現世から来世、物質から精神に向かう階層的な構造が見られるのである。この楕円形の聖堂内は祭壇から天井にいたるまで、すべてが聖人の殉教から昇天にいたる情景を演出する劇場となってお

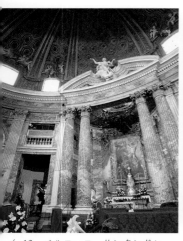

4-12　ベルニーニ　サンタンドレア・アル・クイリナーレ聖堂内部

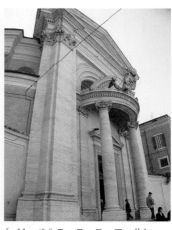

4-11　ベルニーニ　ローマ、サンタンドレア・アル・クイリナーレ聖堂　1658-70年

り、そこに足を踏み入れた者は、昇天する聖人とともに堂内に差し込む光を浴び、神の栄光を感じるのである。

しかし、聖堂中央に立って父なる神のいる天に目を上げるとき、もはや聖人の殉教図も昇天するその魂も目に入らず、自らに降り注ぐ恩寵の光を感じるのみとなる。この聖堂は前章で見たサント・ステファノ・ロトンド聖堂と同じくイエズス会の修練士の養成所でもあり、ベルニーニが改築する以前はここにも血なまぐさい殉教図サイクルが描かれていたという。個々の聖人の殉教を目に焼き付けて自らの運命をも予見する殉教図サイクルにとってかわり、ベルニーニによる装飾は、特定の聖人の苦痛でなく、より普遍的な殉教のイメージ、つまりキリストの受難を模倣する「霊的殉教」の

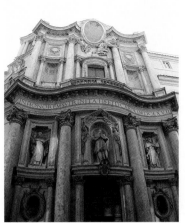

4-13　ボロミーニ　ローマ、サン・カルロ・アレ・クアトロ・フォンターネ聖堂ファサード　1664-67年

意味を修練士の内面に呼びおこすものであった。

ベルニーニはこのように建築・彫刻・絵画の総合芸術（ベル・コンポスト）によって観者のいる現実空間を神秘劇の劇場に変容させたが、カラヴァッジョの場合も《聖パウロの回心》（2-10）のチェラージ礼拝堂で現実の光を取り込むなど、設置される空間の歴史や環境を考慮して現実空間にヴィジョンを現出させる「劇場化」を試みていた。ベルニーニは、カラヴァッジョが絵画のみで行った空間の劇場化を完全に理解し、彫刻や建築を動員して完成させたといえるだろう。しかし、法悦と至福を感じさせるベルニーニの華麗な劇場は、暗く現実的なカラヴァッジョの劇場とは対照的に、苦しい現実を忘れさせて魂の喜びに満ちた天上の世界を希求する傾向につながっていったのである。

サンタンドレア・アル・クイリナーレ聖堂と同じ九月二〇日通りに立つサン・カルロ・アレ・クワトロ・フォンターネ聖堂（4-13）はベルニーニの好敵手ボロミーニの傑作であり、「バロックの真珠」と称賛されている。フランチェス

コ・ボロミーニ（一五九九─一六六七）は、コモ付近のビッソーネで生まれ、一六一四年にローマに来て同郷の先輩カルロ・マデルノの助手となり、サン・ピエトロ大聖堂やバルベリーニ宮殿の工事に従事した。マデルノの没後ベルニーニの助手となるが、一六三四年に独立してサン・カルロ・アレ・クアトロ・フォンターネ聖堂以下、数々の独創的な建築を残す。気難しく憂鬱質の性格であり、失意のうちに自殺した。卓抜なプランと精妙な施工によって見る者に強い印象を与えるボロミーニの建築は、ローマ市内のあちこちに点在している。

サン・カルロ・アレ・クアトロ・フォンターネ聖堂はベルニーニによるサンタンドレア・アル・クイリナーレ聖堂と同じく楕円形のプランをもつが、上下二層からなるファサードは凹凸を繰り返す激しいうねりを見せており、円柱や彫刻と有機的に融合している。戸口の上の聖カルロ像、二人の大天使などの彫刻が設置されているが、それらは完全に建築と融合し、一体化している。内部は大きな楕円形の中に四つの楕円形が入ったプランをもち、湾曲した壁面による豊かな空間が作り出されている。明るいドームの天井（4-14）は十字架と八角形、六角形を交互に繰り返す幾何学的なストゥッコ装飾によって無限の上昇感を与えられている。この卵形の天井は非常に明るく、この空間に立って見上げると神の無限の恩寵すら感じさせる。これに隣接して、八角形の小さな回廊があるが、ここも幾何学的な秩序が支配する静謐な空間となっている（4-15）。動的な外観とは対照的に、内部は楕円形を組み合わせたプランによって秩序と静謐さに支配されている。

ベルニーニが具象的な絵画や彫刻を空間と統合させることによって示した空間の聖化を、ボロミーニは、計算され尽くした形体の組み合わせや幾何学的な装飾のみによって成し遂げたのであった。

コレージョ・ディ・プロパガンダ・フィーデ（4-16）でも、多様な窓の装飾とともに変化に富んだファサードを作り出している。この建物は教皇庁に属する布教聖省の本部で、グレゴリウス一五世が一六二二年に創設し、四四年にベルニーニがスペイン広場側の簡素なファサードを作り、六二年から六四年にかけてボロミーニがプロパガンダ通り沿いの側面を建設した。ボロミーニのファサードは付柱によって七つの部分に分けられ、中央の入口部分は内側に湾曲して変化に富んでいる。二本の円柱に囲まれた二階の窓も深みのある空間を作り出している。内部のマギ礼拝堂はベルニーニが作った楕円形の礼拝堂をボロミーニが改築したもので、隅が丸くなった方形の部屋で巨大な付柱が天井まで伸び、天井のリブに連続して一貫性のある構造を示している。ボロミーニ建築にはこのように、凹凸、円と角といった変化する形態が簡潔な構成によって統合されており、多様性と統一性が見事なバランスを保っているのである。

ほかにもナヴォーナ広場のベルニーニの《四大河の噴水》に面して立つサンタニェーゼ・イン・アゴーネ聖堂（5-17b）や、凹面のファサードが信者を迎え入れるようなオラトリオ・デイ・フィリッピーニなど、ボロミーニの創造した卓抜なプランや精妙な施工、凹凸を大胆に取り入れたファサードは、トリノ、オーストリア、南ドイツ、ブラジルなどの後期バロック建

4-15　サン・カルロ・アレ・クア
トロ・フォンターネ聖堂回廊
1638年

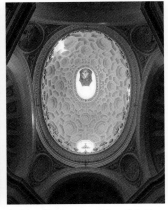

4-14　ボロミーニ　サン・カルロ・
アレ・クアトロ・フォンターネ聖堂
天井　1638年

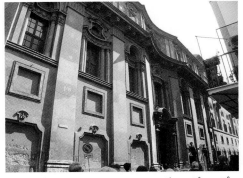

4-16　ボロミーニ　ローマ、コレージョ・ディ・プロ
パガンダ・フィーデ　1662-64年

築に多大な影響を与えることとなった。

マルタ島生まれのメルキオーレ・カッファ
は、夭折して作品数は少ないものの、後期バ
ロックでもっとも重要な彫刻家である。ロー

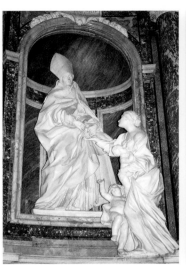

4-18　カッファ《ビラノバの聖ト
マスの施し》　1665-67年　ロー
マ、サンタゴスティーノ聖堂

4-17　カッファ《シエナの聖カタリ
ナの法悦》　1667年　ローマ、サン
タ・カテリーナ・ダ・シエナ・ア・
マニャナーポリ聖堂

マのサンタ・カテリーナ・ダ・シ
エナ・ア・マニャナーポリ聖堂の
《シエナの聖カタリナの法悦》（4
－17）は、ベルニーニの《聖テレ
サの法悦》と同じく、流れるよう
な衣文と雲によって絵画的な彫刻
となっている。濃い色彩の塗られ
た背景から浮かび上がる聖女と雲
は白一色であり、それによってこ
の法悦の情景が精神的なものであ
ることを感じさせる。カッファは
ベルニーニの助手であったことは
ないが、ベルニーニの法悦表現を
さらに推進したのである。ペルー
のリマのサント・ドミンゴ修道院
のために制作された《リマの聖ロ
ーザ》（一六六七年頃）は、死の床

にある聖女の法悦を劇的に表現し、前章で見たベルニーニの《福者ルドヴィカ・アルベルトーニの法悦》（3-17）に影響を与えたと思われている。また、サンタゴスティーノ聖堂に設置されている《ビラノバの聖トマスの施し》（4-18）は、師のエルコレ・フェッラータが完成させたものだが、壁龕の中の聖人から施しを受け取る婦人は壁龕の外に立っている。それによって、この像を見る者は婦人に自らを重ね合わせることができ、自分も聖人の恩恵に与っているような思いになるのである。観者を作品中に巻き込もうとした効果は、同じ教会にあるカラヴァッジョの《ロレートの聖母》から学んだと思われる。

3　天井画のイリュージョニズム

　ベルニーニは一六七六年から七九年にかけてイル・ジェズ聖堂の天井画を構想し、弟子の画家バチッチアに制作させた。イエズス会総本山のジェズ聖堂は当初は地味な装飾しかなかったが、世紀後半になってベルニーニの構想に従い、ジェノヴァ出身の画家バチッチア（ジョヴァンニ・バッティスタ・ガウッリ）が起用され、イエズス会の勝利と栄光のイメージで聖堂内を覆うべく、身廊のヴォールト天井に《イエスの御名の勝利》（1-17）が制作された。この天井は、彫刻家アントニオ・ラッジによるストゥッコ彫刻や建築的枠組みとフレスコ画面とが渾然一体

となっており、どこからが絵で、どこかが彫刻で建築部分なのか判然としない。イエスという文字からまばゆいほどの光が放射する華麗なイリュージョンが見上げるものを陶酔させる。

幻視者は観者の代理として観者と聖なる存在をつなぐ媒体であった。しかしこの媒体は次第に観者のいる現実の地平から離れていき、やがて光り輝く聖なるものとなり、教会の威信も安定すると、教会と聖人の栄光が高らかに宣せられることになったのである。一七世紀後半に入って、聖堂の広大な天井に神の栄光と聖人称揚が大々的に謳われるようになると、かつて観者と同じ暗がりでヴィジョンを見上げていた聖人の身振りよりも、まばゆいヴィジョンのほうに重点が置かれるようになった。聖人もそこに入り込み、ついには天使の舞い飛ぶ天空に引き上げられてしまう。

イリュージョニスティックな天井画は、ケルビーノとジョヴァンニのアルベルティ兄弟がローマで先鞭をつけたが、彼らによるヴァチカン宮殿のサラ・クレメンティーナ装飾（1-13）とほぼ同時に、ボローニャから招聘されたアンニーバレ・カラッチは、パラッツォ・ファルネーゼのガレリアに画期的な天井画を完成させた（5-2）。これはイリュージョンの効果を発揮したもの（クアドラトゥーラ）ではなく、壁面の絵をそのまま天井に移したような古典的な天井画（クアドリ・リポルターティ）であった。この壁画については次章で見ることにしよう。

カラッチはボローニャから多くの有能な弟子をローマに呼び寄せたが、中でもグイド・レーニは師の古典性を発展させ、ドメニキーノも多くの壁画装飾によってローマにおける古典主義

を確立させた。

ところが、彼らと同じ工房にいたパルマ出身のジョヴァンニ・ランフランコ（一五八二—一六四七）は師の天井画構成を徐々にイリュージョニスティックなものに変貌させていった。ヴィラ・ボルゲーゼの天井画（一六二四—二五年）を経て、一六二五年から二八年にかけてローマのサンタンドレア・デラ・ヴァッレ聖堂のドームに描いた《聖母被昇天》（4-19）において、

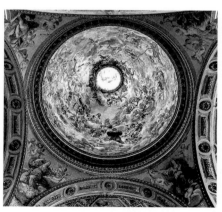

4-19　ランフランコのドーム天井画《聖母被昇天》とドメニキーノのペンデンティヴ壁画《四福音書記者》　1622-28年　ローマ、サンタンドレア・デラ・ヴァッレ聖堂

4-20　コッリ、ゲラルディ《聖ニコラウスの栄光》　1669-70年　ローマ、サン・ニコラ・ダ・トレンティーノ聖堂

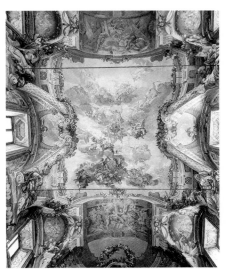

4-21　カヌーティ、ハフナー《聖ドミニクスの栄光》　1674-75年　ローマ、サンティ・ドメニコ・エ・シスト聖堂

彼はまばゆいばかりに幻惑的なイリュージョニズムを展開して見せた。ランフランコが故郷パルマの大聖堂で目にした約一世紀前のコレッジョの壮麗な聖母被昇天の天井画をローマで清新によみがえらせたこの壁画は、天使や聖人たちが渾然一体となった雲の中から聖母が両手を広げて父なる神のいる塔頂部の光に向かって昇天する、明るい光と色彩に満ちた華やかな天国の情景であった。ドームを見上げる者は光に包まれた天国に吸い上げられる境地にいたるのである。一方、このドームを支えるペンデンティヴ（穹隅）にはカラッチの高弟ドメニキーノが四福音書記者を描いた。それらはランフランコのバロック性にひきずられて、古典主義者のこの画家にしては珍しく激しい動作と構図を示したものとなっている。その後ランフランコは、一六四三年にナポリのドゥオモにこの天井画をさらに大規模にしたものを描いている。

盛期バロックの開始を告げるこう

した華麗な天井画は、一六三三年から三九年までにピエトロ・ダ・コルトーナ（一五九六─一六六九）がバルベリーニ宮殿の大広間の天井に描いた《神の摂理とバルベリーニ家の栄光》（5─13）によってひとつの完成を見る。この壁画についても次章で詳しく見ることにしよう。

ジョヴァンニ・コッリとフィリッポ・ゲラルディがサン・ニコラ・ダ・トレンティーノ聖堂に描いた天井画（4─20）では聖ニコラウスが、ドメニコ・マリア・カヌーティとエンリコ・ハフナーによるサンティ・ドメニコ・エ・シスト聖堂の天井画（4─21）では聖ドミニクスが、天アンドレア・ポッツォによるサンティニャーツィオ聖堂の天井画では聖イグナティウスが、天国のただ中に天使や雲とともに上昇しており、かつて彼らが恍惚と見ていたヴィジョンの一部と化している。観者はもはや聖人とともにヴィジョンを見ることはできず、画面すべてが観者の目の前に圧倒的なヴィジョンとして視界を埋め尽くすのである。求心的な一点透視による

こうした大壁画は、神による救済を狂おしく求める信仰に呼応して隆盛したが、鑑賞者の視点をただ一点に限定するため、広大な空間には不適切であった。そこで、大聖堂に入った観者が移動しながら、徐々に法悦的な境地にいたる仕掛けも考案されることになった。

ピエトロ・ダ・コルトーナが、一六四七年から五一年、五五年から六〇年にかけてローマのオラトリオ会の総本山キエーザ・ヌオーヴァの天井に描いた一連の壁画は、観者の移動を前提として展開する壁画群であった。長い身廊の天井画には、崩れかかった聖堂を聖母と天使が救うのを見上げる聖フィリッポ・ネーリが描かれ、この聖堂を建立するときに実際に起こったダ

イナミックな奇蹟譚を聖人とともに見上げることになる（4－22a）。奥に進むと、ルーベンスによる華麗な聖母崇拝の祭壇画の上方にあるアプスに被昇天する聖母が見えてくるが（4－22b）、さらに歩を進めるとこの聖母が徐々に上昇していき、ドームに描かれた父なる神とキリストがいる華麗な天国に迎え入れられるように見える。つまりこの聖母に足を踏み入れた者は、まず教団の創設者とともに聖母と天使のヴィジョンを見上げ、さらに聖母が栄光の光に包まれているのを目にし、ドームに近づくにつれ徐々に聖母が天国に迎え入れられていく様を見て、ドームの下にいたってやっと父なる神とキリストのいる輝かしい天国を見上げることになるのである。

このように、当初からイメージの全容を示すのではなく、観者の進行によって徐々にイメージを展開させていく方式は、コルトーナが同時期に手がけたパラッツォ・パンフィーリのような世俗の宮殿でも示したものだが、十分な天井の高さと空間の広がりをもたない私的な宮殿の装飾に適していたものであった。ナポリ出身の多産な画家のルカ・ジョルダーノは、一七世紀後半からイタリアとスペインでこうした華麗な装飾を流布させた。

イル・ジェズ聖堂に次ぐローマのイエズス会聖堂として建立されたサンティニャーツィオ聖堂には、一六八五年、トレント出身のイエズス会士アンドレア・ポッツォ（一六四二－一七〇九）がドームのイリュージョンを描いて設置した。当時のイエズス会には資金が足りずに実際のドームを建てることができなかったため、ポッツォがこの錯視ドームを提案したのである。

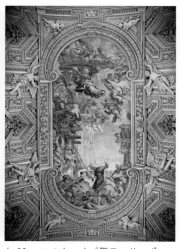

4-22b　コルトーナ《聖母被昇天》
ローマ、サンタ・マリア・イン・
ヴァリチェッラ聖堂

4-22a　コルトーナ《聖フィリッポ・
ネーリの奇蹟》　ローマ、サンタ・マ
リア・イン・ヴァリチェッラ聖堂

またポッツォは同時期に祭壇と内陣の壁画も描き、一六八八年から九四年にかけて身廊の大天井画《聖イグナティウスの栄光とイエズス会の伝道の寓意》（4-23）を描いた。遠近法理論に習熟していたポッツォは、かまぼこ型のヴォールト天井に、天に向かって立ち上がる虚構の大伽藍、中央に昇天する聖イグナティウス、その下にザビエル、四隅にはイエズス会の宣教が及んだ四大陸の寓意を描いた。イエズス会の伝道が世界各地に及んだ様が象徴的に示されている。一七×三五メートルのこの壮大なクアドラトゥーラは、一点透視法に基づいて構成されているため、聖堂内の床面に印をつけられた地点から見上げなければ建築のイリュー

156

4-23　ポッツォ《聖イグナティウスの栄光とイエズス会の伝道の寓意》　1688-94年　ローマ、サンティニャーツィオ聖堂

ジョンはうまく機能せず、この地点から動くとこの巨大な空中楼閣は歪み始め、崩壊してしまうように見える。これは一点透視法の限界であったが、正しい神の道に従わないと、このように内的世界が崩壊するのだという教訓を示すためであるという説もある。

しかし、ポッツォによるサンティニャーツィオ聖堂の壮大な一点透視法の天井画以降、こうした大規模なイリュージョニスティックな天井画はローマでは流行しなくなり、かわってポッツォが招かれた中欧や東欧で隆盛を見ることになる。ポッツォは一七〇二年、レオポルト一世の招きでウィーンに赴き、ウィーンのイエズス会聖堂の建築や天井画、スロベニアのリュブリャナ大聖堂の設計など、バロック的な建築や錯視的な天井画を流行させてウィーンで没した。彼はまた、『画家と建築家のための遠近法』という著作を出版し、イエズス会士の手によって多くの言語に翻訳された。

遠近法や仰視法（ソッティンス）を駆使した錯視的

なクアドラトゥーラの天井画は、観者のいる空間・環境自体がヴィジョンの劇場となっている。つまり、観者は自らの位置する現実の地平を忘れて、忘我の境のうちに、聖人とともに天使の舞い飛ぶ天上世界に引き上げられるように感じるのである。イリュージョニスティックな天井画と華麗な装飾によって、大規模な幻視の劇場と化した聖堂には、もはや観者の代理も、観者と幻視とをつなぐ媒介も必要がなくなったといえよう。

スペインでは一七世紀後半、ベラスケス没後のマドリードで盛期バロック様式が隆盛した。それを代表する画家がフランシスコ・リシである。彼はボローニャの画家アントニオ・リッチの子としてマドリードに生まれ、画家ビセンテ・カルドゥーチョに学び、ブエン・レティーロ宮殿の劇場の仕事に従事する。一六五〇年、マドリード北部のエル・パルド宮のカプチン会付属礼拝堂の祭壇画として描かれた《聖ピリポと聖フランチェスカのいる聖母子》は、スペイン最初の盛期バロックの祭壇画であるといわれ、ルーベンスの影響を受けた色彩と流麗な筆触によるきわめて華やかな画面となっている。一六五六年、王室付き画家となったリシは、一六世紀以降スペインで絶えていたフレスコ壁画を復興させようとしたが、この分野はイタリアに大きく後れをとっていた。彼はファン・カレーニョ・デ・ミランダとともにクアドラトゥーラを試み、その成果が、一六六五年から六八年に制作されたマドリードのサン・アントニオ・デ・ロス・アルマネス（ポルトゲーセス）聖堂の天井画《パドヴァの聖アントニウスの幻視》（4‐24）である。こうした主題のクアドラトゥーラは、ローマでカヌーティやバチッチアらによっ

て一六七〇年代以降さかんになるものであり、それらに先駆するといってもよい。

フランスでは次章で見るようにシャルル・ルブランがヴェルサイユ宮殿をはじめとする装飾でルイ一四世の栄光を称え、同時に王立アカデミーを設立したが、一六九〇年のルブラン没後、それを指導したのがルブランのライバルであったピエール・ミニャールである。ミニャールもルブランとともにヴーエに学び、ローマでプッサンとも交流して古典主義的な傾向を強め、肖像画で人気を博す。パリのヴァル・ド・グラース聖堂は、ルイ一四世の母アンヌ・ドートリッシュがルイ一四世の誕生を感謝してフランソワ・マンサールに設計させた堂々たるバロック聖堂で、一六六三年にアンヌからの注文によって、ミニャールはこのドームに天国の情景を描いた。これはフランスでは数少ない壮麗なバロックの天井画（4-25）であり、ミニャールの親友の劇作家モリエールがこれを称えた詩によっても知られている。ローマで見たであろうランフランコらの天井画（4-19）に倣っているが、モチーフはより整理されてすっきりした画面となっている。

そもそも幻視絵画は、聖人の個人的な体験であるはずの幻視を祭壇画として教会という公共空間の前で示し、公共化したものであった。天井画はこれを見上げる観者すべてが自らの幻視のように感情移入できるようになっており、教会全体を幻視の劇場とするものであった。しかし、基本的に個人の営為である幻視は、教会内で集団で見上げることにより、その聖性や神秘性は失われていった。個人的な幻視は共有されるイリュージョンとは相容れなかったのである。

イタリアで廃れた後、一八世紀になって大規模なバロック装飾のさかんになったドイツやオーストリアで流行する。

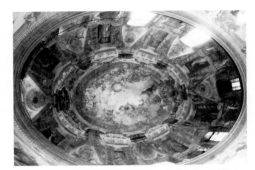

4-24　リシ、フアン・カレーニョ《パドヴァの聖アントニウスの幻視》1665-68年　マドリード、サン・アントニオ・デ・ロス・アルマネス聖堂

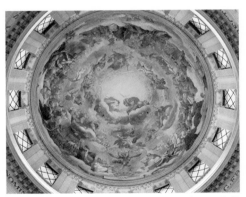

4-25　ミニャール　パリ、ヴァル・ド・グラース聖堂ドーム天井画　1663-66年

4　ティエポロのバロック空間

ドイツでも、もっとも華麗な壁画となったのはポッツォが伝授したような一点透視法のイリュージョニズムではなく、ルカ・ジョルダーノのような華麗な宮廷絵巻の装飾法であった。ヴェネツィア出身で、ジョルダーノ以上にヨーロッパをまたにかけて大活躍したジャンバッティスタ・ティエポロ（一六九六─一七七〇）こそ、バロック美術最後の、そしてイタリア最後の

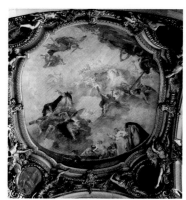

4-26　ピアツェッタ《聖ドミニクスの栄光》　1727年　ヴェネツィア、サンティ・ジョヴァンニ・エ・パオロ聖堂

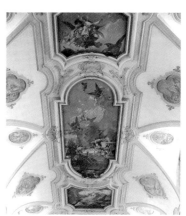

4-27　ティエポロ《聖ドミニクスの栄光》（中央が《ロザリオの制定》）　1737-39年　ヴェネツィア、ジェズアーティ聖堂

巨匠と呼ぶにふさわしい天才であり、彼の死とともにバロック美術および西洋美術を牽引してきたイタリア美術の黄金時代は終わるのである。

一六世紀に絵画の黄金時代を迎えたヴェネツィアは、政治的にも経済的にも徐々に没落していき、一七世紀には、建築においては、前章で見た、ペスト終結を記念するサンタ・マリア・デラ・サルーテ聖堂（3-21）を作ったバルダッサーレ・ロンゲーナがバロック様式を伝えたものの、絵画では目立った巨匠は生まれなかった。

一八世紀になると、金銭によって新たに貴族の称号を得た新興貴族たちが邸館を建設して内部を装飾させ、「第二次ヴェネツィア派」というべき美術の黄金時代を招いた。過去の栄光を回顧するように一六世紀の文化のリバイバル運動が起こり、パラーディオ風の建築やヴェロネーゼ風の祝祭的な絵画が求められた。セバスティアーノ・リッチはヴェロネーゼの画風を当世風にアレンジしてバロック的装飾への道を拓き、その影響を受けたジョヴァンニ・アントニオ・ペッレグリーニやジャンバッティスタ・ピットーニは、広くヨーロッパ中から注文を受け、華麗な色彩と素早い筆触による絵画を流行させた。これに反してジョヴァンニ・バッティスタ・ピアツェッタは、寡作ながらカラヴァッジョ風の明暗と人物の堅固な存在感によって忘れがたい作品を遺している（4-26）。

こうした傾向を継承し総合したのがティエポロであった。ティエポロはピアツェッタ風のカラヴァッジェスキから出発し、リッチ以上に華やかで明るく軽やかな装飾様式に達した。パラ

ーディオ様式を復興させた建築家ジョルジョ・マッサリによるサンタ・マリア・デイ・ジェズアーティ聖堂に描かれた天井画《聖ドミニクスの栄光》（4—27）や、観者を宴会場に迷い込ませるようなパラッツォ・ラビアの壁画《クレオパトラの饗宴》（4—28）のように、彼の画面は澄んだ透明感のある色彩と生き生きとした筆触、建築空間に合致した見事なイリュージョンを作り出している。

一七三七年から三九年にかけて彼がサンタ・マリア・デイ・ジェズアーティ聖堂の天井の中央に描いた《ロザリオの制定》（4—27）は、階段上にいる聖ドミニクスが衆生に向かってロザリオを掲げる場面を表現しているが、両側が運河に面してきわめて明るいこの聖堂内にふさわしく、清新なヴェネツィアの光と青空が画面全体を覆っている。　観者の視点は特定されず、画面全体が様々な視点を許容する空のごとき空間であった。一七世紀に流行した一点透視法のイリュージョニスティックな天井画が、苦しい現世を忘れて天上の栄光を希求する法悦的なヴィジョンであったのに対し、ティエポロのそれは、ヴェネツィア貴族の現世的な享楽の延長に展開し、現実空間を活性化させる祝祭的なヴィジョンであったといえよう。

ヴェネツィアのカルミニ大同信会館には、ティエポロが一七四〇年から四四年に二階の大広間の天井に制作した《聖シモン・ストックに現れる聖母》（4—29）がある。一三世紀のイギリスのカルメル会司祭である聖シモン・ストックに聖母がスカプラリオ（肩衣）を授与したという伝説を描いている。　通常の幻視画であれば聖人と対角線上に聖母が現れる構図となるが、こ

163

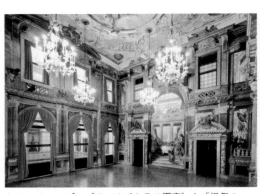

4-28　ティエポロ《クレオパトラの饗宴》と「祝祭の間」装飾　1744-50年　ヴェネツィア、パラッツォ・ラビア

こでは聖人の上方から聖母子が降りてくるという珍しい情景が仰視法によって描かれている。それは、この絵が天井画であったこととも関係するが、ティエポロなりの工夫であった。彼が当初この同信会から受けた注文は、すでに天井中央に設置されていた先輩画家パドヴァニーノの《聖母被昇天》の周囲に八点の絵を描いてくれというものだったが、ティエポロはこれを拒否し、パドヴァニーノの絵を撤去させてすべて自らの構想による天井画で飾った。そして、中央の場面は、昇天する聖母の絵のかわりにすべく、降下する聖母を選んだのである。

ティエポロの畢生（ひっせい）の大作は、一七五〇年に、画家となった息子二人をはじめ多くの助手とともにドイツのヴュルツブルクに招かれて制作した司教館（レジデンツ）の大壁画である。最初に手がけた「皇帝の間（カイザーザール）」は、金箔や色大理石、ストゥッコによって豪華に装飾されいた壁面に当地の歴史的場面を見事に調和させた。次いで注文された「大階段室（トレッペンハウス）」では、約六〇〇平方メートルの大天井に《オリュンポス山と四大陸の寓意》（4-

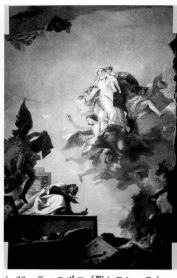

4-30　ティエポロ《オリュンポス山と四大陸の寓意》　1751-53年　ヴュルツブルク、司教館

4-29　ティエポロ《聖シモン・ストックに現れる聖母》　1740-44年　ヴェネツィア、カルミニ大同信会館

30）を描いたが、この壁画こそバロック美術の掉尾（とうび）を飾る一大記念碑となった。

中央に位置するアポロから光が放射状に放たれ、周縁部には四大陸の擬人像を中心にそれぞれの大陸の風物が描かれている。この大壁画の特色は、ひとつの視点から全貌を見渡すことができないという点である。薄暗い一階の階段を登りはじめると、まず天井にアポロを中心とする神々とアメリカが目に入り、登るにつれて天井が徐々に広がってくる。踊り場で折り返すと、正面にヨーロッパが見え、左右にアフリカとアジアの全体像が姿を現す（4-31）。最後の

階段を登り切り、明るい二階に立って見渡すと、天の広がりとともに周囲の四大陸の細部に目が惹きつけられるという具合に、珍奇な風物に満ちた驚くべき世界が次々に目に飛び込んでくるのである。それは当時のヨーロッパの博物学的な知識による世界観のパノラマであった。この部屋は非常に広大なため、位置によって明るさが異なる。北側の窓からの光がもっとも強く、その正面に位置するヨーロッパがもっとも明るいかわりに、窓の下方に描かれているアメリカは逆光で暗くなっているが、ティエポロはアメリカの上方に黒雲を配し、この暗さを合理化している。東側のアフリカも、北のアメリカ寄りの部分に二人の商人を逆光に置き、南のヨーロッパ寄りの部分では駱駝に乗る擬人像をもっとも明るくしている。

このように、ティエポロは実際の空間における光のばらつきを考慮し、それに合わせて画面内の明暗を調整して、イリュージョンを完璧なものとしたのである。画面中央のアポロを中心にして全体を構成するのではなく、画面中央の広大な部分は小豆色と青の彩雲の浮かぶ虚空が広がっており、観者の位置に近い周縁部の人物や風俗描写に重点が注がれている。観者が階段を登るにつれて世界が広がり、二階に登った観者がぐるりと四大陸を鑑賞して回るように構成されているのである。

同じように四大陸を四隅に配したポッツォの天井画（4-23）が、イエズス会の伝道が及ぶ世界を示し、熱狂的な信仰によって世界にひとつの教えを述べ伝えて統一しようとする強固な意志を表現したものだとすれば、この壁画は、世界の多様さや新奇さを提示して、観者の興味を拡散させていくものであった。

あえて求心的な中心を設定するのではなく、観者の視点の移動を考慮して構成したこの大壁画は、求心的なバロック壁画とは異質な構成法に基づいていながら、空間全体をひとつの巨大な仮想世界のパノラマに変貌させているという点で、バロック的なイリュージョニズムの到達点でもあった。ただしいくら壮大でも、天使や聖人の舞い飛ぶ天国ではなく、現世に存在し、広がっている異国の情景であった。それは、奇蹟をリアルに感じるカトリック改革の時代、つまりヴィジョンの時代がすでに過ぎ去り、啓蒙主義や自然科学の時代が来ていたことを告げるものでもあったのである。

彼は晩年にはスペイン王家に招かれ、マドリードの王宮に《スペイン王家の栄光》などいくつかの広大な天井画を描き、そこで没した。ティエポロの息子で助手であったジャンドメニコ・ティエポロは優れた風俗画家となったが、ヴェネツィア貴族の日常を描いたピエトロ・ロンギのように、一八世紀のヴェネツィアでは世俗的なジャンルもさかんとなった。それらは落日の祝祭都市の歓楽と哀愁を表している。

また、この頃グランド・ツアーでヴェネツィアを訪れる観光客が激増した。彼らに人気のあったのがヴェドゥータ（都市景観画）である。カナレットとその甥のベルナルド・ベロット、フランチェスコ・グアルディらはヴェネツィアの運河や光を克明に記録して、グランド・ツアーでにぎわうヴェネツィアの姿を伝えた（4-32）。外国から訪れた人々は、ティエポロの示した幻視や夢の世界に耽溺（たんでき）するよりも、実際に目にする異国の名所の光や風に価値を見出したの

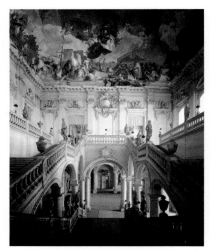

幻視と法悦はバロック美術の特質であり、一である。

八世紀半ば以降は廃れていったが、今なお聖堂に入り、天井画を見上げると、往時の宗教的熱情や迷信を追体験させてくれるのだ。

4-31　ヴュルツブルク、司教館内部

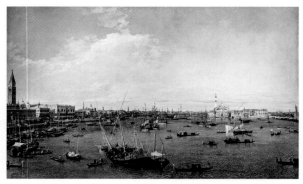

4-32　カナレット《サンマルコ湾》　1738年頃　ボストン美術館

第5章 権力 教皇と絶対王政

ル・ヴォー、マンサール　ヴェルサイユ宮殿、鏡の間
1678-84年

1 教皇とネポティズム

　バロック美術は権力によって発展した。とはいえ、一七世紀に生まれた絶対主義とバロック様式とは密接に関連しているが、実は絶対君主の理念も絶対主義国家の理想も、バロック様式の成立過程に対して直接には何らかの役割を果たしたわけではない。フランスの絶対王政が生み出したものは、むしろ抑制され秩序づけられた古典主義であった。

　バロック様式の典型であるヴェルサイユ宮殿は、絶対王政をこの上なく視覚化したものである。ヴェルサイユの華麗な装飾は、権力は装飾の輝きの中で作用し、すべての人々の眼に明示されるとき初めて完全なものになるという事例を示しているといってよい。

　バロック様式は、何よりもローマの教皇たちの下で生み出されて世界中に波及したものである。それはまずカトリック改革期の教皇たちによって準備され、一七世紀の教皇たちによる装飾事業の過程で爛熟し、やがて絶対王政にふさわしいものに変容していったのである。バロ

170

ックのローマでは、美術と建築は政治的権力と社会的地位を表す記号であったが、教皇の称揚こそバロック美術のもっとも輝かしい創造物のひとつであった。バロック時代の教皇たちがその権力を正当化し、権威を誇示するために、いかに様々な表徴を利用して壮麗な宮殿装飾を生み出したか、またそれが絶対王政にどのように継承されたのか見ていこう。

一六世紀初頭の教皇ユリウス二世は典型的なルネサンス教皇で、ラファエロやミケランジェロのパトロンとなった一方、諸国家との領土戦争にあけくれた。それ以降、教皇は専制的な権力を強めていき、ヨーロッパ内での影響力は縮小していったものの、とくに中央集権的な体制を作った教皇シクストゥス五世以降、政治権力と精神的権威を増大させた。

近世の教皇は、ネポティズム（血縁主義）による一代限りの王朝を謳歌しながら、教皇─王（papa-re）として専制支配を強化していったが、それは以後のヨーロッパの王侯の模範となった。一六世紀以降の教皇史は、領土国家として強化していった歴史といってもよく、カトリック改革の推進はそのまま、教皇の世俗支配を強固なものにすることとなった。パウルス五世、ウルバヌス八世、イノケンティウス一〇世といった教皇は、つねに一族の財産と収入に中心的な関心を抱いており、ネポティズムを最大限に用いて一族の権勢を拡張しようとした。教皇権のこうした伸張は、教皇とその一族による様々な造営事業や美術装飾による大規模なプロパガンダ活動によって効果的に表徴され、補完されたのである。

これは教皇が次第に世俗的な君主と化していった過程と見ることもできるが、教皇権を世俗

の君主と同様に考えることはできない。教皇は君主とちがって聖俗両面の性格をもっている。これは神と人間という二つの性格をもつキリストにたとえられ、一二世紀以降、教皇はキリストや教会と同一視されるにいたった。聖のほうはローマの司教、キリストの代理人にして使徒の長聖ペテロの後継者という、カトリック世界の精神的指導者であるが、世俗的にはイタリアでもっとも裕福な国家の絶対的君主であり、同時に野心的な一族の誇り高い家長でもあった。

こうした聖俗の機能がひとつに融合した特異な存在が教皇であった。教会と教皇庁は永遠だが、教皇は死んで人間に戻るとされ、短命と永遠という緊張関係のうちにあったのである。彼らがその権威を補完するために用いたイメージ戦略も、聖俗あるいは公私という性格に分けて考えると理解しやすい。

一六世紀後半、プロテスタントによる挑戦や主権国家に圧迫されて危機に瀕した教皇権力は、その正統性と聖性を示す必要に迫られた。それはサン・ピエトロ大聖堂をはじめとする聖堂とその礼拝堂、宗教儀礼によって視覚化され、一方、教皇の世俗的な権力は、広場、噴水、水道、門といった都市装飾や祝祭、一族のためのパラッツォ（宮殿、邸館）やヴィラ（別荘）に表現された。もちろん聖俗、あるいは公私の性格は必ずしもはっきり切り離せるものではなく、すべての複合性のうちに教皇の権威のイメージが表現されている。

こうしたイメージによるプロパガンダ活動は、大局的に見れば、カトリック改革運動の延長線上にあるといえる。トレント公会議以降のカトリックは、宗教改革派の立場とは反対に、現

172

世を神の創造物として肯定する立場を打ち出し、自己正当化や大衆教化のために視覚表現を重視し、民衆にわかりやすく感情に訴える美術を積極的に用いた。第1章で見たように、当初は教条主義的で厳格なイメージが尊重されたが、一七世紀初頭には、あらゆるイメージのうちに、神と教会の栄光を称える壮麗さ（magnificenza）が顕著となった。これは、精神的危機を回避し、宗教戦争による失地を回復して経済的にも安定し、精神的権威を強化した教皇が、教会の勝利を高らかに宣したものと見ることができる。

しかし、一七世紀も半ば、教皇ウルバヌス八世が起こしたカストロ戦争（一六四四年）や、教皇の調停を必要としなかった三十年戦争後のウェストファリア条約（一六四八年）以降、教皇の権威は徐々に下降していき、フランスやイギリスをはじめとする主権国家の伸張によって政治的にも弱体化し、教皇はイタリアの中小諸侯の一人にすぎなくなった。こうした凋落から人々の目をそらして幻惑するため、また壮麗さを誇示しつつある同時代の世俗君主に対抗するため、ますます壮麗さに依存しなければならなくなったのである。歴史家ピーター・バークのいうように、バロックの教皇はチベットのダライ・ラマと同じく、実体のない威厳と壮麗な象徴によってのみ実体化される「劇場国家」の君主であったといえよう。

世俗君主としての教皇は、ネポティズム（血縁主義）によって王朝を作り上げた。霊的でありながら死すべき運命をもった教皇は一代限りであり、しかも選出されたときにすでに高齢であるためその在位期間は短く、二五年間という「ペテロの年」（使徒ペテロが初代教皇として務

めたとされる期間）を超えることはないとされていた。このように教皇庁は他の宮廷に比べて

政体が不安定であったため、新しく選出された教皇が身内の者を枢機卿などの要職に配置する

ネポティズムの慣例は、その権力基盤を固めるために必要不可欠な制度と考えられた。トレン

ト公会議第二五総会（一五六三年）の、「もし身内の者が貧しければ、貧者にするように財を分

け与えなさい」という教令もこれを容認しているとされた。選出された教皇はまず甥を枢機卿

とし、財務官など教皇庁の要職や教皇軍の司令官にも縁戚を就かせることが一般的であったが、

教皇の分身たるニポティ（縁戚枢機卿）が政治的・文化的に果たした役割はきわめて大きい。

シピオーネ・ボルゲーゼ、ルドヴィコ・ルドヴィシ、フランチェスコ・バルベリーニといった

ニポティたちは名だたる芸術愛好家であり、宮殿や聖堂の装飾事業やコレクション形成といっ

た彼らのメセナ活動がローマの美術界を活性化させ、その趣味が美術の傾向を左右したのであ

る。

　教皇とその一族が富を集める習慣は一六世紀に一般的となり、一七世紀初頭のパウルス五世

の頃には、すでに「権力は富を伴う」のが当然と思われていた。一六世紀末から一七世紀にか

けての教皇たちにとっては、一族の財産と収入の確保が最大の関心事であり続けたのである。

教皇の財源はおもにトラッテという穀物輸入権、百万スクーディを超える莫大なモンティとい

う年金に加え、各方面からの贈り物であったが、ニポティの重要な役割は、こうした教会の収

入を世俗の財に変換させることにあり、教皇の財産と個人的な収入との間にははっきりとした

区別はなかった。

こうして新しく築いた富と権力は、広く公共に示すことが必要とされた。上述のメセナ活動もその一環であったが、中でも造営事業は、一族の権勢を誇示し、その権威を高めるために有効であった。これは大きく三種類に分けられ、まず居住空間としてローマ市内の中心部のパラッツォ、別荘として郊外や丘陵地のヴィラ、そして一族の礼拝や葬祭・埋葬用の教会か礼拝堂である。そもそも王権というものは神聖さを失うにつれ、血脈・家門といった伝統的支配の正統性を誇張するといわれるが、一代限りの教皇が、その血族や家門の豊かさを誇示しなければならなくなったという状況には、教皇が本来の神秘性と威信を喪失しつつあった証左を読みとるべきかもしれない。

パラッツォは中でももっとも重要な装置であり、君主の一族の住居としてその権勢をアピールすると同時に、政治や知的文化を牽引する「宮廷」の中心であらねばならなかった。王朝の一族は、新たに獲得した政治権力と社会的地位にふさわしい住居を必要とした。それは家族のシンボルであると同時に一族郎党の隠れ家であり、住む者に快適な環境を提供するよりも、一族の表看板として外部の人間に強い印象を与えることが重視された。防衛上の機能よりも体面を重視したため、かつての城館のように円筒形や骰子状ではなく、ファサードは広大な表面をもっていた。都市の中心部にあって富と権力を誇示するこうしたパラッツォは、一五世紀にフィレンツェの貴族たちによって建設され、ローマでも一六世紀初頭からコロンナ家やファルネ

ーゼ家によって堂々たるパラッツォが造営され始めた。こうしたパラッツォは概して大きな庭園や吹き抜けをもち、祝宴用の大広間はオペラができるほど広大であった。内部の装飾はその王朝の理念を示す一種のマニフェストとなった。教皇庁の公的な空間であるヴァチカン宮殿には、歴史的な主題のうちに過去の人物や聖人に当主をなぞらえる手法が一般的であったが、王朝の宮廷であるパラッツォには、王朝の歴史的事件や肖像が描かれ、より直接的な賛美の表現が見られたのである。

2　パラッツォ・ファルネーゼ

　一五世紀半ばから、主人公の一代記を連続した画面によって表現する伝記的サイクルが登場し、一六三〇年代までイタリアの各地で広く流行した。これらは、一代記だけでなく一世代後の当主が先代の偉業を称えるために注文するのが普通であった。やがて、一代記だけでなく一族の歴史をさかのぼる系図的サイクルが流行し、古代から当代にいたる輝かしい王朝の歴史が壁面に展開された。多くの場合、画面の下には説明が記され、観者の理解を助けた。フィレンツェのメディチ家のコジモ一世は、パラッツォ・ヴェッキオの壁画としてヴァザーリに一族の事績を制作させた。パルマの名門で教皇パウルス三世（在位一五三四―四九年）を出したファルネーゼ家は、それ

に触発され、パウルスのニポティの一人であるフランチェスコ枢機卿が、自らが尚書院長として居住していた公邸パラッツォ・カンチェレリーアに、やはりヴァザーリに命じて叔父パウルス三世の偉業を壮大な壁画を描かせて称揚した。

ファルネーゼ家はまた、一族のパラッツォであるパラッツォ・ファルネーゼの大広間やカプラローラのヴィラに王朝の歴史を壮大な連作で制作させ、アエネイスにさかのぼる名門の栄光の歴史とパウルス三世の偉大さを誇示した。ラヌッチョ枢機卿がサルヴィアーティに装飾させたパラッツォ・ファルネーゼの「ファルネーゼの栄華の間」（5─1）では、世俗権力あるいは軍事力を象徴するアエネイスと、精神的権威を代表するパウルス三世の姿が向かい合って配置され、ファルネーゼ家の功績が聖俗の画面に分けられて歴史画と擬人像によって表現されており、教皇権の二重性やネポティズムのダイナミズムを感じさせるイメージとなっている。

パラッツォ・ファルネーゼにはこの大広間のほかにも一族の誇りと栄光がいたるところに表象されている。ことにオドアルド枢機卿が一五九七年から一六〇〇年にアンニーバレ・カラッチに制作させたガレリアの天井画（5─2）は、バロックの幕開けを告げる美術史上きわめて重要な壁画となった。写実的要素と理想的表現を融合させた清新な人物表現や群像構成は、ラファエロやミケランジェロの完成度を思わせ、いまだダルピーノ風のマニエリスムが支配していたローマの画壇に大きな影響を与えた。全体に横溢する澎湃（ほうはい）とした生命観はまさにバロック美術を確告げるものであり、ルーベンスやピエトロ・ダ・コルトーナといった盛期バロック美術を確

5-1　サルヴィアーティ　「ファルネーゼの栄華の間」
1558年頃　ローマ、パラッツォ・ファルネーゼ

5-2　アンニーバレ・カラッチ　ガレリア・ファルネーゼ天井画　1597-1600年
ローマ、パラッツォ・ファルネーゼ

るヴァチカン宮殿内の諸間）と並んで世界三大壁画とされていた。

この天井画は聖年でローマが祝祭の気分に包まれた一六〇〇年に行われたラヌッチョ・ファルネーゼとマルゲリータ・アルドブランディーニの婚礼を記念するものであった。画面中央で凱旋車に乗るバッカスはオドアルドの弟で軍人であるラヌッチョ、アリアドネはマルゲリータ

立した美術家たちに深い影響を与えた。この天井画は一九世紀までは、ミケランジェロのシスティーナ礼拝堂壁画、ラファエロのスタンツェ（「署名の間」）をはじめとす

178

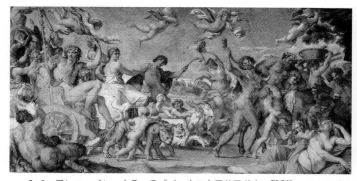

5-3　アンニーバレ・カラッチ《バッカスとアリアドネの勝利》　1597-1600
年　ローマ、パラッツォ・ファルネーゼ

5-4　モーキ《アレッサンドロ・ファルネーゼ騎馬像》　1620-29年
ピアチェンツァ、カヴァッリ広場

を表している（5-3）。ファルネーゼ家にとって、現教
皇と縁戚関係を結ぶことは大きな慶事であるが、それを
異教の神々の官能的な性愛の情景として表現した点には、
厳格なクレメンス八世へのあてつけを見ることもできる。
具体的な歴史的事件や肖像が登場せず、神々の姿や寓意
によって表現した点で、この壁画はコルトーナがバルベ
リーニ家に用いた手法を予告するものであった。この壁
画を制作するためにアンニーバレがボローニャから呼び

3 ブエン・レティーロ宮殿と騎馬像

寄せたフランチェスコ・アルバーニ、グイド・レーニ、ドメニキーノといったカラッチ工房の画家たちが、一七世紀初頭のローマ画壇を牽引することになる。

ファルネーゼ家はパルマを本拠地とするが、第二代パルマ公オッタヴィオ・ファルネーゼがパルマへ移すまでピアチェンツァが公国の都であった。その中心にはカヴァッリ広場があり、そこにはフランチェスコ・モーキによる第三代パルマ公アレッサンドロ・ファルネーゼと第四代パルマ公ラヌッチョ一世の二体の騎馬像が建っている。モーキはファルネーゼ家に重用された彫刻家である。とくに《アレッサンドロ・ファルネーゼ騎馬像》（5―4）は風になびく中を前進するきわめてバロック的な騎馬像の傑作である。モーキは、長く騎馬像の規範となっていたローマのカンピドリオ広場に建つ《マルクス・アウレリウス騎馬像》のほか、それをルネサンスに再生させたドナテッロの《ガッタメラータ騎馬像》やヴェロッキオによるヴェネツィアの《コレオーニ将軍騎馬像》を入念に研究し、その成果であった、それらを凌駕する躍動感を獲得している。こうした記念碑的な騎馬像は君主を称揚する手段となり、バロック時代以降、各国で流行した。

スペイン帝国は一六世紀に「日の沈まない帝国」と呼ばれ、史上初めて世界レベルの経済圏、つまり世界システムを築いた。ポルトガルが先陣を切った大航海時代に大西洋と太平洋をつなぐ交通網が成立し、スペイン帝国はそれによって世界を結びつけ、真にグローバルといえる広範な文化交流をもたらす。一六世紀半ば以降、中南米の銀が流入した西洋では価格革命が起こり、領主層の没落をもたらすなど社会を大きく変え、絶対王政への道を拓いた。スペイン王権を継いだカール五世（スペインではカルロス一世）が神聖ローマ皇帝に選出されたため、スペインはヨーロッパの広大な領域を支配することとなった。以後一七〇〇年にブルボン家に代わるまでスペインはハプスブルク家の王を戴いたが、カール五世の没後、神聖ローマ帝国は切り離され、その息子フェリペ二世はマドリードに遷都して帝国の経営に専念する。一五八〇年から一六四〇年まではポルトガルも併合し、世界経済の中心となった。しかしスペインは帝国の大きさに見合った国家機構を作れなかったことなど様々な矛盾を抱え、この世界システムを政治的に支配することには失敗する。一六世紀後半には経済的に破綻し、オランダやイギリスにヘゲモニーを奪われてしまう。だが、没落したとはいえ、新世界やネーデルラントやイタリアに及ぶスペインの影響力は一七世紀を通じて強く、宗教改革後はカトリックの盟主としてカトリック改革を牽引してバロック美術を生み出すこととなる。スペインの「衰退の世紀」はまさに芸術の黄金時代（シグロ・デ・オロ）であり、スペインの文化的想像力が驚くほど発揮された時代であった。それを代表する殿堂がブエン・レティーロ宮殿であった。

5-5　ブエン・レティーロ宮殿「諸王国の間」の復元
（現プラド美術館別館）

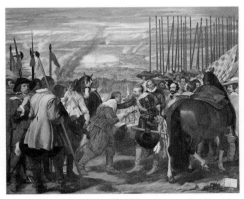

5-6　ベラスケス《ブレダの開城（ラス・ランサス）》
1635年　マドリード、プラド美術館

ブエン・レティーロ宮殿は、一六三三年から四〇年にかけてフェリペ四世の寵臣オリバーレス公が中心となって造営させた夏の離宮で、二〇以上の建物と広大な庭園で構成され、王立アルカサルとともにマドリードの顔となった。建物自体は質素な外観であったが、内部はベラスケス、ルーベンス、プッサン、クロード・ロラン、リベラやスタンツィオーネらナポリ派の画

5-7 ベラスケス《フェリペ4世騎馬像》 1635年頃
マドリード、プラド美術館

5-8 ベラスケス《バルタサール・カルロス
皇太子騎馬像》 1635年頃 マドリード、プ
ラド美術館

家たちなど当代随一の美術家による絵画・彫刻・タペストリー・家具で装飾された（5–5）。「諸王国の間」には、フェリペ四世治下のスペインの対外戦争の勝利の場面一二点と前国王夫妻、現国王夫妻、現王太子の騎馬像五点、スルバランによるヘラクレス伝一〇点で飾られ、訪れる者に王の権力と王家の栄光と名声を印象づけた。スペインの戦勝画のうちベラスケスが描

いた《ブレダの開城（ラス・ランサス）》（5-6）は、オランダ独立戦争で一六二五年にスペインが勝利した戦闘を扱っており、敗れたオランダ軍のファン・ナッサウがスペイン側のアンブロージョ・スピノラ将軍にブレダの街の鍵を手渡す情景を描いている。スピノラはジェノヴァ人のスピノラ将軍とにナッサウの肩に手をかけ、言葉をかけている。ベラスケスはジェノヴァ人のスピノラ将軍と交友があり、その人徳を表現しようとしたと見ることができるが、この情景は勝者となっても敗者に寛大であるというスペイン帝国の偉大さを視覚的に示すものであった。

ベラスケスはフェリペ四世の騎馬像（5-7）のほか、王妃イサベル・デ・ボルボンや前国王フェリペ三世夫妻の騎馬像を工房とともに制作した。《バルタサール・カルロス皇太子騎馬像》（5-8）は、夭折した皇太子の五、六歳のときの肖像画で、国王夫妻の騎馬像にはさまれて扉口の上に飾られていたため、下から見上げるような視点で捉えられている。

ベラスケスは宮廷画家としてこのときの騎馬像をはじめ、第2章で見た名作《ラス・メニーナス（侍女たち）》（2-23）にいたるまで、フェリペ四世とその家族の肖像画を何度も描いた。

しかし、それらには華麗な装飾も擬人像や寓意的なモチーフもなく、王家の肖像にしては簡素である。フェリペ二世などスペイン王の肖像画はほとんどが寓意を排した控えめで簡素な表現であり、ベラスケスもその伝統に沿ったのだが、ブエン・レティーロ宮殿の復元にも尽力したスペイン史家J・H・エリオットによれば、「世界でもっとも偉大な王は、自分の権力や威容を皆に印象づけるために、見せびらかしや誇示をこととする図像表現に頼る必要はなかった」

ためであり、「地味で本物そっくりの君主の肖像が、それを見るものにしかるべき敬意と畏敬の念を呼び覚ますには充分だった」という。つまり、後に見るイギリスのチャールズ一世やフランスのルイ一四世のような着飾った豪華な肖像を必要としないほど明白で強大な権力をもち、広大な領土を擁した大帝国スペインでは、本人の実在を感じさせるほど真に迫ったベラスケスによる肖像画のほうが、かえって王の威厳を印象づけるのに効果的であったのかもしれない。

ブエン・レティーロ宮殿はナポレオン戦争の際に大半が焼失し、破壊されたが、「諸王国の間」のあった北翼の建物は軍事博物館となり、内部を飾っていた絵画群はすぐ裏のプラド美術館に展示されている。現在この軍事博物館はプラド美術館別館として整備され、「諸王国の間」の当初の装飾を復元させる計画が進行している。

トスカーナ大公に仕えた彫刻家ジャンボローニャは、一五九四年にフィレンツェのシニョーリア広場にトスカーナ大公コジモ・デ・メディチ一世の騎馬像を建てたが、これは大評判となり、以後これを模した君主の騎馬像が各地に建てられることになった。先に見たピアチェンツァのモーキによるパルマ公の騎馬像はその典型である。トスカーナ大公国は、ジャンボローニャの助手であったピエトロ・タッカにフェリペ三世像を作らせ、一六一六年にスペイン王に贈った。それはマドリードのカーサ・デ・カンポの庭園に設置されて人気を博し、一九世紀以降はマヨール広場に設置されている。タッカはその後、スペイン王室の注文を受け、一六三六年から四〇年にかけてオリエンテ広場に建つ《フェリペ四世騎馬像》（5-9）を制作した。これ

5-9　タッカ《フェリペ4世騎馬像》
1636-40年　マドリード、オリエンテ広場

らは、スペイン・ハプスブルク家の絶対王政の堂々たる記念碑である。とくに後者は、ルーベンスの肖像画やベラスケスの素描に基づき、後ろ脚で跳ね上がる馬という技術的な困難に挑戦した傑作である。このブロンズ像はフィレンツェで鋳造されたが、ガリレオ・ガリレイが重量計算などで協力したことが知られている。

公共空間に設置されるこうした騎馬像はこれ以降、国民国家を統合する愛国精神を反映する典型的なモニュメントとして西洋中に広く普及し、一九世紀末には日本にも皇居前広場の楠木正成騎馬像をはじめとして各地に建てられた。

4 パラッツォ・バルベリーニとコルトーナ

教皇ウルバヌス八世は、政治的にも教皇パウルス三世を規範とし、ファルネーゼ家の一連の示威的な事業の影響を受けた。マッフェオ・バルベリーニは壮年期の五五歳で教皇に就任する

5-10　ベルニーニ《トリトーネの噴水》　1642-43年　ローマ、バルベリーニ広場

5-11　マデルノ、ベルニーニ、ボロミーニ　ローマ、パラッツォ・バルベリーニ　1627-33年

や、ただちに甥のフランチェスコを枢機卿に任命し、翌年には弟のアントニオと親戚のロレンツォ、四年後にはわずか一九歳の別の甥アントニオを次々に枢機卿にした。軍の要職を任された末弟のタッデオは僧籍に入らずに一族の長となり、名門コロンナ家の女性と結婚した。ウルバヌス治世下の教皇庁は非常に裕福であり、一年に二〇〇万スクーディという収入があったという。それらをふんだんに用いたバルベリーニ一族のパトロン活動によって、ローマは芸術的にも黄金時代を迎えたのである。同時代の著述家グレゴリオ・レーティは、ウルバヌス八世治下を「ネポティ

ズムの祝祭」と呼び、ローマ中の建築や記念碑にバルベリーニ家の紋章の蜂が一万匹以上も見られたことを報告している。一六二五年、ローマが聖年の祝祭気分に沸いている只中、ウルバヌスはクイリナーレの丘に立つスフォルツァ家のヴィラを購入し、翌年これを譲渡されたタッデオは大規模な改築に着手した。建築はサン・ピエトロ大聖堂のファサードを設計したカルロ・マデルノに注文され、ベルニーニがこれを引き継ぎ、マデルノの弟子であったボロミーニも加わった。

ローマの中心部にあるバルベリーニ広場の中央には高く水を噴き上げている《トリトーネの噴水》（5-10）があり、これはベルニーニがウルバヌス八世のために制作したものであり、そこから上がるヴェネト通りの入口にはバルベリーニ家の紋章の蜂をあしらった小さな《蜂の噴水》がある。この広場から少し下ったところにあるパラッツォ・バルベリーニ（5-11）は、現在は国立古代美術館となって公開されている。以前のローマのパラッツォに見られたいかめしさはなく、都市のパラッツォと郊外のヴィラ（ヴィラ・スブルバーナ）の要素を統合し、荘厳さと軽快さをあわせもつ、ローマ・バロック最大の世俗建築がやがて完成した。パラッツォに一般的な中庭形式をとらず、正面両側に突き出た翼室をもつ開放的なデザインで、中央の大広間をはさんで右、つまり南の棟はフランチェスコ枢機卿の居室、左側、つまり北の部分はタッデオとその家族の居室となっており、聖俗で区画が分けられていた。

壁画装飾は主としてタッデオの住む北側の部屋に施されたが、全体に共通する図像プログラ

ムは、おそらくベルニーニの構想によるものであり、「神の選択」を主題としている。一族は自分たちが教会と教皇領を治めるために神に選ばれた、つまり神智の恩恵を受けたと見なし、この理念を宮殿中に表象したのである。アンドレア・サッキがタッデオの妻アンナの部屋に描いた天井画《神智》（5─12）は、神智の擬人像を中心に、左から高貴、正義、永遠、剛毅、神性、恩恵の擬人像が並び、聖性、純潔、聡明、美などの象徴が見られるキリスト教的な寓意画であった。バルベリーニ家はこの壁画の版画を作らせてフランス宰相リシュリューや神聖ローマ帝国の大使に贈っており、壁画が一族の鑑賞のためというより、政治的に用いられたことを示している。

こうした装飾事業の焦点は、宮殿中央、南北の棟の連結部にあるサローネ（大広間）の天井装飾である。詩人フランチェスコ・ブラッチョリーニのプログラムに基づき、ピエトロ・ダ・コルトーナが描いたこの壮大な天井画《神の摂理とバルベリーニ家の栄光》（5─13）は、ストゥッコ装飾を模した建築的な枠組みによって大きく五つの区画に分かれているが、その枠組みを人物たちが行き交って渦巻くような躍動感が生まれ、複雑な寓意を用いながら華やかでダイナミックな画面となっている。中央の画面では、雲の玉座に乗った神の摂理が不死の擬人像に、三匹の巨大な蜂は紋章を形作り、バルベリーニ家の紋章に星の冠をさずけるよう命じている。摂理の下には時の翁と三人の運命の女神がおり、摂理の周囲には、栄光を表す月桂樹と三人の対神徳（信仰・希望・慈愛）に囲まれ、プットーが教皇権を表す鍵と教皇冠を捧げもっている。

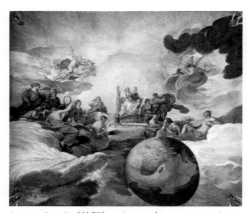

5-12　サッキ《神智》　1628-33年　ローマ、パラッツォ・バルベリーニ

教皇が備えている美徳、つまり正義、慈悲、智恵、剛毅、真実、美、純粋の擬人像が見える。左上に月桂冠をもつ童子が見えるが、これは詩人を自認していたウルバヌスの詩才を表す。つまり、ウルバヌスは不死の冠、教皇冠、月桂冠の三冠によって称賛されているのである。中央画面を取り巻く四方の画面には擬人像とともに異教の神々が登場する。中央画面下の、巨人を駆逐するミネルヴァは異端に打ち勝つ智、上部の区画はハルピュイアを退治するヘラクレスが教皇権を脅かす世俗君主への懲罰を象徴する。右側の横長の区画には、バッカスとヴィーナスに象徴される放恣と好色を克服する信仰と科学、左側の区画は、賢明、力、名声にはさまれた神聖、ヤヌス神殿と倒れている憤怒は平和を、ウルカヌスの鍛冶場は平和のための軍備を示している。また中央画面の四隅にあるメダイヨンには、枢要徳（剛毅・賢明・節制・正義）を象徴する古代の故事が描かれている。全体として、教会と教皇領の支配者にウルバヌスを選んだ神智に加え、敬虔で正しく、平和を愛し、詩才にめぐまれたウルバヌスと、寛

容で美徳に満ちたその親族の栄光が表現されている。

しかし、こうした複雑な寓意は当時の観者にも簡単に理解できたわけではなく、作品の完成直後の一六四〇年にロシキーノによる解説冊子が出版されている。このことは、当時サローネが、少なくともある程度の階層の人々には広く公開されていたことを示すものにほかならない。そのため、人目を驚かせ、印象づけるようなイリュージョニスティックで劇的な様式が求められたのであろう。

この壁画には、教皇もその一族の肖像も登場せず、また実際の事件にも一切言及されていない。王朝の歴史をナラティヴに表現するのではなく、より普遍的で神聖な寓意と象徴のみを用いて構成しているために、より絶対的君主のイメージに近づいているのである。一族の示威という世俗的要求のために宗教的イメージが動員され、聖俗と公私が融合し始めて

5-13　コルトーナ《神の摂理とバルベリーニ家の栄光》　1633-39年　ローマ、パラッツォ・バルベリーニ

いる。全体に横溢する勝利の感覚と確信性は、プロテスタントの脅威も消え、フランスなど列強との関係も安定し、莫大な収入も得た教皇支配の絶頂を反映しているといえよう。

こうした大時代的で空疎な寓意に強い説得力を与えるのは、コルトーナによるイリュージョニスティックで豪奢な様式であった。観者はこの壁画を見上げるとき、正確な空間認識を失い、神話と寓意の世界に引き込まれる。この大掛かりなイリュージョンは、教皇に精神的権威がなくなったため、それを補完するためにますます壮麗な視覚装置や見世物的な儀礼に依存していく傾向の表れともいえる。前章で見たように、一七世紀の後半から、イエズス会をはじめとする教団がその聖堂内に、観者を恍惚のうちに天上に舞い上げるようなイリュージョンに満ちたクアドラトゥーラの天井画を氾濫させたが、そのことも教会の権威の失墜や世俗化と関係しているようである。

この天井画によって名声を獲得したコルトーナは、一六三七年から四七年にかけてフィレンツェに滞在し、トスカーナ大公の依頼でピッティ宮殿の装飾に従事した。その「ヴィーナスの間」などの壁画は、白と金のストゥッコ装飾と組み合わされ、華麗な空間が生まれている。壁画と建築を一体化させるこの手法はヴェルサイユ宮殿の装飾にも大きな影響を及ぼした。その後、一六四七年から六〇年にかけて前章で見たローマのキエーザ・ヌオーヴァの天井に一連の壁画（4–22a、b）を描いた。

コルトーナは建築家としても独創的なバロック建築も手がけ、サンタ・マリア・デラ・パー

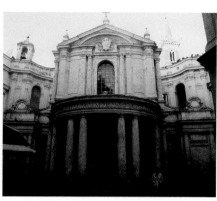

5-14　コルトーナ　ローマ、サンタ・マリア・デラ・パーチェ聖堂　1656-67年

チェ聖堂や集中式のサンティ・ルカ・エ・マルティーナ聖堂などによってベルニーニ、ボロミーニと並ぶバロック建築の立役者となった。サンタ・マリア・デラ・パーチェ聖堂（5-14）は、一五世紀の聖堂に一六五六年にコルトーナがファサードを加え、聖堂前の広場を整備したものである。古代の神殿のように半円形となって前面に大きく張り出したポルティコ（玄関）が個性的であり、ベルニーニのサンタンドレア・アル・クイリナーレ聖堂（4-11）のファサードに影響を与えた。ファサード全体を覆うように両翼部が曲面を描いてせり出しているが、この翼部は実は聖堂そのものではなく、両隣の建物の一部である。聖堂の周囲は建物が立て込んでおり、ごく狭い空間しかなかったので、コルトーナは巧みにこれを整形して統一感を与え、聖堂を舞台、周囲の建物を観客席に見立てた劇場空間を作り上げたのである。

ボロミーニやコルトーナのほかにも、第3章で見たカルロ・ライナルディ（3-25）や、マルティーノ・ロンギ・イル・ジョーヴァネといった建築家が次々にバロック様式の聖堂を建設してローマの街を彩った。　ローマのバロックは一八世紀になってもな

お、フランチェスコ・デ・サンクティスによるスペイン階段やニコラ・サルヴィによるトレヴィの泉のように、今なおローマの観光客に親しまれている名所となって命脈を保ったのである。

5 ヴェルサイユ宮殿とアカデミー

バロック的な壮麗でダイナミックな君主称揚の装飾様式を確立したパラッツォ・バルベリーニのサローネ天井画は、バロック的装飾の規範となってその後約一世紀間ヨーロッパの宮殿に流行する。

これ以前の君主称揚の作例では、ルーベンスがリュクサンブール宮の回廊を飾るために一六二三から二五年に制作した「マリー・ド・メディシスの生涯」連作が際立っている。ルイ一三世の母后の摂政マリー・ド・メディシスの一代記を描いたこの壮麗な連作は、伝統的な英雄伝サイクルを世俗君主に大胆に適用したものであり、古代以来、初めて君主を神格化（アポテオシス）した《アンリ四世の神格化と摂政の公布》（5-15）のように、異教の神々や擬人像を用いて絶対主義の王権を賛美している。《マリー・ド・メディシスのマルセイユ上陸》（5-16）では、フィレンツェからアンリ四世に嫁入りしたマリーをフランスの擬人像が迎えている。下部には海の神ネプトゥヌスやニンフたちがおり、神話や擬人像を導入して歴史画を彩っている。

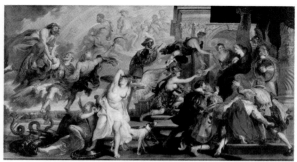

5-15　ルーベンス《アンリ4世の神格化と摂政の公布》　1623－25年　パリ、ルーヴル美術館

5-16　ルーベンス《マリー・ド・メディシスのマルセイユ上陸》　1622－25年　パリ、ルーヴル美術館

リで会っており、このメディチ・サイクルに感銘を受けたようである。パリから帰還した直後にパラッツォを購入した枢機卿の念頭にルーベンスの大胆な君主賛美の表現があったことは疑いなく、サローネ天井画はメディチ・サイクルの教皇版といってよいものとなった。異なるのは、サローネにはルーベンスが用いた肖像表現は見られず寓意のみで表現していること、ル

フランチェスコ・バルベリーニ枢機卿は一六二五年、この連作を設置に来たルーベンスとパ

195

ーペンスに顕著であったヌード表現はなく、異教のモチーフが見られるもののキリスト教的な教訓性が優勢であることである。ともあれ、いずれも宗教的権威によって世俗権力を称揚しており、絶対王政のイメージ形成に寄与したのである。

ウルバヌス八世を継いだパンフィーリ家の教皇イノケンティウス一〇世（在位一六四四─五五年）は、自らの邸館が面するナヴォーナ広場の整備をパラッツォ・パンフィーリとともに進め、ベルニーニとボロミーニを起用することで壮麗なバロック的空間に変貌させた（5-17a）。ローマでもっとも人気のあるこの広場は、元来ドミティアヌス帝の競技場であり、そのため北端が緩やかなカーブを描く細長い馬蹄形をしており、聖女アグネスが殉教した地であるとされる。広場の中央に建っている《四大河の噴水》（5-17b）はベルニーニによるものである。四大河はナイル、ガンジス、ドナウ、ラプラタで、それぞれの擬人像と動物がドミティアヌス帝のオベリスクをダイナミックに取り囲んでいる。ナヴォーナ広場の中央、この《四大河の噴水》に向かい合うようにそびえるサンタニェーゼ・イン・アゴーネ聖堂は、もともと殉教聖女アグネスが晒し者になったとき髪が伸びて体を覆ったという奇蹟の起きた場所に建てられたものであった。イノケンティウス一〇世は、一六五二年にジローラモとカルロのライナルディ親子に聖堂の再建を依頼し、これを引き継いだボロミーニが一六五七年に完成させた。ボロミーニはライナルディの正十字架プランを残しているが、二つの鐘楼にはさまれて凹型に湾曲したファサードや、非常に高いドームを設け、ファサード、鐘楼、ドームの完璧な調和によるモニ

ュメンタルな外観を与えた。

イノケンティウス一〇世が即位するやバルベリーニ家の財産は没収され、バルベリーニ家の三人のニポティはフランスに亡命してアンヌ・ドートリッシュとルイ一四世に迎えられた。これはバルベリーニ家の文化がフランスに移植されたことを象徴する出来事であった。

イノケンティウス一〇世に続く教皇アレクサンデル七世（在位一六五五─六七年）治下には政治的にも文化的にも教皇庁と都市ローマの凋落が顕著となり、一六六〇年頃から文化の中心

5-17a　ローマ、ナヴォーナ広場

5-17b　ローマ、ナヴォーナ広場　ベルニーニ《四大河の噴水》とボロミーニのサンタニェーゼ・イン・アゴーネ聖堂

はパリに移っていく。

フランスの宮廷では宰相リシュリューが古典主義を公的な様式として選び、リシュリューの理念を継承した宰相コルベールはルーヴル宮殿を造営させるが、ベルニーニによるダイナミックなバロック的プランは退けられ、ク

5-18 ル・ノートル ヴェルサイユ宮殿の庭園
1667-70年頃

ロード・ペローらによる古代ローマ神殿を思わせる荘重な古典主義様式が採用された。一六六一年に親政を開始したルイ一四世は、パリの郊外に新しくヴェルサイユ宮殿を造営させた。ル・ヴォーとマンサールによる古典主義的な建築にル・ノートルによる幾何学的な庭園（5-18）を備え、内部は宮廷画家シャルル・ルブランが王を称揚するプログラムに基づいて家具調度から壁画にいたるまで華麗な装飾で彩った（169頁、扉絵）。この装飾計画には、バルベリーニ様式が少なからぬ作用を及ぼしている。

当初ルブランは、ヘラクレスとアポロという伝統的な異教主題によるプログラムを構想していたが、対外戦争に熱心であったルイ一四世は近年の軍事的成果を直接的に表現することを望んだ。そのため、ヨーロッパ全土に対してフランスが新たに獲得した優位性を示すというプログラムに変更された。その結果、「戦争の間」や「鏡の間」には、オランダ戦争をはじめ国王の功績を示す大叙事詩が展開した（5-19）。オリュンポスの神々は王の引き立て役にまわり、王自身が古代の帝王として広大な画面の中心を占めている。全体の躍動感やスケールの大きさ、豊かな色彩はバ

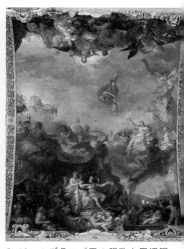

5-20　リゴー《ルイ14世の肖像》
1701年　パリ、ルーヴル美術館

5-19　ルブラン《王の親政と周辺国
の栄光》　1681-84年　ヴェルサイユ
宮殿「鏡の間」

ルベリーニ様式を思わせる。

　ヴェルサイユ宮は、絵画装飾だけでな
く、宮殿や庭園など広大な空間全体が、
王を太陽神にたとえて賛美するプランに
基づいて構成されていた。ル・ノートル
は、ヴェルサイユ宮殿の庭園で雄大な軸
線構想によって庭園と建築を一体化させ、
遊歩路や池を幾何学的に配置した。左右
対称の厳格な規則性に従って道や生垣、
花壇や噴水を構成するこうした整形式庭
園は、フランス式庭園と称された。

　国王賛美のプログラムは日常的な宮廷
儀礼や国王の身体にまで及び、国王の個
人的行為までが国家的行為という儀礼的
性格を帯びていた。天井画に見られる大
仰であからさまな神格化も、この全体の
プログラムの中では自然に見え、重要な

役割を演じている。このように、ルイ一四世の宮廷は、国王の威信を高めるために、ローマにおける教皇の装飾様式を取り入れ、さらにルーベンスが開発したアポテオシスを大胆に導入したのである。広大なヴェルサイユ宮殿は、すべての要素が神格化された王の権力を称えるものとなっており、絶対主義をこの上なく視覚化した劇場にして壮大な記念碑となった。

ヴェルサイユ宮殿に飾られたイヤサント・リゴーの《ルイ一四世の肖像》（5-20）は、豊かな鬘を被り、フランス王室を表す百合の模様（フルール・ド・リス）のついた豪奢な衣装をまとった王が赤い帳の前で気取ってポーズをとっており、王の権力と富をこの上なく表している。リゴーはこうした着飾った肖像画を得意として貴族の人気を博した。

ルイ一四世の時代のフランスで王立アカデミーができた。一六六二年、宰相コルベールは王立ゴブラン工場を創設し、絵画・彫刻アカデミーを国家に従属させて、美術を振興するとともに美術を国家の統制下に置いた。この事業を委任されたのがヴェルサイユ宮殿の装飾で活躍したシャルル・ルブランであった。以後長く、彼とアカデミーによって確立された古典主義がフランスの美術界を支配することになる。

元来アカデミーとは単なる組合ではなく、美術を職人芸から自由学芸に昇格させるための互助組織にして美術家の育成機関のような組織である。一五六三年フィレンツェに、一五九三年ローマに作られ、一六世紀のイタリア各地で芸術家たちによって結成された。やがて主権国家が成立すると、アカデミーは美術を国家の支配下に再編するための機関として機能し、美術行

政と教育の中心となった。その先駆となったのがフランスのそれであった。絶対王政が美術を統制し、利用しようとするものであったが、そこでの教育や議論によってフランスの美術文化の発展に大きく貢献したこととはたしかである。

これ以降、フランスに倣って各地で美術アカデミーが設立された。一六九六年、ベルリンに後のプロイセン王フリードリヒ一世が創立、ウィーンでもマリア・テレジアの命によって一七五一年に帝国美術アカデミーが、ロンドンでは一七六八年、ジョシュア・レノルズらの尽力により、ジョージ三世の庇護の下にロイヤル・アカデミーが設立された。

アカデミーには美術学校が設置され、公式の展覧会（フランスではサロンと呼ばれた）が開催された。アカデミーの主催するこうした官展は、美術家の登竜門となって各地の美術活動を振興することになる。日本で明治政府が設置した文展や帝展もそれに倣ったものである。しかし、一九世紀半ばになると、アカデミーの伝統墨守の保守的な傾向はアカデミズムとして批判されて画壇の主流から隔たっていき、二〇世紀にはその役割を終えた。

6　イギリスの宮殿装飾

ルーベンスはイギリスの宮廷でも活躍し、ホワイトホール宮殿の天井画《ジェームズ一世の

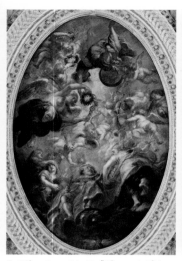

5-21b　ルーベンス《ジェームズ1世の神格化》

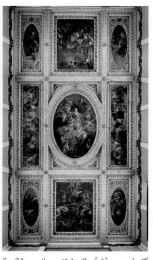

5-21a　ルーベンス《ジェームズ1世の神格化》　1632-34年　ロンドン、バンケティング・ハウス

神格化》（5-21a、b）を制作した。

一六世紀にヘンリー八世が建てたロンドンのホワイトホール宮殿は大半が一七世紀末の火事で焼失したが、一六二二年にジェームズ一世が建築家イニゴ・ジョーンズに建てさせたバンケティング・ハウスは現存しており、今もこの壮麗な天井画を見ることができる。

ジョーンズはイタリアで古典主義建築を学び、パラーディオの影響を受けた堂々たる建築を建て、イギリス最初の建築家とされる。

一六二九年から三〇年にかけて、ルーベンスはスペインのフェリペ四世の使節として八ヵ月ロンドンに滞在してイギリスとスペインの和平交渉に尽力し、チャールズ一世の信頼を得て騎士（ナイト）

5-22　ヴァン・ダイク《狩猟場のチャールズ
1世》　1636年頃　パリ、ルーヴル美術館

の称号を与えられていた。チャールズ一世はルーベンスに父ジェームズ一世の治世を称える天井画を依頼し、一六三四年、ルーベンスはアントウェルペンの工房で大小九枚の画面を制作して送り、天井に貼り付けさせた（5-21a）。現存するルーベンスの唯一の天井画である。中央の大きな楕円形の画面（5-21b）では、ジェームズ一世が鷲と地球に乗り、「宗教」を傍らに天秤をもつ「正義」によって天に引き上げられている。その頭上にはメルクリウスと「勝利」が月桂冠を王に授けようとしている。周囲にはジェームズ一世の事績のほか、美徳の悪徳への勝利、叡智、節制、自由などを表す擬人像が描かれ、ジェームズ一世とスチュアート朝の王権を称揚している。しかし、やがて議会はこうした絶対王政への反発を強め、一六四二年に清教徒革命が起こり、一六四九年、チャールズ一世はまさにこの建物の前で公開処刑された。こうしてイギリスはバロックを推進する絶対王政の確立に頓挫し、質実剛健なピューリタニズムと厳格な古典主義が流行することになる。

また、ルーベンスの助手であったアントーン・ヴァン・ダイクは一六三二年にイギリスに渡ってチャールズ一世の宮廷画家となった。彼は王族や宮廷人たちの肖像画を数多く描き、自然な姿のうちに彼らの威厳や優雅さを巧みに表現して人気を博す。チャールズ一世の肖像は、堂々たる騎馬像や狩場でのくつろいだ姿など、いずれも傑作となっている（5-22）。ヴァン・ダイクのこうした華麗な宮廷肖像画は、イギリスでは一九世紀にいたるまで肖像画の基本的な形式となり、「宮廷肖像画の規範として各国に大きな影響を与えた。先に見たリゴーによる《ルイ一四世の肖像》もその系譜にある。

プロテスタントによる権威への挑戦や主権国家による政治的圧迫を受けた時代には、歴史や寓意を用いて教皇権の正統性を主張する装飾が流行したが、政治情勢が安定し、ネポティズムによって王朝の繁栄を謳歌する頃になると、聖俗と公私が混同され、家門の正統性と豊かさを象徴的・寓意的に誇示する装飾が生み出されるようになった。こうして世俗化していった教皇権のイメージは、各国の絶対主義の世俗君主に採用され、あからさまなアポテオシス表現にいたったのである。世俗化した教皇と象徴化した王権、つまり聖性の世俗化と世俗権力の神格化とは、少なくともイメージの上では近似したものであった。

絶対王政の君主たちは、イメージが人を陶酔させ、支配するのに役立つことに気づき、これを積極的に採用した。壮麗な宮殿建築やその華美な装飾、堂々たる肖像画や記念碑、広大な庭園や様々な宮廷儀礼、大がかりな演劇やスペクタクル、整然とした軍事演習など、展示効果を

最大限に用いることが、王権の絶対性を印象づけ、権力基盤を強化した。イメージと展示の政治的な機能は、ローマにおけるカトリック改革期の教皇に端を発し、それが教会で発展して一七世紀の末には各国の宮廷で完成したのである。

7　バロック都市トリノ

ローマで始まったバロックは、一七世紀のうちにフィレンツェ、ヴェネツィア、ジェノヴァといった大都市に波及し、スペインやフランスや神聖ローマ帝国の絶対王政の宮廷でも採用された。それに対し、イタリアの北西のトリノや南部では、一八世紀になって新たに都市建設や改造を行い、バロック都市を現出させた。

イタリアの北西、ピエモンテ地方の都市トリノは一六世紀以来サヴォイア公国の首都となり、一六二〇年頃からカルロ・エマヌエレ一世によって大規模な都市改造と建設事業が推進されたことにより、イタリア随一のバロック都市となった。そして一六六六年にトリノに登場したテアティノ会神父で建築家のグアリーノ・グアリーニ（一六二四—八三）によって新たな活力を与えられ、それを継承したフィリッポ・ユヴァッラ（一六七八—一七三六）、一八世紀にこの二人の様式を統合したベルナルド・ヴィットーネ（一七〇二—七〇）によって、衰退しつつある

［上］5-24　グアリーニ　トリノ、サン・ロレンツォ聖堂ドーム　1668-87年

［右］5-23　グアリーニ　トリノ、サクラ・シンドーネ聖堂ドーム　1668-94年

ローマに代わってバロック建築創造の最先端となったのである。

グアリーニはモデナ出身のテアティノ会士であったが、メッシーナ、パリを経てローマでボロミーニを研究し、さらにイスラム建築やゴシック建築にも範を求めて独創的な建築を創造した。数学者でもあった彼はボロミーニのように幾何学的な構成と造形によって神秘性を表現するのに成功している。トリノのパラッツォ・カリニャーノではボロミーニのようにうねるように歪曲する正面に細やかな装飾的な細部を施している。ボロミーニの小規模な聖堂を大胆にも堂々たる宮殿建築に拡大したものといってよい。

グアリーニの代表作、サクラ・シンドーネ聖堂（5-23）は、トリノの誇る有名な聖骸布（シンドーネ）を祀るための聖堂で、それは祭壇の上の銀の壺（つぼ）に保管されている。円形プランのうえに通常の四つではなく三つの大アーチを渡し、その内側に内接する円の上にドームを載せている。ドームは、数多くの弓形のリブがその間から光を透過しな

がら上に向かって収斂するように積み重なって構成されており、天に向かって無限に続くよ
うな上昇感を与える。幾何学的でありながらゴシックにも通じるような幻想的で神秘的な空間
を生み出している。

グアリーニが建設したサン・ロレンツォ聖堂（5-24）はファサードを欠くが、トリノのバ
ロックを代表する建築である。八角形の集中式の内部は非常に明るく、八本のリブが交差し、
その真ん中に八角形の開口を作っている。このドームもやはりリブの骨組みのみで構成されて
おり、その間から外光を導入して神秘性を高めている。このドームには一〇世紀のコル
ドバのアル・ハキムなどに代表されるようなスペインのイスラム建築の影響が指摘されている。
彼の建築はその著『公共建築論』（一七三七年）を通じて南ドイツ、オーストリア、スペインの
バロック建築に多大な影響を与え、とくにウィーンの建築家ヒルデブラントに深い影響を及ぼ
した。

サヴォイア公国は一八世紀初頭にスペイン継承戦争に参加して領土を拡張し、一七二〇年に
はサルデーニャ王国を樹立した。トリノにバロックの大胆な造形を導入したグアリーニを継承
したフィリッポ・ユヴァッラはシチリア出身で、一七一四年に王国の宮廷建築家となった。以
後トリノの王権を称揚し誇示するために記念碑的な建造物を次々に建設し、トリノをバロック
都市に変貌させるべく街路や景観を整備した。また室内装飾や家具のデザイナーとしても才能
を発揮した。

王宮から駅前広場にまっすぐ延びるローマ通りにあるサン・カルロ広場の両側には、双子の教会がある（5−25）。右がサン・カルロ聖堂で左がサンタ・クリスティーナ聖堂である。後者は一七一五年から一八一八年にかけてユヴァッラによってファサードがつけられ、後に前者にも似たファサードが付与された。

この双子の教会のあるサン・カルロ広場の影響源は、ローマの有名なポポロ広場である。フラミニア街道からローマに入るポポロ門（旧フラミニオ門）は、一六世紀に建てられ、長くローマの玄関であった。この門を入ってすぐ左に一五世紀に建てられたサンタ・マリア・デル・ポポロ聖堂がある。一五八九年、広場中央にシクストゥス五世がドメニコ・フォンターナにオベリスクを建てさせ、一六五五年、カトリックに改宗したスウェーデン女王クリスティーナのローマ到着を迎えるため、ベルニーニが門の内側のファサードを豪華に装飾した。その後アレクサンデル七世は広場全体を整備しようとし、一六六二年、ライナルディに命じてここから放射状に延びる三叉路の中央に建つ二つの教会を改築させた（5−26）。その結果、右のサンタ・マリア・ディ・ミラコリ聖堂と左のサンタ・マリア・イン・モンテサント聖堂という双子の教会が成立し、広場のモニュメンタルで演劇的な性格が形成された。

実際には左のサンタ・マリア・イン・モンテサント聖堂のほうが敷地が狭かったが、広場から右の円形のサンタ・マリア・ディ・ミラコリ聖堂と同形に見えるように、楕円形のドームとなっている。この計画は一六七四年から翌年にかけて工事に介入したベルニーニのアイデアであったと思われる。建築と

5-25　トリノ、サン・カルロ広場

5-26　ローマ、ポポロ広場

5-27　ユヴァッラ　トリノ、スペルガ聖堂　1717 -31年

都市計画が結びついて舞台的な空間を生み出したこのバロック的な広場は、トリノのサン・カルロ広場など以後の西洋の都市計画に広範な影響を与えたのである。

一七一七年から三一年にかけてユヴァッラが建設したトリノのスペルガ聖堂（5-27）は、堂々としたモニュメンタルな古典性が付与されており、すべてのバロック聖堂の頂点とされるものである。スペイン継承戦争のとき、トリノはフランスに包囲されたが、一七〇六年、激闘

の末ヴィットリオ・アメデオ二世の軍はオーストリア同盟軍とともに撃退した。聖堂はこのフランスへの戦勝記念として、激戦地のひとつであった高い丘の上に建てられた。この丘からはトリノの町を一望でき、聖堂地下にはサヴォイア家の墓所がある。円形のプランの上にドームが載るパンテオンのような構成とギリシア十字形のプランを融合させている。ミケランジェロのサン・ピエトロ大聖堂の影響を受けたドームはドラム（ドームの基部）とともに非常に高く、ボロミーニのサンタニェーゼ・イン・アゴーネ聖堂（5-17b）のように二つの塔との見事なバランスを示している。この堂々たる聖堂はトリノの市内から見えるランドマークとなっている。

ユヴァッラによるパラッツォ・マダマ（5-28）はヴェルサイユ宮殿をモデルとした建築である。一七二八年から三一年にかけてユヴァッラがカステッロ広場に面する側にバロック的なファサードを付け加えた。一八四八年から六四年までピエモンテ議会、その後はイタリア王国の上院が設けられており、現在宮殿内は市立古代美術館になっている。ファサードは古典的ないかめしさをもっているが、玄関ホールや大階段のある内部は繊細で華麗な空間となっている。

ストゥピニージ宮殿（5-29）は、サヴォイア家のヴィットリオ・アメデオ二世の狩猟のための館として、一七二九年から三三年にかけてユヴァッラによって建てられた。そこは王侯貴族の社交の場にふさわしく舞台装置のような華麗な内部（5-30）となっている。屋根の頂上にはラダッテによる彫刻の鹿が立っている。

フランス風の厳格な左右対称の構成をもち、馬小

5-28　ユヴァッラ　トリノ、パラッツォ・マダマ
1728-31年

5-29　ユヴァッラ　トリノ、ストゥピニージ宮殿
1729-33年

屋や臣下の住居などに取り囲まれた館は、田園の中に庭園や農園や森と一体化して構想されている。中央の楕円形の大広間は高い柱と空中を走るギャラリーをもち、劇場のような華やかな空間となっている。ユヴァッラは同時代のティエポロとよく比較されるように、時代の嗜好（しこう）を反映する優雅で軽やかな作風をもっており、ティエポロと同じくスペインのフェリペ五世に招

5-30　ユヴァッラ　トリノ、ストゥピニージ宮殿内部

かれてマドリードの新王宮を設計するが、翌年そこで没した。

トリノを中心とするサルデーニャ王国は一九世紀後半のイタリア統一運動（リソルジメント）の中核となり、一八六一年の統一後はイタリア王国の首都となった。しかし首都は一八六五年にフィレンツェ、次いでローマに移ったため、トリノは一九世紀までの街並みがよく保存されている。市内各地にリソルジメントの記念碑や英雄像が建ち、サヴォイア王家とイタリア統一の栄光を称揚しているが、バロックの壮麗な街並みと建築群はそれと見事に呼応しているといってよい。

現在、ヴェルサイユやトリノを歩くと、かつて王権がその権力や栄光を誇示した建造物の廃墟を感じて虚しくなる一方、その壮大な空間に込められた多大な情熱や高い技術に打たれるのもたしかである。

永遠と瞬間

古典主義と風俗画

ライスダール《ウェイク・ベイ・ドゥールステーデの風車》
1670年頃　アムステルダム国立美術館

1 ボローニャ派と古典主義

バロック美術は、動きが激しく、観者を巻き込むダイナミックで劇的な性格をもっていたが、一七世紀にはこうした美術と同時に、それと対極にあるような秩序や静けさを求める古典主義も開花した。古典主義は水平、垂直線を中心に、左右対称や均衡、正方形や円を重視する。こうした古典主義は一五世紀にフィレンツェで建築家ブルネレスキやアルベルティによって確立し、ルネサンスの特質となった。一六世紀のマニエリスムはこうした秩序や均衡を歪め、変形させるようになり、バロックにいたって均衡を破るダイナミズムや楕円が好まれるようになった。

古典主義の様式はバロックと相反するように見え、実際その担い手どうしはライバル関係にあることもあったが、ともに写実主義から生まれ、同じように発展したのである。そのため、一七世紀の古典主義はバロック的古典主義と呼ぶこともある。

その源流となったのは、アンニーバレ・カラッチとその一門のボローニャ派であった。アンニーバレは兄アゴスティーノ（一五五七—一六〇二）、従兄のルドヴィコ（一五五五—一六一九）とともにボローニャですでに画家として成功しており、彼らはアカデミア・デリ・インカンミナーティ（画塾兼工房）を開いて若い画家を育てていた。そこではヴェロネーゼやコレッジョといったヴェネツィアやパルマの色彩豊かな様式と、自然観察によるデッサンが重視されていた。アンニーバレはボローニャで、《豆を食べる男》（6—1）や《肉屋》のような近代的感覚にあふれた風俗画も描いている。こうした風俗画はネーデルラントには存在したが、イタリアでは先駆的な作例である。

彼のボローニャ時代の集大成であるダイナミックな群像構成による大作《聖ロクスの施し》（6—2）は、一七世紀に隆盛を迎えるバロック様式を予告している。

一五九五年にローマに来たアンニーバレは、そこで古代の彫像やラファエロといった古典を真剣に学び、自然主義と融和させてガレリア・ファルネーゼの天井画（5—2、5—3）に結実させたのだった。アンニーバレの様式は、華麗なバロック様式でありながら、それは自然観察と古典研究に基づいていた。そして彼は前章でも見たように、パラッツォ・ファルネーゼのガレリアの天井画を描いたが、このときボローニャから多くの弟子を呼び寄せて助手や協力者にした。この天井画は、自然観察に基づく人物のリアルで堅固な造形性や隙のない熟考された群像構成に、明るく潑溂とした昂揚感の漂うきわめて密度の高い壁画となっていた。これによってアンニーバレ・カラッチはカラヴァッジョとともにバロック様式の先駆者となったが、一

6-1　アンニーバレ・カラッチ《豆を食べる男》
1585年　ローマ、コロンナ美術館

6-2　アンニーバレ・カラッチ《聖ロクスの施し》　1595年
ドレスデン美術館

匹狼であったカラヴァッジョと異なり、故郷ボローニャから呼び寄せた画家たちによって、彼の様式はローマで継承され、バロック的古典主義の基盤が形成されたのである。

この壁画制作後、アンニーバレは鬱病に陥り、目立った活躍はできなかったが、晩年、アル

6-3　アンニーバレ・カラッチ《エジプト逃避》　1603-04年
ローマ、ドーリア・パンフィーリ美術館

6-4　レーニ《アウロラ》　1612-14年　ローマ、パラッツォ・ロスピリオ
ージ・パラヴィチーニ

ドブランディーニ家の邸宅を飾るために弟子のフランチェスコ・アルバーニとともに制作したいわゆる「アルドブランディーニのルネッタ（半円形画画）」は、いずれも広大な風景のうちに小さく人物を配した風景画である。とくに《エジプト逃避》（6−3）は聖家族のいる前景、川のある中景、古代の建造物の見える後景が分断されており、古典的風景画・英雄的風景画（理想的風景画）

の原型を示している。この種の風景画は弟子のドメニキーノを経て、フランス人ニコラ・プッサン、その義弟のガスパール・デュゲに継承され、クロード・ロランによって大成された。

古典的でありながら自然主義的なアンニーバレの様式は、まずボローニャにおけるカラッチ一族のアカデミーで、実践的な教育プログラムによって弟子たちに正確に継承された。カラッチの故郷ボローニャではアンニーバレの従兄弟ルドヴィコが残って長く活躍し、後進を育成していた。彼らはボローニャ派と呼ばれて以後のイタリア画壇の中心をなした。とくにフランスで熱心に模倣され、以後三〇〇年にわたって西洋のアカデミズムの規範となった。グイド・レーニ（一五七五―一六四二）、フランチェスコ・アルバーニ（一五七八―一六六〇）、ドメニキーノ（一五八一―一六四一）、ランフランコ（一五八二―一六四七）、グェルチーノ（一五九一―一六六六）が代表である。

レーニが、美術愛好家として知られるシピオーネ・ボルゲーゼ枢機卿の別荘であったローマのパラッツォ・ロスピリオージ・パラヴィチーニの天井に描いた《アウロラ》（6-4）は、暁の神アウロラに導かれながら、夜を払拭する太陽神アポロとミューズたちが優雅なリズムを作りながら進んでいく。この行列とともに夜が明けるのである。アポロの周囲はまばゆい太陽光に包まれ、アウロラの下には明けゆく海の情景が見える。師アンニーバレ・カラッチのガレリア・ファルネーゼの《バッカスとアリアドネの勝利》（5-3）の影響を受けているが、それをさらに洗練させて動きを抑え、色彩の効果を熟慮しつつ全体に優美な曲線美を作り出している。

218

ミューズたちの列は、当時ボルゲーゼ家にあった古代の浮彫《ボルゲーゼの踊り子》に想を求めているると思われる。しかし、レーニはこの壁画が完成して名声の頂点を迎えた一六一四年にボローニャに帰郷してしまい、以後はローマからの注文に応じて作品を送ることはあっても（3–23）基本的にボローニャで活動した（3–22）。晩年は、《磔刑》（3–12）のように、淡い色調と省略した筆触が顕著な表現主義的な画風に到達している。

ボローニャに帰郷したレーニに代わってローマ画壇を牽引したドメニキーノは、レーニより古典的であり、その冷ややかな色彩とともにやや生硬さすら感じさせる。レーニとドメニキーノは聖アンデレ伝のフレスコを共作した。ローマのチェリオの丘に建つサン・グレゴリオ・アル・チェリオ聖堂の向かって左には、ローマの貴族の邸宅であったという三つの小さな礼拝堂がある。一六〇七年から〇八年にかけてシピオーネ・ボルゲーゼ枢機卿が中央のサンタンドレア礼拝堂の左右の壁面に、レーニとドメニキーノにそれぞれ大きな壁画を制作させた。左はレーニの《刑場に引かれる聖アンデレ》（6–5）、右はドメニキーノの《聖アンデレの笞打ち》（6–6）である。いずれも多人数が登場する横長の大画面だが、レーニ作品のほうが屋外で、樹木などの風景表現も多彩で複雑な構成を示しているのに対し、ドメニキーノ作品は室内で、水平線と対角線を中心とした厳格な構成になっている。ともにカラッチ工房で学んだレーニとドメニキーノの作風の違いをこの上なく表す作例であり、バロックと古典主義という二人の目指す方向の違いが看取できる。やがてレーニは冷ややかな色彩による優美な画風、ドメ

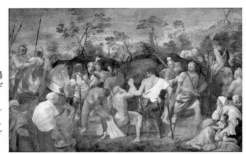

6-5 レーニ《刑場
に引かれる聖アンデ
レ》 1607-08年
ローマ、サン・グレ
ゴリオ・アル・チェ
リオ聖堂サンタンド
レア礼拝堂

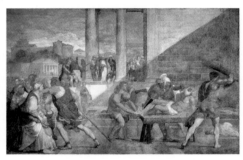

6-6 ドメニキーノ
《聖アンデレの笞打
ち》 1607-08年
ローマ、サン・グレ
ゴリオ・アル・チェ
リオ聖堂サンタンド
レア礼拝堂

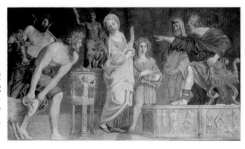

6-7 ドメニキーノ
《偶像崇拝を拒む聖
チェチリア》 1612
-15年 ローマ、サ
ン・ルイージ・デ
イ・フランチェージ
聖堂

6-8 グエルチーノ《アウロラ》 1621年 ローマ、カ
ジノ・ディ・ヴィラ・ボンコンパーニ・ルドヴィージ

6-9 グエルチーノ《聖ペトロネラ
の埋葬と昇天》 1621-23年 ローマ、
カピトリーノ美術館

ニキーノは厳格な構成に基づく古典主義を展開していった。もっとも、暴力的な刑吏や子供を抱く母親のような共通するモチーフもあり、同居していたという二人の画家が相談して構想したかもしれない。

ドメニキーノはローマ南東、グロッタフェラータのサン・ニーロ修道院のサン・ニーロ礼拝堂に、オドアルド・ファルネーゼ枢機卿の注文で一六〇八年から〇九年にかけてフレスコで聖ニルス伝などを描いた。入念に構想された古典的な構成と自然観察に基づく正確なデッサンが、冷たい色彩によってまとめられている。

その後、カラヴァッジョがデビュー作を飾ったのと同じサン・ルイージ・デイ・フランチェージ聖堂に「聖チェチリア伝」を描いたが、中でも《偶像崇拝を拒む聖チェチリア》（6-7）は、人物を横並びに配置して、均衡のとれた厳格な構成による古典主義的な構成を示しており、ローマにおける古典主義の嚆矢となった。

こうしたドメニキーノの古典主義はボローニャ出身の理論家ジョヴァンニ・バッティスタ・アグッキの理論に影響されたものである。古典主義はその後もローマ画壇で育まれ、アンドレア・サッキやカルロ・マラッタ、フランス人ニコラ・プッサンに継承された。この過程で、それは徐々に自然から離れて理想主義的となり、静的で硬直化していった。

ボローニャ派の第二世代を代表するのがグエルチーノである。ボローニャ近郊のチェントに生まれた彼は、正式にカラッチ工房に入ったわけではなく、チェントにあるルドヴィコ・カラッチの作品を見てほぼ独学で学ぶ。一六二一年、ボローニャ出身の教皇グレゴリウス一五世が就任するとともにローマに出て、精力的に活動する。カジノ・ディ・ヴィラ・ボンコンパーニ・ルドヴィージに描いた天井画《アウロラ》（6-8）は、グイド・レーニの同主題作品（6-4）と比べると、レーニと違って下から見上げた視点でアウロラと馬車を捉え、ダイナミックな構成にしている。レーニ作品は壁に掛かった絵を天井に移したようなクアドリ・リポルターティであり、グエルチーノ作品は下から見上げるような構成でイリュージョンを強調したクアドラトゥーラである。

サン・ピエトロ大聖堂のための《聖ペトロネラの埋葬と昇天》（6-

9）はローマのバロック美術を代表する記念碑的大作である。これらの活動によって、グエルチーノは地方の人気画家からイタリアを代表する巨匠となった。そして彼のローマ滞在時の作品は、盛期バロック様式を先駆し、それを促進する役割を果たしたのである。

一六二三年にグレゴリウス一五世が死去し、チェントに帰郷した彼は、ローマで展開したバロック的な要素を抑制し、徐々に古典主義的な静穏さと秩序を求めていく。一六二六年から二七年に制作されたピアチェンツァ大聖堂ドームの天井画は預言者とシビュラ（巫女）などが描かれているが、こうした過渡期の様相を示している（6-10）。

一六四二年、目標でありライバルであったボローニャ派の総帥グイド・レーニが死去するとボローニャに移住、大きな名声に包まれながら一六六六年に没するまで単純な構図と落ち着いた色彩による古典主義的な画風を持続させた（6-11）。グエルチーノが古典的な様式に傾倒したのは、ローマで会ったドメニキーノやその友人の理論家アグッキに触発されたため、加えて、ボローニャ画壇に君臨していたグイド・レーニの画風に影響され、それに近づこうとしたためであると思われる。そしてそれは、画家自身が語ったように、顧客の要求に基づくものであり、一七世紀後半、ローマでもボローニャでも、古典主義的な趣味の変化に即応したものでもあった。顧客の要求に即応し、顧客を惹きつけるようになったのである。

古典主義的な画風は、カラッチ派の長老格フランチェスコ・アルバーニの弟子カルロ・チニャーニ（一六二八-一七一九）を経てマルカントニオ・フランチェスキーニ（一六四八-一七二

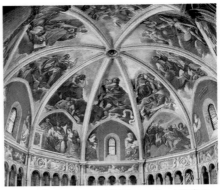

6-10　グエルチーノ　ピアチェンツァ大聖堂ドーム天井画　1626-27年

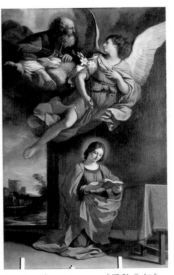

6-11　グエルチーノ《受胎告知》1646年　ピエーヴェ・ディ・チェント、サンタ・マリア・マッジョーレ聖堂

九）によって発展した。一六八七年から九四年にかけてフランチェスキーニがフレスコで装飾したボローニャのコルプス・ドミニ聖堂（6-12）は、完全な古典主義様式を示している。ボローニャにおけるこうした古典主義傾向は一七一〇年にボローニャに設立されたアカデミア・クレメンティーナによって磐石なものとなった。

一七世紀末から一八世紀にかけて、このボローニャのフランチェスキーニのほか、ローマの

カルロ・マラッタ、そしてスペインで活躍したアントン・ラファエル・メングスが、描く人数を限定し、イリュージョンを減少させた天井画を制作し、新古典主義への道を拓いた。

マラッタはアンドレア・サッキに学び、教皇アレクサンデル七世やクレメンス九世の庇護を受けた。一六七〇年にクレメンス一〇世が即位すると、一六七四年から七六年にかけて彼の出たアルティエーリ家の宮殿の大広間の天井に《慈悲の勝利》（6-13）を描く。クレメンス一〇世を称えるために、慈悲（クレメンティア）の擬人像を中心に美徳の擬人像を配している。限られた人物のみによって構成されており、仰視法も駆使されていない。とはいえ、グイド・レーニの《アウロラ》（6-4）のようなクアドリ・リポルターティではなく、抑制された中にもバロック的なダイナミズムを示している。マラッタは華麗なバロックと威厳のある古典主義を融合させようと工夫をこらし、こうした折衷的な様式がフランスのルイ一四世の宮廷などで模倣されたのである。彼は堅固な人物像と安定した構成による祭壇画や壁画を数多く描き、一八世紀初頭までローマで大きな影響力をもち続けた。

クレメンス一〇世に仕えた文人ジョヴァンニ・ピエトロ・ベッローリは、マラッタやプッサンの友人であり、一六七二年に『近代芸術家伝』を出版し、そこで自らが評価する一二人の芸術家を通して古典主義の理論を提示した。彼によれば、ミケランジェロとラファエロの没後に空疎で人工的なマニエリスムに陥っていた美術界は、カラヴァッジョが自然に基づく写実主義によって刷新され、アンニーバレ・カラッチはそれに古典的な理想美を加えてラファエロの再

6-12　フランチェスキーニ　ボローニャ、コルプス・
ドミニ聖堂装飾　1687-94年

6-13　マラッタ《慈悲の勝利》
1674-76年　ローマ、パラッツ
ォ・アルティエーリ

こうした彼の古典主義理論は、ルネサンスのアルベルティやヴァザーリ、ドメニキーノの友人であった文人アグッキの思想から影響を受けている。ベッローリが論じた一二人の芸術家のうちにはバロック様式のルーベンスやランフランコは含まれているが、バロックの大成者ベルニーニやピエトロ・ダ・コルトーナは含まれていない。

来となった。その弟子のドメニキーノ、サッキ、マラッタ、プッサンはこれを引き継いだという。ベッローリは、不完全な自然を写すだけではなく、それに古典から得られる理想美を加えることで天上にあるイデアに近づけるとした。

世紀になるとバロック絵画の中心地はヴェネツィア、建築はトリノに移ったのである。

古典主義はローマの支配的な傾向に成長し、バロックは徐々に衰退していった。そして一八

2　プッサンとクロード

　ベッローリの友人でもあったニコラ・プッサン（一五九四—一六六五）はノルマンディー地方レ・ザンドリに生まれ、ルーアンやパリで修業したとされるが、初期の活動はよくわかっていない。一六二四年にローマに来て、カシアーノ・ダル・ポッツォをはじめ教養あるパトロンに庇護される。二七年にはサン・ピエトロ大聖堂を飾る《聖エラスムスの殉教》を制作するが、そこでは激しい運動や劇的な効果を強調するバロック様式を示していた。その後ドメニキーノやアンドレア・サッキの影響を受け、さらに古代彫刻や遺跡などを研究し、深い学識と入念な構想に基づき、調和と均衡を重視する古典主義的な様式に移行していく。一六四〇年、ルイ一三世が彼をパリに呼び戻すがパリでは成功せず、二年ほど滞在しただけでローマに帰り、死ぬまでそこですごした。彼は教会の依頼よりも、もっぱら知識人や好事家のために制作した。第3章で見た《アシドドのペスト》（3—24）といった歴史画を得意とし、いずれも歴史上の有職故実や効果的な感情や身振りの表現を追求し、きわめて知的な作品となっている。プッサンは

また七秘蹟の連作を生涯に二度制作したが、それらはいずれも荘重で厳粛な雰囲気に包まれ、典型的な古典主義を示している（6-14）。

代表作《アルカディアの牧人》（6-15）は、四人の人物が登場するだけの簡素な構成だが、深い思索と詩的な雰囲気が漂うプッサンのもっとも有名な作品である。アルカディアとはペロポネソス半島の高原地帯の地名だが、ローマの詩人ヴェルギリウスなど多くの文学に理想郷として謳われた。この絵では、四人の牧人が大きな墓石を前にしてそこに書いてある銘文を指さして見つめている。その銘は、「ET IN ARCADIA EGO」、つまり「われアルカディアにもあり」というラテン語で、一六世紀のイタリアの詩人ヤコポ・サンナザーロの田園詩『アルカディア』に由来する。理想郷にさえ死が存在するという意味で、中世以来の「死を忘れるな（メメント・モリ）」というキリスト教的な教訓の諺である。これ以前のグエルチーノによる同主題の作品では、墓石の上に不気味なドクロが置かれており、牧人たちがそれを見て驚いている情景であった。プッサン自身も一〇年ほど前に同じ主題を手がけたとき、墓石の上にドクロを描きこんでいる。

しかしこの絵は、教訓的というより抒情的な雰囲気で表現されたため、「ET IN ARCADIA EGO」という銘は「われアルカディアにもあり」ではなく、「われもまたアルカディアにあり」と誤読されるようになってしまった。ベッローリは正しい意味を読み取っていたが、一七世紀末のフランスの批評家フェリビアン以降、葬られた人が、「自分もあなたたちのようにか

つてアルカディアで一生を送ったのだ」としみじみと思い出を語るような意味と受け取られ、牧人たちはかつてアルカディアの住人であった見知らぬ人に思いをはせるノスタルジックな情景であると解釈されるようになったのである。ゲーテは『イタリア紀行』の冒頭にこの言葉を掲げているが、これも「自分もまた理想郷にいた」という意味である。ほかにも、自分の青春時代を回顧するときにこの語句は頻繁に用いられてきて現在にいたっている。以上のことをあきらかにした美術史家パノフスキーの論文によって、ひとつの絵が諺の意味を変えてしまったという例としてよく知られている。

プッサンはパトロンに向けて多くの手紙を書いてそこで自作について説明しているが、そこからは、彼が画中の人物の表情や身振り、画面構成など隅々まできわめて入念に構想していたことがわかる。そのため、「手ではなく頭で描く画家」と評されたのだった。彼の作品に見られるこうした知的な操作や入念な構想が、理知的なフランス人の感性に合致し、惹きつけたにちがいない。後のフランスの美術アカデミーでは彼が最高の規範とされ、アングルからセザンヌにいたるまでフランス絵画に多大な影響を与えた。セザンヌが自らの目標として、「自然に即してプッサンをやり直す」という理念を掲げたのは有名である。

プッサンは一六四八年頃から厳格な構成と神話や歴史の主題をもった古典的風景画を描いた（6-16）。それは義弟のガスパール・デュゲに影響を与えたが、古典的風景画として大成したのがクロード・ロランである。彼は本名をクロード・ジュレといい、ロレーヌ地方シャマーニ

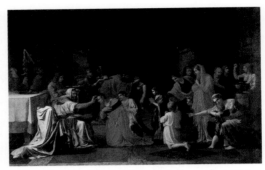

6-14　プッサン《堅信の秘蹟》　1645年　エディンバラ、
スコットランド国立美術館

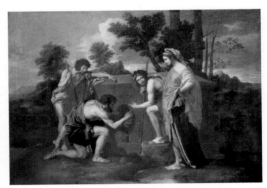

6-15　プッサン《アルカディアの牧人》　1638年頃　パリ、
ルーヴル美術館

ュで生まれ、一二歳頃、菓子職人となるためローマに来た。やがて壁画の背景や建築の絵を専門に描く画家アゴスティーノ・タッシのもとで修業し、風景画家として名声を博す。ナンシーやナポリに一時的に滞在したほかは一生をローマですごした。同じくフランスに生まれてロー

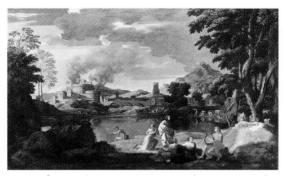

6-16　プッサン《オルフェウスとエウリディケのいる風景》
1648年頃　パリ、ルーヴル美術館

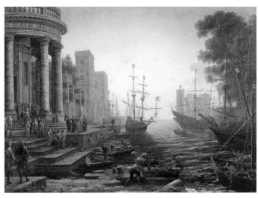

6-17　クロード・ロラン《聖ウルスラの出港》　1641年
ロンドン、ナショナル・ギャラリー

マで終世をすごしたプッサンとは影響を与え合い、彼らはしばしば連れだって写生に出かけた

という。

クロードは主にローマ郊外やナポリ近郊の風景を観察し、膨大な素描をして、それらのモチーフを組み合わせてひとつの風景画を作り上げた。その風景素描は自然を前にしたみずみずしい感性にあふれており、それ自体も愛好家の収集の対象となった。

《聖ウルスラの出港》（6－17）のように、クロードの作品のほとんどは歴史画的な主題をもっているが、その主題は一種の口実であり、みずみずしい光の表現が中心となっている。この作品では、朝日を出港する聖女の一行は小さく見え、彼女たちの荷物を運びこむ男たちが手前に見える。画面のほとんどを占めるのは、古代風の建築に囲まれた港や帆船に満ちた朝日の輝きである。水平線に上ったばかりの朝日が帆船に隠れているが、海のさざ波をあちこちできらめかせている。これらの繊細な波の表現を見ただけで、この画家がいかに自然を巧みに観察して見事に再現しているかがわかる。

港に立ち並ぶ建物には、彼がローマなどで観察してスケッチした古代や同時代の建築が巧みに取り込まれており、見る者に古代世界やイタリアへの憧れを呼び起こした。同じような構図の古代風の港の絵が何点も残っているが、主題はそれぞれ異なっている。クロードはこうした港湾風景だけでなく、田園の風景も得意とした。そこでも、日中の明るい太陽が木々や川を美しく照らし、何らかの物語の登場人物が小さく配されていることが多かった（6－18）。風景画というジャンルは西洋では新しいものであった。古代には壁画に自然描写が見られたが、その後中世ではすっかり途絶えていた。一五世紀にネーデルラントで自然表現が見られる

232

ようになり、ネーデルラントとドイツで一六世紀末に成立した。イタリアには一六世紀末にフランドル人パウル・ブリルが風景画をもたらし、前述のように一七世紀初頭にアンニーバレ・カラッチおよびその弟子ドメニキーノが理想的な風景を構成する古典的風景画を生み出した。それを大成させたのがクロード・ロランであり、彼によって風景画は西洋中に広がり、その地位は上昇して絵画の中でも人気のあるジャンルとなったのである。

フランスの宮廷では宰相リシュリューが古典主義を公的な様式として選び、彼に仕えた画家フィリップ・ド・シャンパーニュは、第3章で見た《一六六二年のエクス・ヴォート》(3‐29)のように、禁欲的なジャンセニスムの影響を示した。ジャンセニスムとは、プロテスタントの影響を受けたオランダの神学者ヤンセンの創始した思想で、人間の原罪を重視して世俗の営みを軽蔑し、神の恩寵を絶対視する運動であり、バロック美術を推進したイエズス会とは対照的に禁欲的な性格をもっていた。シャンパーニュは、王族やリシュリューに仕えた前半生では、ヴァン・ダイクに通じるような威厳と豪華さに満ちた堂々たる肖像画を描いたが、晩年はジャンセニスムに傾倒し、静謐な宗教画や教訓的な作品を数多く描いたのである。

同じような敬虔な宗教感情を思わせるのが、一六〇〇年前後にフランス北部のランで生まれ、また一七世紀前半にパリで活躍したル・ナン兄弟である。ラ・トゥールと同じく、長く忘却され、またカラヴァッジョ風の明暗を特色とした。アントワーヌ、ルイ、マチューの兄弟がおそらく共同で制作し、もっぱら肖像画や宗教画を制作したが、農民風俗を描いた一連の作品が際立っ

6-18　クロード・ロラン《踊る人物のいる風景》　1648年
ローマ、ドーリア・パンフィーリ美術館

6-19　ル・ナン兄弟《農民の食事》　1642年　パリ、ルーヴル美術館

ている。《農民の家族》や《農民の食事》（6－19）は、粗末な身なりで質素な食事をとる農民たちが厳しい表情でこちらを見つめている。ネーデルラントで描かれた農民風俗画は、農民たちの陽気さや愚かさが強調されていたが、それとは対照的に宗教画のような厳粛な雰囲気が漂

っている。

ローマからプッサンが一時帰国した一六四〇年代には受け入れられなかったが、フランスではその後プッサンの様式に代表される古典主義が流行する。その意味で、ル・ナンはカラヴァッジョ的な自然主義を体現しながら、フランス的な古典主義を感じさせる。

また、前章で見たように、リシュリューの理念を継承した宰相コルベールはルーヴル宮殿を造営させるのに、ベルニーニによるバロック的なプランを退け、クロード・ペローらによる荘重な古典主義様式を採用した。秩序と均衡を重視する古典主義様式は、絶対王政の威厳を示すのに適していると思われた。絶対王政における王権も神から権力が与えられたという王権神授説を奉じたため、教皇と同じような権力装置を必要としたが、それは観者の感情に働きかけ、巻き込んで恍惚とさせるバロック的な装置よりも、永遠に安定する平和な世界を印象づける古典主義的な装置のほうがよりふさわしかったのである。

古典主義は古代の帝政ローマで成立し、一七世紀の絶対王政の時代を経て、古代ローマの帝政を範としたナポレオンの時代に新古典主義として西洋中に普及した。新古典主義を代表するドイツの批評家ヴィンケルマンは、ベッローリの理論を発展させ、ギリシア美術を最上の美術と考え、一七五五年に発表した『ギリシア芸術模倣論』において、その傑作には「高貴なる単純さと静かなる偉大さ」があると称揚した。それは自然を超えた理想美にいたる道を示すもの

であり、ベルニーニに代表されるバロック美術や単なる自然主義よりも優れているとした。バロックと同じく自然主義から生まれた古典主義が流行し、一八世紀に各地に成立したアカデミーで採用されると、大仰なバロック様式やそれを瀟洒にしたロココ美術は下火となり、衰退していった。古典主義は瞬間よりも永遠を志向する様式であった。うつろいゆく光や陰や感情や感覚よりも、普遍の美を求めていつまでも変わらない不動の印象を与えて安心感を与えるものであった。古代の権威を模倣して体制の安定をはかった政権にとっても望ましいものであり、また平和と安定を求める人々の心情にも訴えかけたのである。

3 オランダの世紀

前章で見たように、カトリック改革に促された教会や絶対王政が華麗なバロック美術を推進したのだが、一方、宗教改革後にプロテスタントを選び、絶対的な君主をもたない市民社会もバロック美術の重要な一翼を担った。それが一七世紀のオランダである。

一五八一年にスペインからの独立を宣言したオランダは、八十年戦争といわれる長い独立戦争を経て最終的に国際的に承認されたのは一六四八年であったが、一六〇九年から二一年までは休戦していた。オランダは宗教美術を偶像として否定したカルヴァン派プロテスタントが主

流を占める商業国家であった。そのため教会と宮廷という美術の大パトロンを失ったものの、海上貿易で財をなした新興市民階級が陶磁器や織物とともに絵画を愛好して積極的に収集し、ときに投資の対象としたため、膨大な作品が市場に向けて生み出されることとなった。中でも彼らの好みに応じた肖像画・風俗画・風景画・静物画といった現実的で平易な世俗的なジャンルが隆盛を見た。とくに、経済的に頂点に達した一六世紀後半からオランダは、美術史上類を見ないほど濃密で高度な美術の黄金時代を迎え、科学や哲学も発展したため、一七世紀を「オランダの世紀」と呼ぶこともある。

オランダで進展した世俗ジャンルは、神や君主を称揚する大規模で華麗な芸術の対極にある、小ぢんまりとした地味な芸術であったが、絵画の領域を拡大するような様々な試みがなされ、近代絵画の源流になったのである。

一七世紀初頭、まずオランダにおけるカトリック信仰の拠点ユトレヒトが絵画の最先端となった。ローマでカラヴァッジョの様式を習得して活躍し、一六二〇年代前後にあいついで帰国した画家たちがその中心である。彼らの描いた強烈な明暗表現による写実的な半身像は、宗教画と風俗画に適用されて後に続くオランダ美術の巨匠たちに影響を与えた。オランダ美術の黄金時代でもっとも傑出した画家であったフランス・ハルス、レンブラント、フェルメールはイタリアに行かなかったにもかかわらず、ユトレヒト派を通じてみな深くカラヴァッジョ様式の影響を受けている。

6-20　ハルス《宿屋の若い男女》　1623年
ニューヨーク、メトロポリタン美術館

ハーレムでは、フランス・ハルス（一五八二—一六六六）が、それまでの集団肖像画とまったく異なる、生気あふれる自然なふるまいと時間性を感じさせる斬新な肖像画によって名声を博した（6—20）。ハルスは素早く大まかな筆触によって人物に生き生きとした表情やポーズを与え、その大胆な様式は一九世紀のクールベやマネに影響を与えることとなった。

新興国オランダでは血縁者や組織の群像を描く集団肖像画がひとつの芸術ジャンルとして確立した。市民たちが様々な組織の集団肖像画を描かせ、自分たちの会館や本部に設置した。そこでは、一人の突出した人物を中心にするのではなく、あくまで平等に画面に配置され、制作費も割り勘であるのが普通であった。この集団肖像画の形式を完成させたのがハルスである。彼は、それまで記念写真のように横並びであった集団肖像画に新たな生命を吹き込み、横並びの平板な構図を排して、動的で生命力あふれる風俗画の情景のように描いた。ハルスは、シント・ヨーリス市民隊やシント・アドリアーン市民隊といったハーレムの市民隊の集団肖像画を何度も描いたが、それらのほとんどは宴会

238

6-21　ハルス《シント・ヨーリス市民隊の宴会》　1616年　ハーレム、フランス・ハルス美術館

6-22　ハルス《養老院の女理事たち》　1664年　ハーレム、フランス・ハルス美術館

の最中の楽しげな様子として活写されている（6－21）。

それらに対し、最晩年の《養老院の女理事たち》（6－22）は、黒い衣装に身を包んだ五人の老女が静かにたたずみ、動きも喧騒もない。無表情に近い彼女らは、それぞれ豊かな手の表情を見せている。ひとつとして同じポーズはなく、彼女たちの人生経験や人格を表すように様々な手つきを示している。ハルス特有の荒っぽい闊達なタッチが縦横に走っているが、それは人物の生気や動きを示すのではなく、レンブラントの晩年の自画像のように深い精神性を感じさせている。売れっ子肖像画家であったハルスはレンブラントと同じく晩年にやはり零落し、酒におぼれる日々であったという。そんな画家が養老院にいる老人やその理事たちにも共感を抱き、こうした魂の肖像画を描き得たのだろう。ハルスはわずかな年金をもらって暮らしていたが、この絵の報酬によって久しぶりにまとまった金を手にした。ハーレムにあるフランス・ハルス美術館では、ハルスのほとんどすべての集団肖像画を見ることができるが、華やかで陽気な初期と中期の集団肖像画を見た後で、地味で抑制された晩年のこうした肖像画を見ると、ハルスの到達した深い精神的な境地に打たれる。

アムステルダムでは、後に見るようにオランダ美術最大の巨匠となるレンブラントがさらに大胆な集団肖像画を描いた。レンブラントのように広汎なジャンルをこなす画家よりも、専門に特化した画家のほうがオランダでは一般的であり、こうした専門分野でもっとも豊かな成果を生み出したのが風景画であった。苦難の末に独立を勝ち取ったオランダ人たちには国土を愛

240

する気持ちが芽生え、また商工業者の現実的な感性から身近な自然に目を向けるようになった。

さらに、国土の四分の一が海抜〇メートル以下にあるオランダは、水を制するために戦い続けてきた。

干拓によって国土を広げ、堤防や運河を整備し、水車や風車で水を汲み上げつつ保全に尽力してきた。こうしたことから、地平線が低く空の広いオランダ特有の風景が描かれるようになり、市民たちに愛好されたのである。

ハーレム近郊の平野や森林を抒情的に表現したヤーコプ・ファン・ライスダール（一六二八—八二）はその中で最大の画家である。《ウェイク・ベイ・ドゥールステーデの風車》（213頁、扉絵）のような彼の風景画は、クロード・ロランの古典的風景画とは別種の雄大な自然の生命感や力強さを感じさせ、ロマン派風景画を予告するものであった。こうした英雄的な自然だけでなく、ライスダールは何の変哲もないオランダの田園を繰り返し描いたが、それらは、見慣れている雲や樹木にも微妙な違いがあり、豊かな美があることを教えてくれる。

ライスダールに学び、《ミッデルハルニスの並木道》（6-23）のような田園風景を描いたメインデルト・ホッベマのほか、もっぱら運河の風景を描いたヤン・ファン・ホイエン、夜景と雪景色を専門としたアールト・ファン・デル・ネール、海景画のウィレム・ファン・デ・フェルデ、牛のいる風景を得意としたパウルス・ポッテル、さらに教会や都市の建造物ばかりを描くピーテル・サーンレダムといった画家たちもおり、風景画の中でもさらに得意とする専門分野が分化していた。

6-23 ホッベマ《ミッデルハルニスの並木道》 1689年
ロンドン、ナショナル・ギャラリー

6-24 ステーン《贅沢に用心》 1663年 ウィーン、美術史美術館

風俗画も、自らの勤労に支えられた日常を愛する現実的なオランダ人の気質に合致して大いに流行した。その主題は市民の日常生活全般にわたっているように見えながらかなり限定されており、「放蕩息子」の主題にさかのぼる居酒屋での乱痴気騒ぎと、教訓を含んだ上品な室内

6-25　デ・ホーホ《配膳室にいる女と子供》
1658年頃　アムステルダム国立美術館

6-26　カルフ《陶磁器と杯のある静物》
1662年　マドリード、ティッセン＝ボルネミッ
サ美術館

の様子とに大別される。前者は、平和な農民の生活を描いたアドリアーン・ファン・オスター

デや乱れた家庭や居酒屋を表現したヤン・ステーン（6−24）、後者は巧みな遠近法と光によっ

て何気ない室内空間を見事に捉えたピーテル・デ・ホーホ（6−25）や後に見るフェルメール、

衣類などの精緻な質感表現を得意としたヘラルト・テル・ボルフに代表される。

静物画においては、時計や転倒する杯、消えたランプや髑髏（どくろ）などヴァニタス（虚栄）を象徴

する事物を淡い色調で描いたヴィレム・クラースゾーン・ヘーダやピーテル・クラース（3−

243

それらは描かれた事物と同じく高値で取引された。

1)、陶磁器や織物、果物や海産物など海外からもたらされた珍奇で豪奢な事物を緻密に描いたヤン・ダーフィッツゾーン・デ・ヘームやウィレム・カルフ（6-26）などが代表的だが、

4 レンブラントの内面性

一六〇六年、ライデンに製粉業者の子として生まれたレンブラント・ハルメンス・ファン・レインは、地元の画家スワーネンビュルフに三年ほど学んだ後、アムステルダムの画家ピーテル・ラストマンに半年間師事して帰郷、ライデンで制作を始める。ラストマンは一六〇四年から七年までイタリアで学び、カラヴァッジョとエルスハイマーの多大な影響を受けた画家で、主に宗教画の小品を描いていた。レンブラントは彼を通して群像構成やカラヴァッジョ的な明暗法を習得した。ライデンで独立した彼はもっぱら聖書に材をとった作品や自画像を制作する。

当初レンブラントは明暗を強調したユトレヒト派に近い作品を描いていたが、やがてその明暗法はカラヴァッジョからもユトレヒト派からも離れた独自のものとなっていく。一六三〇年に描かれた《エルサレムの滅亡を嘆くエレミヤ》（6-27）では、光源は明らかではなく、洞窟のような場所で頬杖をつく老人の周囲が不可思議な光で照らされている。左奥には破壊されつ

244

つあるエルサレムが描かれているが、判然としない。

この直後、画家として自信をつけたレンブラントはアムステルダムに移住する。そこで彼は、集団肖像画に動的な物語性を導入した《テュルプ博士の解剖学講義》などを描いて肖像画家としての名声を獲得し、裕福な家の女性サスキアと結婚して豪邸を構えた。同時に彼は当時オランダでも最高の画家と思われていたルーベンスのモニュメンタルな力強さに影響を受け、《目を潰されるサムソン》のようなバロック的な歴史画も描いた。

一六四二年に完成した代表作《夜警》（6-28）は、市民の自警組織である火縄銃手組合の人々の集団肖像画である。一七世紀のオランダで流行した集団肖像画は、現在の記念写真のように横並びで整列する構成が一般的であった。しかしレンブラントは、単なる集団肖像画にドラマチックな要素を加えるために、明暗のコントラストを強調し、人物たちに思い思いのポーズと動きを与えて歴史画のような構成にした。中央の隊長フランス・バニング・コックと副隊長ウィレム・ファン・ライテンビュルフはスポットライトを浴びたように明るくなっている。これから出動する瞬間であるかのように描かれている。光の当たった部分と陰になっている部分が複雑に交錯し、横への広がりだけでなく、深い奥行きも感じさせる。

隊長の手はこちらに突き出され、手前に向かって歩いて来るようである。銃の準備をする者や楽器の音を確認する者、旗を掲げる者など、全員がそれぞれの動きのうちに捉えられ、まさにこのダイナミックな大作は、レンブラントのバロック様式の頂点を示すものであった。この

6-27 レンブラント《エルサレムの滅亡を嘆くエレミヤ》 1630年　アムステルダム国立美術館

らに邸宅も競売に付された。

《夜警》以降、肖像画制作は減って宗教画が増え、同時に油彩とエッチングの技法も実験的となっていく。それらにおいては、バロック的な雄弁な身振りは減少し、動きが少ない古典的な構成が多くなる。同時に、筆触は粗く、絵具は厚塗りとなって、複雑で重厚なマチエールを示すようになった。黄金のきらめきは消え失せ、光は鋭い明暗対比を生み出すよりも影と融合し、豊かな色彩効果やマチエールのうちに微妙な調和を奏でるようになる。

頃から彼は注文による肖像画ではなく、自ら選んだ主題の宗教画や独自の風景画を数多く制作するようになる。《夜警》が完成した一六四二年、妻サスキアが結核で死去し、順風満帆であったレンブラントの人生に陰りが生じる。一六四九年には関係をもった家政婦ヘールチェから婚約不履行で告訴され、これが解決するも借金がかさみ、一六五六年には破産を避けるため市に財産譲渡を申請、彼の作品や蒐集品、さ

246

6-28　レンブラント《夜警》　1642年　アムステルダム国立美術館

レンブラントは早くから銅版画を数多く制作し、そこでも実験的な技法の開発を行った。彼は銅版画をルーベンスのように自作の複製手段と見なすのではなく、あたかも色彩で描いたようにのびやかで厚みのある様式に高めるのに成功した。線刻の集積によるエッチングやエングレーヴィングによって光の効果を追求し、銅版画には珍しい劇的で大胆な明暗を導入した。代表作《病人たちを癒すキリスト（百フルデン版画）》（6-29）は、マタイ伝一九章のいくつかの場面、病者を癒すキリスト、パリサイ人との論争、子どもへの祝福などをひとつの画面に描いたものとされる。画面右はキリストの元にやってくる病人や貧者が、くっきりとした明暗の対比のうちに表現されているが、画面左にいる金持ちやパリサイ人たちには陰影が施されず、未完成のように輪郭線のみによって描写されている。この部分には強い光が当たって白っぽくなっているととることもできるが、ここにいる人々の存在感の薄さを印象づける。キリストは

6-29　レンブラント《病人たちを癒すキリスト（百フルデン版画）》　1649年頃

両者の中間におり、光と影を司っているようである。

レンブラントは若い頃から継続的に自画像を描いた稀有な画家であり、現存する自画像は八〇点にのぼる。それらを、画家についてわかっている伝記的事実と照合すると、興味深い一致を見せる。新進画家として出発したライデン時代は光と影の効果を実験するかのような半分陰に隠れた自画像を描き、アムステルダムで肖像画家として名声を得た一六三〇年代には、ルネサンスの巨匠に倣った堂々たる姿で自らを表現した。模索の時期である四〇年代には自画像はほとんどないが、窮乏と不幸が次々に襲いかかった晩年の五〇年代と六〇年代にいたって静かに自己を見つめるような自画像を数多く制作した（6−30）。晩年の自画像群は、飾り気のない孤独な姿を写しており、何らの気負いも衒いもなく、自己卑下も韜晦も脱却したように自らの老いを淡々と描写し、疲れたような表情を見せている。

最晩年の《放蕩息子の帰還》（6−31）は、こうした内面の光がもっとも見事な効果を発揮し

248

ている。放蕩息子とは、新約聖書ルカ伝一五章でキリストによって語られたたとえ話のひとつ。農園を経営するある裕福な家に二人の息子がいた。あるとき次男が父に財産の分け前を要求し、その大金を手にして都会に出て行った。しかし、放蕩して瞬く間に使い果たしてしまい、最下層の生活に落ちぶれて帰ってきた。父はこの息子を温かく迎え入れ、宴会を開く。父の元で真面目に働いていた兄がこの措置に不満を漏らすと、父は、「息子は死んだのに生き返ったのだ」と言って論した。このたとえ話は、父が神で次男が人間のたとえであり、罪を犯した人間をも迎え入れる神の愛を表すものであった。

分厚く塗られた暖かい色彩が、父親の慈愛を表すように温かい雰囲気を作り上げている。跪く息子とその肩にやさしく手を置く老人に光が当たっているが、それは厚塗りの絵具の内側、画面の内奥からにじみ出ているようである。闇を切り裂いて差しこむ光は罪を白日の下にさらし、裁くような意味をもたらすが、この暖かくやわらかい光は、すべての罪を許し、受け入れる慈悲深い神の光のようである。

カラヴァッジェスキやユトレヒト派の劇的な明暗は、強い光が情景を照らし出し、物語のクライマックスを暴露するものであった。あるいは、個人の内面に一瞬差し込む回心や悔悛の光であった。こうした劇的な明暗法を習得し、生涯にわたって光と影の効果を追求したレンブラントは、《夜警》のように時間性を伴うドラマを示したが、晩年になるにつれて光を粗い筆触と分厚い絵具のマチエールに一体化させて独自の輝きと深みを表現した。これらの画面を包む

5 フェルメールの瞬間性

微光は、移ろいゆく瞬間や特定の時間ではなく、永遠に続くものであり、内在化されているよである。それによって、普遍的な祈りや生の真実を浮かび上がらせているのだ。

6-30 レンブラント《自画像》 1660年 パリ、ルーヴル美術館

6-31 レンブラント《放蕩息子の帰還》 1668年頃 サンクトペテルブルク、エルミタージュ美術館

レンブラントはアムステルダムに大きな工房を構え、多くの弟子を育成した。これらレンブラント派の画家たちは、晩年の師が到達した精神的な深みを理解することはほとんどなく、その画風を模倣し続けたり、時代の嗜好に合わせて捨て去ったりしたが、中には優れた才能を開花させる者もいた。とくにデルフトで活躍したカレル・ファブリティウスは、レンブラント風の厚塗りを明るい光の表現に適用して優れた作品を描いた。彼は一六五四年にデルフトで起こった火薬庫の爆発事故によって夭折し、その作品の多くも焼失したが、デルフトにいた若きフェルメールに決定的な影響を与えた。

デルフトは、オランダ独立の指揮をとったオラニエ公ウィレムが居住した重要な商業都市で、織物業や醸造業がさかんであり、またオランダ東インド会社の拠点のひとつとして巨万の富を集め、芸術活動も活発であった。

一六三二年にデルフトで生まれたヨハネス・フェルメールの生涯についてはほとんどわかっていない。その師についても諸説あるが、一六五三年に画家として登録され、以後ずっとこの町で活動し、数少ない作品を遺して四三歳で没した。

記録と作品からその様式変遷をたどることは不可能に近いが、初期には《マルタとマリアの家のキリスト》のような宗教画を描いた。やがて《牛乳を注ぐ女》（6–32）のように女性が一人で現れる風俗画を描き、《デルフト眺望》（6–33）などの風景画も描くものの、《恋文》のように引いた視点で遠近法を強調する室内画を描き、晩年は《絵画芸術》（6–34）のような

寓意画も描いた。遺された四〇点にも満たない作品の大半は肖像画や宗教画ではなく、室内風俗画ばかりである。

彼は生前はそれなりに評価されていたが、没後まもなく忘れ去られ、一九世紀にフランス人テオフィール・トレが再評価してから見直しが進み、今ではオランダ絵画のみならず西洋美術史最高の巨匠の一人と目されるにいたった。忘却期間が長かったために作品が散逸した面もあるが、この画家は遅筆であり、それほど多くの作品を制作しなかったようである。

フェルメールが物語画から風俗画への道を模索している頃に描いたと思われる《牛乳を注ぐ女》は、日常の一こまが歴史画のようなモニュメンタリティーを与えうることを証明している。きわめて単純な構図でありながら、忘れがたい印象を残す。宗教的な意味や教訓はなく、日常の一こまを切り取っただけだが、オランダの質朴な市民の暮らしが称えられているようだ。

一人の女性が一心に牛乳を壺から鍋に注ぎ、硬くなったパンをミルクで煮ようとしている。牛乳を注ぐ女性は、空間に確固として位置づけられ、堂々とした存在感を示す。左の窓から差し込む日中の光は女性の背後の無地の壁に、灰色から白へのグラデーションを生み、白い部分は女性の輪郭を浮かび上がらせている。強い光に輝くこの白壁には漆喰の落剝や釘や釘穴までが克明に描写されている。この壁には当初、地図のようなものが描かれていたが塗りつぶされたことがわかっている。それによって画家は、この白い壁の光の反射を画面の重要な構成要素としたのである。

252

窓の下に置かれたテーブルの上には、籠に入ったパンや食器が並んでいるが、それらは明るい光に照らされてきらめいている。画面に近寄ると、パンや籠、陶器の器や女の衣には白い光の斑点がびっしりとちりばめられているのがわかる。

こうした光の粒（ポワンティエ）はフェルメール作品に特有のもので、彼がカメラ・オブスクラという針穴写真機の一種を用いたのではないかという根拠となっている。写真機の前身となったこの装置を用いて外界を投影板に映すと、こうした光の粒が見えるという。また、フェルメールの後期作品に顕著な、ハレーション、つまりピントがぼけたような曖昧な輪郭もこの器具による映像に見られるという。顕微鏡を発明した科学者レーウェンフックはフェルメールと同年生まれで、フェルメールの没後にその管財人を務めた人物であった。フェルメールはおそらくレーウェンフックから光学の知識を得て、レンズによって世界を捉えるカメラ・オブスクラに熱中したのだろう。いずれにせよ、フェルメールの光に対する繊細な感受性は、デルフトがレンズ製作の中心地であったことや、写真機の原型であるカメラ・オブスクラが発明されたことなど当時の光学的な環境と無縁ではない。

フェルメールの作品はほとんどが室内を描いた風俗画だが、風景画も二点だけ残っている。いずれもフェルメールが生涯をすごしたデルフトの町並みを描いたものである。《牛乳を注ぐ女》とほぼ同じ頃、一六六〇年頃の制作と思われる《デルフト眺望》は、運河に囲まれたこの町の南端、スヒー川の対岸から眺めた風景で、水門や教会の塔が見える。光の効果は一連の室

6-32　フェルメール《牛乳を注ぐ女》　1660年頃
アムステルダム国立美術館

内画に劣らず顕著であり、見ていると絵の世界に入り込むような不思議な感覚を覚える。一九世紀にフェルメールが再発見されるきっかけとなった傑作で、フランスの小説家プルーストの『失われた時を求めて』でも印象的に記述されている。黄色い壁の部分には非常な厚塗りが見られ、顔料に砂が混ぜられている個所もある。

建物や船にはポワンティエが多用され、日中のきらめきが見事に表現されている。室内描写において光の輝きを正確に捉えようとしたフェルメールは、屋外のさらに明るい光が建物や水面に及ぼす効果にも関心を抱き、専門的な風景画家以上に正確に表現したのである。オランダでは風景画家も得意分野によって細分化されており、ファン・デル・ネールのようにもっぱら夜景を描く画家もあったが、フェルメールの風景画ほど光についての感受性を示す風景画はない。イタリアではこの少し前にフランス人の画家クロード・ロランが朝日や日中の外光を見事に捉えた風景画を描き、西洋の風景画に多大な影響を与えることになったが、

6-33　フェルメール《デルフト眺望》　1659-60年頃　ハーグ、マウリッツハイス美術館

6-34　フェルメール《絵画芸術》　1666-68年頃　ウィーン、美術史美術館

フェルメールとの関連はない。

フェルメールの晩年はレンブラントと同じく貧困に苛まれて借金を抱えて没したが、未亡人は自己破産を申請し、役所への上申書で、戦争のために夫の絵も、画商として扱っていた絵も

売れなかったと訴えている。この戦争とは、一六七二年のフランスの侵攻のことであり、三次に及ぶ英蘭戦争もあってオランダ経済は不況に陥った。同時に美術作品の需要も低下し、オランダ美術はかつての輝きを失っていく。フェルメールの芸術はオランダ美術の黄金時代の最後のきらめきでもあった。

カラヴァッジョ以来、バロックの画家たちの画中の光は影とぶつかり合うことで緊張感を高めて画中にドラマを作ってきたが、フェルメールの光は影とのコントラストを作らず、それ自体の生命を獲得して画面を覆い尽くした。光と影はすでに対立するものではなく、両者は止揚され、光に満ちた奇蹟的な画面が現出しているのだ。レンブラントの光の永遠性とは逆に、フェルメールは一瞬の光を永遠化したといえよう。

《絵画芸術》（2-23）も、第2章で見たように、ベラスケスの画面にはまだ支配的であった影を抑えて光の充満するオランダの室内を永遠化したのである。両作品は、ともに瞬間を永遠化したバロック美術の記念碑であるといえよう。

バロック美術は無限の永遠性を求める一方、移ろいゆく一瞬を捉えることに成功した。ひとつの画面や空間の中に、永遠の時間を封じ込めたのである。

第 7 章　増殖　辺境のバロック

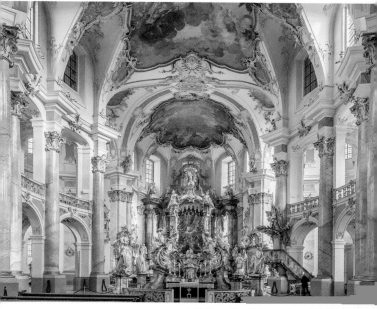

ノイマン　フィアツェーンハイリゲン聖堂
1743-72年

1 スペインから中南米へ

今まで、死、幻視、権力といった表現内容によってバロック美術を検討してきたが、美術というものは、ある目的のために表現されるものだけでなく、表現自体が目的化することがある。美術様式は時代とともに変化するが、それは作り手や受け手の意志ではなく、大きな歴史的視野から見ると美術自体がそれ自体の意志のように変貌していくと見ることもできる。二〇世紀初頭のオーストリアの美術史家アロイス・リーグルはそれをクンストヴォレン（芸術意志）と呼び、長い目で見ると芸術は個々の人間の創意を超えて、それ自身の意志があるかのように発展し変化していくのだとした。「はじめに」で述べたように、ドールスは『バロック論』で、バロックは人間の原初的な創造意欲の発露であり飛翔であるとしたが、美術表現が爛熟するにつれ、装飾過多なバロック的なものに傾倒していくのは自然であるように思われる。

バロック美術はローマで始まり、そこで盛期を迎えてヨーロッパ各地に伝播したが、時代を

経るにつれ、また文化の中心地から辺境に伝播するにつれて、装飾が増えて派手になっていくという傾向があるように見える。ローマやパリでは一七世紀後半から古典主義が優勢になり、バロック様式は建築よりも室内装飾や家具調度品などの分野で瀟洒なロココとなった。ロココはバロックの壮大さを小ぶりにして繊細にした様式だが、バロックの一変形といってよい。一八世紀になると、中心地から離れた辺境においては、大規模なバロック様式がさらに誇張されて展開した。その最たる例がスペインとその植民地の中南米、イタリア南部の都市、そしてドイツ語圏に見られる。絵画や彫刻よりも建築や装飾の面にそれが顕著であった。日本でも、もし鎖国がなかったら、目もあやなバロック様式が風靡したであろう。

スペインでは絵画とともに、彫刻や絵画が一体となったレタブロと呼ばれる祭壇衝立や、極彩色に彩られた木彫が聖堂内で重要な役割を果たし、スペインのバロックの典型となった。その様式は、一七世紀末以降、ホセ、ホアキン、アルベルト三兄弟のチュリゲラ一族の活動によって決定づけられた。とくに、「スペインのミケランジェロ」と呼ばれたホセ・ベニート・デ・チュリゲラ（一六六五―一七二五）は、上昇するようなねじれ柱（ソロモン柱）と逆三角形の細い柱（エスティピテ）を駆使した豪華絢爛な金色の祭壇衝立を生み出した。一六八六年にセゴビア大聖堂エル・サグラリオ礼拝堂の祭壇衝立を制作し、一六九三年からは高さ三〇メートルに及ぶサラマンカのサン・エステバン聖堂の主祭壇の裏にある祭壇衝立（7―1）を制作した。そこでは六本のソロモン柱を中心に過剰なまでの装飾がちりばめられ、祭壇に組み込まれた。

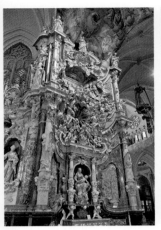

7-2 トメ《トラスパレンテ》
1722-32年 トレド大聖堂

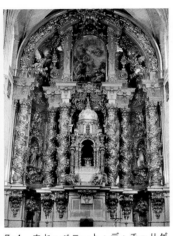

7-1 ホセ・ベニート・デ・チュリゲラ サラマンカ、サン・エステバン聖堂の祭壇衝立 1700年頃

たクラウディオ・コエーリョの《聖ステパノの殉教》を覆い尽くさんばかりである。

弟ホアキンは一七一三年にアビラ大聖堂サン・セグンド礼拝堂の華麗な祭壇を設計し、アルベルトは一七二九年からサラマンカの広場、プラサ・マヨールを建造した。

こうした装飾過多な様式（チュリゲレスコ）は広く流行することになり、ペドロ・デ・リベーラはそれを推進して、祭壇衝立のような入口のあるマドリードの救済宿泊所（現マドリード市立博物館）のファサードを建設し、ナルシソ・トメはトレド大聖堂の祭壇《トラスパレンテ》(7-2)で、絵画のほか、漆喰、青銅、大理石による彫刻と建築が光によって統一されてまばゆいばかりの幻視的な天上世界を現出させる華麗なバロック的建造物の傑作を創造した。ま

7-3　フィゲロア　セビーリャ、サン・テルモ宮殿ファサード　1724-34年

たレオナルド・デ・フィゲロアは、セビーリャのバロック建築を代表し、ソロモン柱を用いた力強いファサードをもつサン・ルイス聖堂のほか、サン・テルモ宮殿のファサード（7-3）において、多くの彫像と複雑な装飾によるユニークな三層構造を実現した。

もっとも、スペインのバロック建築は、イタリアのボロミーニやグアリーニのように構造的に複雑なものはほとんど見られず、構造はゴシックやルネサンスのものでありながら装飾を過剰にして構造を凌駕しようとするものが多い。チュリゲレスコも、建築内部の祭壇衝立やファサードの入口部分に用いられるものであり、建築全体に及ぶものではない。スペインは、中世のムデハル様式、後期ゴシック様式のイサベール様式、初期ルネサンス期のプラテレスコ様式と、一貫して過剰な装飾を好んだが、バロック建築もそうした傾向の表れであったと見ることができよう。

また、隣国ポルトガルでは、一六世紀に大航海時代の富を反映して過剰な装飾を施した建築が流行し、マヌエル様式と呼ばれた。それらは一見バロック的だが、後期ゴシック様式やスペインのプラテレスコ様式の延

長線上にあると見ることができよう。

スペインのバロック彫刻は彩色彫刻を特徴とする。イタリアでは、彫刻は大理石やブロンズのモノクロームが主であったのに対し、スペイン的な理想化を排してよりリアルな人間像が追求された。スペインでは木彫に彩色が施され、イタリア的な理想化を排してよりリアルな人間像が追求された。画家がこうした木彫彫刻を手がけることも多く、エル・グレコも彩色木彫像を作ったことが知られている。それらは、絵画上のスルバランやムリーリョに匹敵するようなリアリズムと真摯な宗教感情を示しており、西洋彫刻史でも際立っている。スペイン絵画の黄金時代は、こうした彩色木彫の絶頂期と重なっており、スペインのバロック美術を語る上で欠かすことができない重要性をもっている。カトリック改革の推進する信仰の大衆化に適合し、民衆の感情に訴えるような迫真性や感傷性に満ちていた。聖堂に安置された彫刻の多くは、キリストの受難をしのび、復活を祝う聖週間（セマナ・サンタ）など、様々な祝祭や行事の宗教行列の山車（パソ）に運び出されて民衆の素朴な信仰心を煽ってきたのである。

スペイン彫刻には、北部のバリャドリードと南部のセビーリャの二大中心地があった。カスティーリャ王国の旧王府バリャドリードでは、一六世紀にイタリアで学んだフランス人彫刻家ファン・デ・フーニや画家としても活躍したアロンソ・ベルゲーテが自然主義的で劇的な彫刻を制作し、バロック彫刻の先駆となった。一七世紀に巨匠グレゴリオ・フェルナンデス（一五七六―一六三六）が出て、迫真的でありながら静謐さを感じさせる《ピエタ》や《死せるキリ

スト》（7‐4）などの名作を数多く制作する。傷跡や血痕の生々しい《死せるキリスト》は、バリャドリードやセゴビアなどにいくつも存在し、需要があったことをうかがわせる。彼を中心とするバリャドリード派の彫刻は、同市の国立彫刻美術館に数多く収集展示されており、壮観である。

一方、国際的貿易港セビーリャでは、巨匠マルティネス・モンタニェース（一五六八―一六四九）が磔刑像や聖人像の傑作を遺して大きな影響を与えた。セビーリャ大聖堂には、第1章で見た彼の《無原罪の御宿り（ラ・シェゲシタ）》（1‐10）のほか、名高い《クレメンシアのキリスト》（7‐5）がある。離れて見るとキリストは瞑目しているようだが、実際は薄目を開け、近づいて像を見上げるとキリストと目が合うようになっている。この像は今なおセビーリャ市民の篤い信仰を集めている。暗闇にキリストの十字架が浮かぶスルバランの磔刑図（7‐6）は、このような迫真的な彫刻の効果をねらって生み出されたものであろう。

モンタニェースの彫刻は中南米にも運ばれて模倣され、その弟子たちも新大陸で活躍した。モンタニェースに学んだアロンソ・カーノは、マドリードやグラナダで、彫刻家としてだけでなく画家や建築家としても活躍。彼の設計によるグラナダ大聖堂の凱旋門風の堂々たるファサード（一六六七年）はルネサンス建築の傑作となっている。マドリードではベラスケスや王宮のコレクションの影響を受けた洗練された宗教画を描き、グラナダ大聖堂のルネサンス様式を応用した画期的なファサードを設計した。カーノの弟子ペドロ・デ・メーナは、聖人像などに

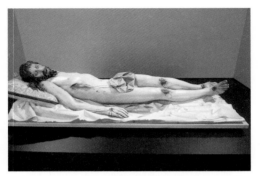

7-4　フェルナンデス《死せるキリスト》　1625-30年
バリャドリード、国立彫刻美術館

7-6　スルバラン《磔刑のキリス
ト》　1627年　シカゴ美術館

7-5　モンタニェース《クレメンシア
のキリスト》　1603-06年　セビーリ
ャ大聖堂

7-7 《マカレナの聖母》　17世紀　セビ
ーリャ、マカレナ聖堂

深い精神性を実現した。

作者不明ながらセビーリャのマカレナ聖堂にある聖母像（7-7）は、「悲しみの聖母」であ
りながら、豪華な衣装に身を包み、宝飾品で飾られている。セビーリャ市民の篤い信仰を集め
てきており、聖週間には山車に乗って町を巡行する。こうした素朴な民衆の信仰心こそが、バ
ロック美術の最大の原動力となっていたのである。

スペインのバロック様式は、スペインの植民地として多くの教会が建立されたラテン・アメ
リカにおいても、その土地の伝統的・民族的様式と融合しながら多くの個性的なバロック建築
を生み出した。中南米には、かつてマヤ、アステカ、インカといった文明が栄えていたが、一六世紀にスペイン人によって侵略されて建造物や都市の多くは破壊され、一七—一八世紀にはキリスト教の浸透とともに、メキシコとペルーを中心に豊かなバロック美術が開花する。広場を中心とする都市が建設され、メキシコ市の中心ソカロ広場や、ペルーのクスコのアルマス広場には、バロック様式による

7-8 メキシコ大聖堂 1573-1813年

壮麗な大聖堂が建設された。

メキシコ大聖堂（7－8）の内部には、一八世紀初頭、スペインから来たバルバスによってチュリゲレスコの祭壇衝立が作られた。中南米の教会の多くには、空間恐怖のように、内外の壁面を極彩色のストゥッコや彩釉タイルで埋め尽くす「ウルトラ・バロック」と呼ばれる様式が見られる。クスコのイエズス会聖堂のように、ファサードにも過剰な装飾が見られ、人目を引くものが多い。メキシコの鉱山都市タスコのサンタ・プリスカ聖堂（7－9）は、銀の採掘で財を成したホセ・ボルダが寄進したもので、二つの塔がそびえ、内部は壮麗なチュリゲレスコの祭壇で飾られている。ボリビアのポトシにあるサン・ロレンソ・デ・カランガス聖堂（7－10）では、スペイン美術の背景にあったイスラムの装飾様式と先住民のインディオの造形性とが、バロックによって統合されている。メキシコ市の北に位置するメヒコ州テポツォトランのサン・フランシスコ・ハビエル聖堂の内部には黄金の主祭壇（7－11）があり、その横の礼拝堂は赤と金を基調とした装飾に覆われて、その合間にトウモロコシを頭に抱えた黒人の姿も

見える。

　絵画は、一六世紀末に渡来したマニエリスムの画家の様式に始まる。一六〇〇年にペルーに来たナポリ生まれのアンジェリーノ・メドーロ（アンヘルノ・メドロ）は、リマのサン・フランシスコ聖堂のためにルーベンスの《十字架昇架》の模写を描いてバロック様式を伝え、後進を育てた。一六四〇年にスペインから渡来したアルテアガはスルバランの様式を伝え、やがてムリーリョの画風も伝えられ、バルタサール・エチャベ・リオハなどがムリーリョ風の甘美な作品を描いた（7－12）。多くのスペイン人画家が渡来して西洋美術の様式を伝えるとともに、セビーリャからの定期貿易船によって夥しいスペイン絵画が舶載されて流通した。圧倒的なスペインの影響の傍ら、「グアダルーペの聖母」（7－13）など、西洋とは異なる独自の宗教図像も生み出された。

　メキシコの一七世紀末には、メキシコ大聖堂やプエブラ大聖堂に大壁画を描いたビリャルパンドやファン・コレアのような巨匠が輩出する。一六八四年から九一年にかけて行われたメキシコ大聖堂の装飾では、ファン・コレアが《聖母被昇天》（7－14）、ビリャルパンドが《黙示録の女》（7－15）の大画面を描いた。メキシコにおける聖母の出現は、パトモス島におけるヨハネの幻視にたとえられ、「黙示録の女」のイメージがメキシコのアイデンティティのひとつになったという。一八世紀にもミゲル・カブレラとホセ・デ・イバラが多くの教会や修道院を装飾し、二人は一七五三年には絵画アカデミーを設立した。また、コレアらによって描かれた

7-10 ポトシ、サン・ロレンソ・デ・カランガス聖堂 1548-1744年

7-9 タスコ、サンタ・プリスカ聖堂 1751-59年

7-11 テポツォトラン、サン・フランシスコ・ハビエル聖堂内部 18世紀半ば

7-13　《グアダルーペの聖母》　1531年　グアダルーペ大聖堂

7-12　エチャベ・リオハ《聖体による教会の勝利》　1675年　プエブラ大聖堂

「ビオンボ」は、南蛮貿易でさかんに輸出された日本の屏風が影響したメキシコ特有の絵画形式となり、風景や都市風俗が描かれた。

ポルトガル人によって植民地化されたブラジルでは、ポルトガルの様式と奴隷として渡来したアフリカ人の造形性が融合したバロック美術が見られた。一八世紀後半には、黒人の血を引く建築家にして「ブラジルのミケランジェロ」と呼ばれる天才彫刻家アレイジャディーニョ（一七三八—一八一四）が活躍した。ミナスジェライス州コンゴーニャスにあるボン・ジェズス・デ・マトジーニョス聖堂を飾る石造りの預言者群像（7-16）は、バロック的かつ表現主義的で力強く、忘れがたい。

7-14　コレア《聖母被昇天》　1685年　メキシコ大聖堂

7-15　ビリャルパンド《黙示録の女》　1685-86年　メキシコ大聖堂

アレイジャディーニョと同時代のブラジル最大の画家は同じミナスジェライス州で活躍したマヌエル・デ・コスタ・アタイデである。オウロプレトにあるサン・フランシスコ・デ・アシス聖堂は内部を彼が装飾した。すでに一九世紀になっていたが、一七世紀にイタリアで完成したバロック天井画の様式を大胆に採用し、ロココ風の装飾とともに明るい色彩で天井に《聖母被昇天》（7-17）を描いたが、その聖母はブラジルのムラートの容貌をしている。

7-16 アレイジャディーニョ《預言者群像》
1800-05年 コンゴーニャス、ボン・ジェズス・
デ・マトジーニョス聖堂

7-17 コスタ・アタイデ《聖母被昇天》
1801-12年 オウロプレト、サン・フラ
ンシスコ・デ・アシス聖堂

2 南イタリアのバロック——ナポリ・レッチェ・シチリア

一七世紀にバロックの中心地となったイタリア南部の大都市ナポリでは、一八世紀になってもこれを継承したフラ

ノによって大規模なバロック壁画の伝統が根付き、ルカ・ジョルダー

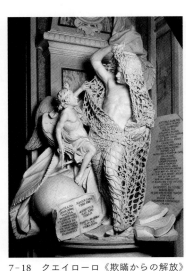

7-18　クエイローロ《欺瞞からの解放》1752-59年　ナポリ、サンセヴェーロ礼拝堂

チェスコ・ソリメーナやセバスティアーノ・コンカらが広大な壁画や天井画を華麗に装飾した。

ナポリは彫刻においても顕著なバロック様式を示した。光を考慮し、動きを感じさせるベルニーニの絵画的なバロック彫刻は、その後継者たちによって推進され、ナポリにおいて技術の頂点を示した。こうしたナポリの後期バロック彫刻の一大展示場がサンセヴェーロ礼拝堂である。現在は教会ではなく、美術館として公開されている。この礼拝堂は一五九〇年にサングロ家の墓廟として建設され、一七四九年から六六年にかけてライモンド・デ・サングロによって再建された。

祭壇の右にあるフランチェスコ・クエイローロの《欺瞞からの解放》(7-18)は、欺瞞を表す網に搦め取られた人間性を天使が解放する群像だが、太い縄でできた網までも大理石で彫り出されている点に超絶的な技巧を示している。祭壇の左にはアントニオ・コッラディーニの《ベールを被った謙譲》(一七五二年)があるが、これは薄いベールに裸体が透けて見えるよう

7-19　サンマルティーノ《ベールを掛けられたキリスト》　1753年　ナポリ、サンセヴェーロ礼拝堂

な状態を彫ったやはり名人芸的な作品である。祭壇の前にはコッラディーニの弟子であったジュゼッペ・サンマルティーノによる《ベールを掛けられたキリスト》（7-19）がある。これは師の影響を受けつつさらにそれを凌駕する見事な技術を誇っている。主祭壇には窮屈なほど人物が詰め込まれたフランチェスコ・チェレブラーノの《ピエタ》の浮彫がある。サンマルティーノやチェレブラーノはナポリに多くの作品を残し、後期バロックの様式を一八世紀末まで維持した。

祭壇まわりの彫刻群は、死せるキリストへの祈りを喚起するよりも、掛けられたベールが大理石であるにもかかわらず、いかにもやわらかそうに見えることに驚嘆する。寓意や宗教の主題が、驚くべき名人芸と技巧主義を示すための単なる口実になっているかのようであり、精神性や宗教性が希薄となっている。いかに困難な超絶技巧に挑んだかということ自体が目的化しており、いわばバロック様式が過剰に増殖しているのだ。サンセヴェーロ礼拝堂は、宗教空間ではなく、超絶技巧を誇示する展示場となったといえよう。これはベルニーニに始まるバロック彫刻の自然主義の

7-20 ヴァンヴィテッリ　ナポリ、ダンテ広場　1757-65年

行き着いた究極の姿であり、カトリック信仰の再燃が生み出したバロック美術の終焉をも物語っているといえよう。

ナポリでは一八世紀前半、ブルボン家のカルロス三世のもとで大規模な建築造営が行われた。カポディモンテ宮殿をはじめ、カゼルタの王宮、サン・カルロ劇場などが建造されたが、このときナポリの建築は際立った発展を示した。とくにフェルディナンド・サンフェリーチェは創造性にあふれ、多色のファサードをもつヌンツィアテッレ聖堂のほか、奇想に満ちた階段室をもつ邸館を数多く残した。

一七五〇年にサンフェリーチェが没すると、翌年王はローマからフェルディナンド・フーガとルイジ・ヴァンヴィテッリを召還した。彼らが一八世紀後半のやや古典主義的な傾向を代表することとなった。ヴァンヴィテッリによるダンテ広場（7-20）は、半円形の赤い壁面（フォロ・カロリーノ）で覆われ、手すりのついた上部には王の美徳を表す二六の擬人像を設置する予定だったが実現しなかった。中央のダンテの像は一八七二年のものである。この広場像が並ぶ。うち三体はサンマルティーノによるものである。当初はカルロス三世の騎馬像を設

274

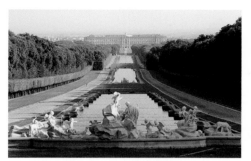

7-21　ヴァンヴィテッリ　カゼルタ宮殿　1752-80年

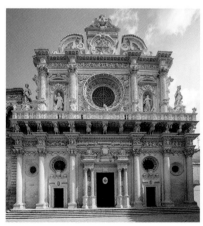

7-22　ジンバロ、ペンナ　レッチェ、サンタ・クローチェ聖堂　1646年

は第3章で見たようにかつてペスト流行時に死体が集積したメルカテッリ広場であったが（3－27）、このように整備され、都市を劇場化したのである。また、ヴァンヴィテッリはカゼルタにヴェルサイユ宮殿に想を得た壮大な宮殿と庭園（7－21）を造営し、ナポリ・バロックの栄光を締めくくった。

また、古代ローマに起源をもつプーリア州のレッチェは、一七世紀から一八世紀にかけてバロック建築が次々に建てら

275

7-23　ジンバロ　レッチェ、ドゥオモ　1659-70年

れ「バロックのフィレンツェ」と呼ばれるようになった。小さな町の狭い街路のあちこちにバロックの華麗な建築が姿を現す。

中でも一六四六年にジュゼッペ・ジンバロとチェーザレ・ペンナが完成させたサンタ・クローチェ聖堂（7-22）はレッチェのバロックを代表するモニュメントである。薔薇窓のある二層構造のファサードは全体にわたってグリフォンや天使像でびっしりと装飾されている。こうした過剰な装飾はローマのバロック建築には見られないものであり、スペインや南米の建築に通じる。下部の三つの扉口と内部にあるパオラの聖フランチェスコの祭壇の浮彫はフランチェスコ・アントニオ・ジンバロの手による。

レッチェのドゥオモ（7-23）もジュゼッペ・ジンバロの作であり、やはり豊かな装飾に彩られている。左手には五層の鐘楼があり、右手にはジュゼッペ・ジンバロはジュゼッペ・チーノとともに政庁舎も建設し、一六九一年にロザリオ聖堂を建設しているが、いずれも豪華絢爛たる装

ュゼッペ・チーノによるセミナリオがある。ジュゼッペ・ジンバロはジュゼッペ・チーノとともに政庁舎も建設し、一六九一年にロザリオ聖堂を建設しているが、いずれも豪華絢爛たる装

276

7-24　ラルドゥッチ　レッチェ、サン・
マッテオ聖堂　1667-1700年

飾を施し、レッチェをバロック都市に塗り替えた。それらはスペインのバロック建築と同様、イタリアのボロミーニやグァリーニのように構造的に複雑なものではなく、構造はゴシックやルネサンスのものでありながら装飾のみを過剰にしたものであった。

それに対し、一六六七年から一七〇〇年に建てられたサン・マッテオ聖堂（7-24）はボロミーニの甥であるアキッレ・ラルドゥッチの手になり、サン・カルロ・アレ・クアトロ・フォンターネ聖堂（4-13）をはじめとするボロミーニの影響を濃厚に示している稀有な聖堂である。下層が曲面に張り出し、上層が凹むダイナミックなファサードをもち、内部も楕円形のプランとなっている。それに加え、レッチェの他のバロック建築と同様、ファサードのあちこちに草花などの装飾が施され、華麗な外観を作り出している。

ナポリと同じくスペイン支配下にあったシチリア島もまたバロックの島でもある。ギリシア文明以来、フェニキア、ローマ、ビザンツ、アラブ、ノルマン、ドイツ、スペイン、フランスと様々な権力のめまぐるしい交代があり、異文化が交錯することに

7-25　ラッソ　パレルモ、クアトロ・カンティ　1608 -20年

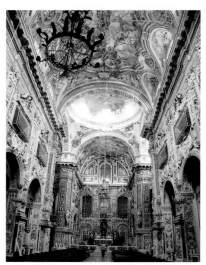

7-26　パレルモ、サンタ・カテリーナ聖堂内 部　18世紀

よって豊かな文化を育んできた。一五世紀から一八世紀に島を支配したスペインの下で絢爛たるバロック文化が隆盛した。

シチリア王国の首都であったパレルモでは、スペイン総督が一六世紀から一七世紀初頭にかけて大規模な都市改造を行った。城壁を強固にし、新港を建設する一方、カッサロ通りを延長

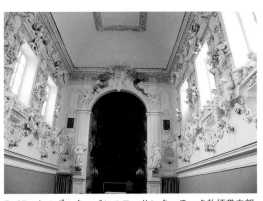

7-27　セルポッタ　パレルモ、サンタ・チータ礼拝堂内部
装飾　1686-89年

してトレド通りとし、要所要所に広場を作って、邸館、教会、泉などが立ち並ぶバロック都市に変貌させたのである。トレド通りとマクエダ通りの交差点はクアトロ・カンティ（7-25）と呼ばれ、一六〇八年から二〇年にかけてローマの建築家ジュリオ・ラッソによって円形の広場として整備された祝祭的な空間である。

建築ではイエズス会がローマのイエズス会様式をもたらし、一七世紀後半からより大胆なバロック様式がさかんとなった。イル・ジェズ聖堂やサンタ・カテリーナ聖堂（7-26）などの内部を覆っているのは、「マルミ・ミスキ」と呼ばれる、多色大理石の象嵌細工による装飾である。壁画だけでなく、大理石やストゥッコによる華麗な装飾こそが、パレルモのバロックの一大特色といってよい。これは内部空間のきらびやかさを追求するノルマン時代のモザイク装飾の伝統がこの地に息づいており、発展したものと見ることができよう。その意味でパレルモのバロックは、重層的な歴史の厚みと伝統の土壌の上に開花したものと捉えることができる。

一八世紀にはジャコモ・セルポッタ（一六五六―一七三二）がストゥッコ装飾においてローマ・バロックの勇壮さとは異なる繊細優美な後期バロック様式を展開し、建築や絵画・彫刻の付属的な装飾にすぎなかったストゥッコ装飾を独自の芸術に高めた。パレルモに生まれたセルポッタは、おそらくローマで修業し、ベルニーニをはじめとするローマのバロック彫刻をよく研究し、それをストゥッコ装飾に適用した。バロック的でありながら繊細優美な感覚はロココ的とも評される。一六八二年からパレルモで活躍し、サン・ロレンツォ礼拝堂に始まり、サントルソラ聖堂、サンタ・チータ礼拝堂、ロザリオ・ディ・サン・ドメニコ礼拝堂、サンタ・カテリーナ・アッロリヴェッラ聖堂と、内部空間を白一色のストゥッコで華麗に装飾する方法を確立した。

同時代のシチリアの美術家のうちでも際立った存在として長く大きな影響を及ぼし続け、その優美な作風は多くの弟子たちに継承された。サンタ・チータ礼拝堂、つまりサンタ・チータ聖堂に隣接するオラトリオ・デル・ロザリオ（7-27）は、セルポッタによるストゥッコ装飾の最高傑作として名高い。ロザリオの十五玄義（聖母の五つの悲しみ、五つの喜び、五つの栄光）を主題とした矩形の高浮彫の周囲に擬人像やプットーが配され、入口の壁にはロザリオ信仰流行の契機となったレパントの海戦が浮彫で表されている。壁面を飾る擬人像の中には同時代のパレルモの女性や少年の姿も見られ、白一色でありながら、あるいはそれがゆえに華麗で優雅な空間を作り出している。

カターニャ、シラクーザ、ノート、ラグーザといったシチリア東部の町は、一六九三年一月

一一日に起こった大地震で数万の死者を出し、大損害をこうむった。その後都市が復興、ある
いは新たに都市が建設され、独創的な建築家ロザリオ・ガリアルディ（一六九八—一七六二）
やヴィンチェンツォ・シナトラらによる聖堂・宮殿が次々に建てられて壮麗なバロック都市と
してよみがえった。

ふたつの険しい渓谷の間に広がるラグーザははるか太古に起源をもつ古都だが、地震によっ
て壊滅的な損害をこうむった。シラクーザ出身の建築家ガリアルディが中心となって町を再建
し、イブラと呼ばれる旧市街に見事なバロック建築を建設した。一八世紀には西の平坦な地に、
碁盤目状の街路をもつ新市街（ラグーザ・スペリオーレ）が建設された。ラグーザ・イブラの中
心にはガリアルディによるサン・ジョルジョ聖堂が建ち、中央上部に鐘がある三層構造となっ
て上昇感が強調されている。

ガリアルディの手になる建築はほかにサン・ジュゼッペ聖堂（7—28）、パラッツォ・バッタ
ーリアがあるが、隣の町モディカにあるサン・ジョルジョ聖堂（7—29）はガリアルディの最
高傑作である。舞台装置のような大階段の上に位置し、三層構造の塔のようなモニュメンタル
なファサードをもっている。

ノートは、地震によって瓦解した都市を見限って、十数キロ南東の地に新たな計画都市を一
世紀かけて築いた。壮麗なバロック建築が街を彩っている。土地が南に向かう緩やかな斜面と
なっているため、町の中央を東西に走るヴィットリオ・エマヌエレ通りに面した建物の多くは

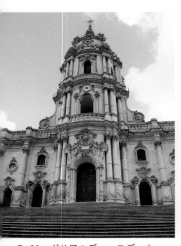

7-29　ガリアルディ　モディカ、
サン・ジョルジョ聖堂　1738年

7-28　ガリアルディ　ラグーザ、サ
ン・ジュゼッペ聖堂　1756-96年

前面に階段を備えている。一八三八年に建
てられたレアーレ門からヴィットリオ・エ
マヌエレ通りに入ると、まずサン・フラン
チェスコ・デッリンマコラータ聖堂（7―
30）が高い階段の上に見える。これは一七
〇四年から四五年にノートのバロックを代
表する建築家ヴィンチェンツォ・シナトラ
が設計したもの。その左にはサルヴァトー
レ修道院が隣接している。さらに進むと見
えてくるドゥオモ（サン・ニコロ聖堂）は、
一七七六年頃完成し、三段の踊り場をもつ
大階段の上に幅広いファサードを見せてい
る。正面には、やはりシナトラによる、円
柱列の回廊に三方を囲まれたパラッツォ・
ドゥチェンツィオが建っている。その東に
はロザリオ・ガリアルディによるサンタ・
キアラ聖堂があり、楕円形のプランをもつ。

282

7-30　シナトラ　ノート、サン・フランチェスコ・デッリンマコラータ聖堂　1704-45年

7-31　ノート、パラッツォ・ニコラーチ

西にあるサン・ドメニコ聖堂もガリアルディの傑作であり、五つのドームをもつ集中式のプランをもっている。ヴィットリオ・エマヌエレ通りからニコラーチ通りを上ったところにはヴィンチェンツォ・シナトラによるモンテヴェルジニ聖堂があり、その凹面のファサードは舞台の

ような効果を演出している。ニコラーチ通りに面したパラッツォ・ニコラーチのバルコニーの持ち送り（バルコニーの支持材）には、奇妙な動物や女神の彫刻装飾が施されていて興味深い（7-31）。

シチリア東部には、このように一七世紀末の地震による壊滅を機に、ガリアルディやシナトラのような傑出した地元の建築家の手によって華麗なシチリア・バロックが誕生したのである。第5章で見たトリノと同じく、ヨーロッパ全体から見ると辺境ともいえる地方にヨーロッパの主要都市よりやや遅れて一八世紀にバロックを開花させたのだが、その分、完全なバロック都市となったといえよう。

3 北のバロック──ドイツ・チェコ・ロシア

一七世紀のドイツは、宗教改革後の混乱と三十年戦争によって国土が荒廃し、ローマで活躍したアダム・エルスハイマーやヴェネツィアで活躍したヨハン・リスらを除いて目立った芸術を生み出すことはなかった。

カトリックに留まった南ドイツやオーストリアでは、一八世紀になって戦後の復興を謳うようにバロック様式の宮殿や教会が次々に建てられた。多くの領邦では司教が同時に君主となっ

7-32　ノイマン　フィアツェーンハイリゲン聖堂
1743-72年

ており、宗教芸術を積極的に振興した。教会建築においては、ボロミーニとグアリーニの様式が範とされ、ポッツォによって導入されたクアドラトゥーラの天井画が流行し、さらにフランスの古典主義やロココも加味されて、バロック最後の花を咲かせたのである。

第4章で見たティエポロが装飾した天井画のあるヴュルツブルクの司教館を設計したのは、ドイツの建築家バルタザール・ノイマンである。彼はそこで、ティエポロの天井画や黄金のス

トゥッコ装飾が共鳴する大階段室や皇帝の間など、軽快でありながら豪華絢爛なバロック空間を創出した（4-31）。ノイマンの代表作、バイエルンのフィアツェーンハイリゲン聖堂（25
7頁、扉絵、7-32）は、楕円と円で構成され、曲面による流れるような空間効果が示されている。明るい光に照らされた室内装飾と身廊中央に設置されたミヒャエル・キュヒェルによる「恩寵の祭壇」とがあいまって、巡礼者を恍惚とさせてやまない。

イタリアで学んだフィッシャー・フォン・エルラッハは、ドイツ語圏の最初のバロックの大

建築家である。ウィーンのカールスキルヒェ（7-33）は、古代のパンテオンに似た柱廊玄関とサン・ピエトロ大聖堂のような盛期ルネサンスのドームを組み合わせ、トラヤヌス帝記念円柱を思わせる双塔を配して、全体としてボロミーニのような荘重で華麗なバロック聖堂となっ

7-33　エルラッハ　ウィーン、カールスキルヒェ　1716-37年

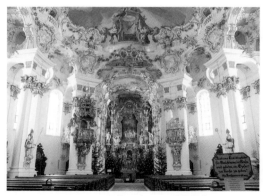

7-34　ツィンマーマン兄弟　ヴィース巡礼聖堂　1745-54年

286

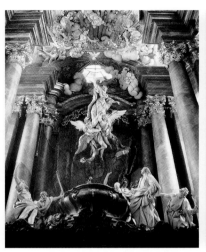

7-36　アザム兄弟、ロール、修道院聖堂内陣　1717-25年

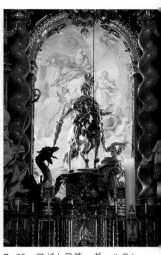

7-35　アザム兄弟、ヴェルテンブルク修道院聖堂内陣　1721年

ている。ローマで建築を学び、さらにエルラッハの影響を受けたヨハン・ルーカス・フォン・ヒルデブラントは、ウィーンを中心にキンスキー宮殿、ベルヴェデーレ宮殿、シュヴァルツェンベルク宮殿、ホーフブルク宮殿のような多くのバロック宮殿や邸宅を建設した。

ヨハン・バプティストとドミニクスのツィンマーマン兄弟によるバイエルンのヴィース巡礼聖堂（7-34）もドイツ・バロックの代表的な聖堂である。地味な外観とは対照的に、天井画とストゥッコ装飾に覆われ、楕円曲線を駆使した流動的で華麗な内部空間を現出している。バロック教会にしては色彩豊かで明るい。

ドイツ・バロック最大の巨匠がアザム兄弟である。兄のコスマス・ダミアン・

アザムが建築と絵画、弟のエギット・クヴィリン・アザムが彫刻を作り、二人が協力してひとつの聖堂を設計し、空間を演出した。二人はローマでバロックの手法を学び、南ドイツを中心に、多くの教会で大胆に展開したのである。

私はかつて、彼らの手がけたバロック教会を見るため、ドイツのバイエルン州を回ったことがある。いずれもガイドブックにも載っていない辺鄙な場所で、交通が恐ろしく不便であり、車を運転できない私は電車とバスを何度も乗り継ぎ、ときにはやむなくタクシーをチャーターし、慣れないドイツ語の会話とともに、非常に苦労したものである。豪雪をかきわけてさまよい歩き、やっとたどり着いたヴェルテンブルクの修道院の小さな聖堂に入ったときは、思わず息をのんだ。正面の祭壇に、コスマス・ダミアンによる絵画を背景に、馬に乗って竜を退治する聖ゲオルギウスの雄姿が、背後から差し込む光の中に輝いている（7─35）。その下には泣き叫ぶ王女がおり、背後の光の中には無原罪の聖母がいる。楕円形の天井にはまばゆい天国が広がっている。小さな教会内部全体が、聖人登場のドラマを盛り上げて見事に統一されているのだ。

ヴェルテンブルクからそれほど離れていないロールの修道院聖堂の内陣には、聖母被昇天の群像がすべて彫刻に表されている（7─36）。エギット・クヴィリンの制作した聖母が天の光に向かって昇天していくのを、使徒たちが大きな身振りで見上げている。絵画では表現できない現実的で劇的な効果が生まれている。ミュンヘンの彼らの自宅に隣接するザンクト・ヨハン・

ネポムク聖堂は、建築・彫刻・絵画が渾然一体となった彼らの共同作業の結晶であり、アザム教会の名で親しまれている。

こうした劇的な効果は、聖なる空間を作り出すベルニーニ的な総合芸術を理想的に実現したものであり、幻覚の視覚化というバロック美術の極致を示すものであった。そしてそこでは、奇蹟や幻視にいかに説得力を与えるかが重要であった。僻遠の地に建つこうした教会にたどり着いた信者や巡礼者は、一歩足を踏み入れて度肝を抜かれたであろう。祭礼での粗末な宗教劇のほかは、まともな演劇もましてや映画も見たことのない民衆は、教会内で実際に聖人が登場し、聖母が昇天しているのを見て恍惚としたにちがいない。その驚きは想像に難くないが、それが彼らの信仰に強固な形を与えたのである。

あらゆる情報とバーチャルなイメージがあふれかえる現代では、かえって信仰の空間には質素で静謐な雰囲気を求める。しかし、世界がもっと寡黙で不鮮明だったとき、聖堂には、声高なほどの雄弁さと幻惑的なほどの仕掛けが必要とされたのだ。それに応えたのがこうしたバロックの空間であった。刺激のない日常と同じように静穏で地味な空間では、人々の心は動かせなかったであろう。都市部よりも辺境のほうが装飾過多になり、表現が過剰になった、つまりバロック様式が増殖して過剰になったのは、そのためではなかろうか。

チェコのプラハは、一四世紀にカレル一世（カール四世）の下、神聖ローマ帝国の首都とな

7-37　ルラーゴ　プラハ、至聖救世主聖堂　1638-48年

貴族を中心とする反乱が起こり、それが西洋全土を巻き込む三十年戦争の契機となった。一六二〇年、プラハ郊外のビーラー・ホラ（白山）でカトリック系皇帝軍とプロテスタント系チェコ議会軍との戦闘が起こり、カトリック側が勝利する。この戦いが、その後のチェコの運命と文化を決定づけた。第4章で見たベルニーニの《聖テレサの法悦》（4-10）のあるローマのサンタ・マリア・デラ・ヴィットーリア（勝利の聖母）聖堂は、このビーラー・ホラの戦

り、ゴシック芸術が栄えて「黄金のプラハ」と呼ばれた。しかし、一五世紀に教会改革を唱えてプロテスタントの先駆となったフス派の台頭によってフス戦争が起こり、国内が混乱した。一六世紀の宗教改革後はルター派のプロテスタントの力もチェコで増大し、さらに混乱する。その後ハプスブルク家のルドルフ二世は信仰の自由を認め、そのプラハの宮廷ではアルチンボルドやケプラーなど西洋各地から招かれた芸術家や学者が活躍し、国際マニエリスム様式の中心地となった。しかしルドルフ二世の退位後、一六一七年に即位したフェルディナント二世の下ではプロテスタントが弾圧され、カトリックが強化されると、プロテスタント系

290

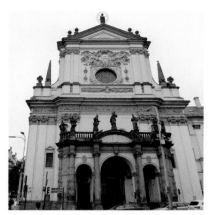

7-38　ルラーゴ　プラハ、聖イグナティウス・デ・ロヨラ聖堂　1665-78年

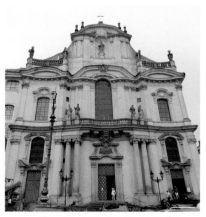

7-39　ディーンツェンホーファー　プラハ、聖ミクラーシュ聖堂　1704-55年

いの勝利を記念して建てられた聖堂であった。作家ドミニク・フェルナンデスの言葉を借りれば、「ベルニーニの傑作の代償が一民族の屈従であった」。やはりこの戦勝を記念した同名の教会はプラハのマラー・ストラナ（小地区）にもあるが、これはもともとルネサンス様式のプロテスタントの教会がローマのサンタ・マリア・デラ・ヴィットーリア聖堂を模してバロック様式に改築されたものである。　内部には「プラハの幼子イエス」として有名なキリストの幼児像があり、一七世紀以来たびたびプラハを外敵から守ったとされ、現在も大きな崇敬を集めてい

る。この像は元来スペイン製の蠟人形だが、王冠を被り、宝石のついた豪華な衣装をまとっている。

ビーラー・ホラの戦い以後、フス派を含むチェコのプロテスタントは追放あるいは改宗させられ、ハプスブルク家の王権の強化とともに、イエズス会を中心にカトリック改革が展開した。その一方、それまでのチェコのプロテスタントの文化は抑圧され、チェコ語と並んでドイツ語が公用語となり、それまでのチェコ語は庶民の口語以外は衰退していった。プラハは三十年戦争で大きな打撃を受け、また一七世紀後半にはペストも流行したが、その復興事業によって次々にバロック様式の教会や宮殿が建てられるようになり、一八世紀には壮麗なバロック都市となった。三十年戦争の英雄となった傭兵隊長ヴァルトシュテイン（ワレンシュタイン）は、プラハ城の近くのマラー・ストラナにイタリア人ジョヴァンニ・ピエローニとアンドレア・スペッツァの設計によって壮麗な宮殿を建設した。

イエズス会はカレル橋の袂（たもと）の旧市街に、聖堂、修道院、図書館、大学などを含むクレメンティーヌムという複合施設を建設した。その入口にある至聖救世主聖堂（7−37）はイタリア人建築家カルロ・ルラーゴによって建てられたプラハ・バロックの始まりを告げる聖堂である。ルラーゴはまたカレル広場に聖イグナティウス・デ・ロヨラ聖堂を建てたが、その正面の頂上にはロヨラ像が光背に包まれて建つ（7−38）。このような光背はキリストかマリアにしか適切でないと他の修道会から批判され

292

たが、こうした表現はこの街でいかにイエズス会の威光が強大であったかを示すものであった。

プラハ最大のバロック聖堂はマラー・ストラナの聖ミクラーシュ聖堂（7−39）で、ドイツの建築家一族出身のクリシュトフ・ディーンツェンホーファーによる建築である（旧市街にも同名のバロック聖堂がある）。ディーンツェンホーファーは息子のキリアン・イグナーツ・ディーンツェンホーファーとともにボロミーニやグアリーニの影響を示し、「ラディカル・バロック」と呼ばれる大胆なバロック建築を遺した。

聖ミクラーシュ聖堂はその代表作であり、もとはバーリの聖ニコラウスに捧げられた一三世紀のゴシック聖堂を、イエズス会の管轄となったのち一七〇四年から五五年にかけてバロック聖堂に改築したものである。ボロミーニの聖堂のように、湾曲した曲面や楕円を多用したプランとなっており、ダイナミックで躍動的な空間となっている。内部（7−40）はヤン・ルーカス・クラッカーによるイリュージョニスティックなフレスコ装飾とイグナーツ・フランチシェク・プラッツァーの彫刻で装飾され、ドームはシレジア出身の画家フランチシェク・クサヴェル・パルコの手によって描かれた。内部を歩くと波打つ空間の中で次々に光景が変化し、イタリアにもあまり見られないほど建築・彫刻・絵画が一体となった幻惑的なバロック空間となっている。

ディーンツェンホーファーの建築に対応するチェコ・バロックの代表的な彫刻家はマティアーシュ・ベルナルト・ブラウンとフェルディナント・マキシミリアン・ブロコフの両巨匠で、いずれも大きな身振りと表情によって激しい感情表現を示した。ブラウンはチロル地方に生ま

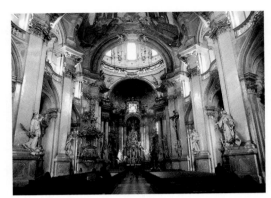

7-40 聖ミクラーシュ聖堂内部

7-41 ブロコフ《ヴラチスラフ・ミトロヴィツ伯爵墓廟》
1712-14年 プラハ、聖ヤクブ聖堂

れ、イタリアで修業してベルニーニの影響を受け、一七一〇年以前にプラハで工房を開いた。ブロコフはウィーンで建築家フィッシャー・フォン・エルラッハの下で制作した。聖ヤクブ聖堂にあるブロコフの病院の聖堂や隣接するベツレヘムの森に多くの印象深い彫刻を遺している。

7-42　プラハ、カレル橋

7-43　プロコフ《マタの聖ジャン、ヴァロアの聖フェリクス、聖イヴァン》　1714年　プラハ、カレル橋

ヴラチスラフ・ミトロヴィッツ伯爵の墓廟はエルラッハと共同して制作した傑作であり、墓廟の片隅で顔を覆って嘆く女性像は比類がない（7-41）。

プラハの街並みを望むマラー・ストラナにヴルトヴァ伯爵がディーンツェンホーファーとフランチシェク・カニカに作らせたヴルトボフスカー庭園は、丘の高低差を利用した全体として

ダイナミックな劇場となっており、あちこちにブラウンによる彫像が劇中の人物のように配さ

7-44　ブラウン《聖ルトガルディスの幻視》　1710年　プラハ、カレル橋

八世紀初頭にかけて橋に次々に彫像が設置された。ブロコフの父ヤン・ブロコフによるチェコの守護聖人ヤン・ネポムツキーといった聖人の単身像だけではなく、ブロコフの《マタの聖ヤン、ヴァロアの聖フェリクス、聖イヴァン》（7-43）やブラウンの《聖ルトガルディスの幻視》（7-44）のような群像も多い。前者は、下部の牢獄の中に囚われのキリスト教徒とそれを見張るトルコ人がおり、上部にはキリスト教徒を解放する聖人たちが配された複雑な群像である。後者は、盲目の聖女にキリストが手を伸ばす情景を表しており、きわめてバロック的で劇的な幻視を見事に彫刻にしている。こうしたブラウンやブロコフによる彫像は現在美術館に移

れている。

プラハを代表する名所、ヴルタヴァ川にかかるカレル橋は一四世紀にカレル一世が作らせたゴシックの五〇〇メートルの大きな石橋で、そこに三〇もの聖人像がずらりと並んでいて壮観である（7-42）。ローマのテヴェレ川にかかるサンタンジェロ橋にもベルニーニとその工房による一〇体の天使像が立ち並んでいるが、その影響を受けて一七世紀末から一

296

され、橋の像はコピーに置き換えられているが、今なお歩きながら一つ一つ展開していくドラマを体験できる、まさにバロックを体現する橋となっている。

このようにプラハのバロックは、ローマに始まったバロックを集約してさらに誇張したものであったが、その背景にはカトリック改革が厳しく抑圧したプロテスタントの記憶も息づいているとされ、屈折したものとなっている。一九世紀にチェコで民族運動が起こり、民族の英雄としてフスが見直されると、ハプスブルク帝国のカトリック改革によるバロックはチェコの民

7-45　トレジーニ　サンクトペテルブルク、
ペトロパヴロフスキー聖堂　1712-33年

族と文化の抑圧の象徴のように否定的に捉えられるようになった。チェコのバロックを論じた石川達夫氏は、「かつてチェコ人がチェコ・バロック文化を、それ以前の伝統的なチェコ・プロテスタント文化が暴力的に葬られた墓の上に咲き誇った外国種の妖しい花のように見たのも不思議はなかったのである」と述べ、チェコ・バロックを「敗者のバロック」であると規定している。そのせいか、プラハは魅惑的なバロック都市だが、街には華やかさよりも哀愁が漂っているようだ。

7-46　ラストレッリ　サンクトペテルブルク、スモーリヌイ修道院聖堂　1748-64年

7-47　チェヴァキンスキー　サンクトペテルブルク、ニコリスキー海軍聖堂　1753-62年

西洋の辺境にあったロシアでは、一七世紀末に即位したピョートル一世が近代国家にすべく西欧化を推進し、新都サンクトペテルブルクを建設した。その後、アンナ帝からエリザヴェー

7-48　ファルコネ《ピョートル1世騎馬像（青銅の騎士）》　1782年　サンクトペテルブルク、元老院広場

タ帝の時代（一七三〇—六二年）に主に帝都サンクトペテルブルクにおいてロシア・バロック建築が展開した。

ピョートル一世に招かれたスイス人の建築家ドメニコ・トレジーニはサンクトペテルブルクで数十もの建築を手がけ、この新都の基本的な景観を方向づけた。ペトロパヴロフスキー聖堂（7-45）は高い鐘楼をもち、歴代の皇帝の墓所となっている。夏の離宮であるペテルゴフ宮殿は、ヴェルサイユ宮殿に感銘を受けたピョートル一世が構想し、フランス人アレクサンドル・ル・ブロンにヴェルサイユに似て整然としたフランス式庭園を造らせた。

一七一五年、フランス生まれのイタリア人建築家バルトロメオ・ラストレッリ（一七〇〇—七一）はピョートル一世に招かれた彫刻家の父カルロとともにロシアに来た。カルロ・ラストレッリは、サンクトペテルブルクのミハイロフスキー城の前に北方戦争勝利を記念するピョートル一世の騎馬像を制作するなど、ロシアに記念碑彫刻を導入した。バル

トロメオ・ラストレッリはイタリアに戻って建築の修業をし、モスクワの伝統的な建築とイタリア建築の要素を融合させたバロック建築を試み、サンクトペテルブルクを代表する建築家となる。キーウの聖アンドリーイ聖堂、エリザヴェータ帝の命によるキーウのマリア宮殿、サンクトペテルブルクの冬宮殿（現エルミタージュ美術館）やスモーリヌイ修道院（7-46）など、その建築はいずれも白と水色や薄緑色の壁面に薄緑色のガラス窓をはめ込むもので、独特の清新な印象を与える。ツァールスコエ・セローのエカテリーナ宮殿はそれに金色が加えられ、さらに華麗な外見となっている。スモーリヌイ修道院の聖堂は五つの円蓋式十字架プランをもち、複雑でありながら統一性のあるバロック建築の傑作である。青空に映えるその姿は目の覚めるような美しさであり、南欧のそれとは異なる北国ならではのバロックを感じさせる。サッヴァ・チェヴァキンスキーによるサンクトペテルブルクのニコリスキー海軍聖堂（7-47）も、白と青の壁と金の丸屋根が美しく、ラストレッリのバロック様式を継承している。ラストレッリを重用したエリザヴェータ帝は青色を好んだといわれ、こうした建築を「エリザヴェータ・バロック」と呼ぶこともある。

　啓蒙主義による近代化を推進しようとしたエカテリーナ二世はこうしたバロック様式を嫌ってラストレッリを解雇し、絶対王政を称揚すべく古典主義建築を推進したため、ロシア・バロックは終焉を迎えた。一七六六年、フランスから彫刻家エティエンヌ・モーリス・ファルコネを招き、ピョートル一世の騎馬像を制作させて元老院広場に設置したが、これはマドリードの

ピエトロ・タッカの《フェリペ四世騎馬像》（5-9）と同じく、馬が両前脚を高く上げた騎馬像であり、ピョートル一世を称えたプーシキンの叙事詩のタイトルにちなんで「青銅の騎士」と呼ばれるようになった（7-48）。

カルロ・ロッシとともにロシアの古典主義建築を推進したアンドレイ・ヴォロニーヒンは、サンクトペテルブルクのカザン大聖堂（7-49）を設計した。この聖堂は、一八一一年にカザンの聖母のイコンを収めるためにエカテリーナ二世の息子パーヴェル一世の命で建設されたものだが、古典的な列柱の並ぶ半円形の広場を備えている。この列柱廊はベルニーニによるヴァチカンのサン・ピエトロ広場（1-24）やヴァンヴィテッリによるナポリのダンテ広場（7-20）のように緩く湾曲しており、人々を包み込んでいる。サンクトペテルブルクの目抜き通りであるネフスキー大通りを歩いていてこの聖堂に出会うと、この北の町に遅れて輝いたローマやナポリのバロックの残照を感じるのである。

ロシアとポーランドとの国境、ウクライナ西部のガリツィア地方はロシア正教よりもカトリックや、両者が融合した東方典礼教会（ユニエイト）、あるいはユダヤ教の強い地域であり、ウクライナ・バロックが展開した。大局的に見ればそれは、南ドイツやウィーンのバロックが北東に伝播してきたものと見ることができる。ヨハン・ゲオルク・ピンゼルというこの男は出自も生年も不明で、この地方の領主ポトツキ家に仕え、リヴィウ東南のブチャチを中心に

一八世紀初頭、ここに個性的な彫刻家が現れた。

響を受けたと思われるが、リヴィウに残る《嘆きの聖母》（7-50）や《イサクの犠牲》などに顕著な、紙のように硬く屈曲して翻る衣などのデフォルメや過剰な表現はまったく独自のものである。この彫刻家は長らく忘れ去られていたが、二〇世紀後半にウクライナの美術史家ボリ

7-49 ヴォロニーヒン サンクトペテルブルク、カザン大聖堂 1800-11年

活動し、多くの聖堂の祭壇や外部に石や木彫の彫刻を遺した。それらは、激しい感情を表した表現主義的なもので、前述のブラジルのアレイジャディーニョに通じるバロック的な彫刻である。チェコやポーランドの彫刻の影

7-50 ピンゼル《嘆きの聖母》 リヴィウ国立美術館

7-51　ピンゼル《竜を退治する聖ゲオルギウス》　リヴィウ、
聖ユーラ聖堂

ス・ヴォズニッキによって再発見され、一九九一年のウクライナ独立以後、ますます評価されて研究も進みつつある。

リヴィウの聖ユーラ聖堂は、やはりポトツキに仕えたドイツ人建築家ベルナルト・メレティンによるバロック様式の東方典礼教会だが、そのファサードの尖塔にはピンゼルによる《竜を退治する聖ゲオルギウス》（7-51）が見られる。この聖人は全体に比べて頭や手先が小さく、ビザンツやノヴゴロド派によく見られる同主題のイコンのような軽快さと躍動感に満ちている。ヴォズニッキらは、ピンゼル作品のこうしたデフォルメや様式的な衣文は、西洋のバロック様式と東方のビザンツ様式の混交したところから生まれたとした。ここでも土地の伝統と融合した力強いバロックの例を見ることができよう。現在も続くウクライナ戦争では、教会に付属しているこうしたピンゼルの彫刻を梱包して攻撃から守ろうとしている人々の姿が報道された。

おわりに

　ポッツォが壮大な天井画（4‐23）を描いたローマのサンティニャーツィオ聖堂の正面は、フィリッポ・ラグッツィーニが一七二七年から二八年にかけて整備したサンティニャーツィオ広場となっている。広場に通じる左右対称の道が中央の建物のファサードで隠され、劇場の舞台背景のような効果をもっていた。もっとも見事なバロックの広場であるといえよう。左右の道に入って見上げると楕円形に切り取られた空を見ることができる（8‐1）。サンティニャーツィオ聖堂でポッツォの描いた大天井画を見上げることに疲れ、外に出てこの広場からふと楕円形の空を見上げるとすがすがしい気分になる。一八世紀以降、虚構の大伽藍から見上げる天上世界よりも、澄んだローマの青空のほうが好まれる時代となっていくのだ。

　バロックの幻惑や絵空事は、一八世紀の理性と啓蒙によって打ち消されていった。また、バロックを牽引し、それを世界中に伝播させたイエズス会は、教皇に忠実なあまり、各国の王権やナショナリズムと衝突するようになる。普遍的なキリスト教の共同体を目指すイエズス会やカトリック改革は、近代化した国民国家の中央集権化と齟齬（そご）をきたすようになったのである。イエズス会はついに一八世紀末に各地から追放され、解散するにいたった。その後復活して現

8-1 ラグッツィーニ ローマ、サンティニャーツィオ広場 1727-28年

在まで存続するが、世界中に宣教師団を派遣し、壮麗な教会を各地に建てた時代とは異なり、おとなしいものとなった。カトリック改革によって生まれたバロックは、その推進母体であったイエズス会の誕生から終焉までとほぼ軌を同じくしているのだ。

カトリックの隆盛とともに生まれたバロックは、秩序を重視する古典主義や合理的な啓蒙主義の台頭とともに終焉を迎えた。芸術は人々を信仰や熱狂に引き込む幻惑的なものではなく、市民的な徳や理性を教え導くものであるべきと考えられるようになった。

しかし、芸術における創造意欲の発露と表現の自己増殖はその後もつねに姿を現した。一九世紀の新古典主義への反発から生まれたロマン主義、アカデミズムに対抗した写実主義や印象派、そして既存の美意識を刷新しようとした様々なアヴァンギャルドやモダニズム、さらにそれに反発した社会主義リアリズムやプリミティヴィズム、あるいはアール・ブリュットなどの基底には、つねにバロックに共通する表現意欲の高まりがあったといってよい。

またバロック時代以前にも、ヘレニズム期やゴシック後期にはバロックのような技術の洗練と過剰な様式が見られた。日本でも、縄文土器、安土桃山時代の豪華絢爛な美術、幕末明治初期の過剰な美術工芸などにバロック的な性格を看取することができよう。

文化が爛熟して美意識が洗練され、美術への需要や競争力が高まり、それらが技術的な完成度と結びつくとき、過剰なバロック様式が出現するといってよいかもしれない。それは人間の創造の根源的な力をもっともよく体現するものといってよいだろう。一七世紀西洋のバロック美術は、その頂点を示すものである。それゆえ、バロック美術はつねに新しく、時空を超えて私たちを魅了してやまないのだ。

あとがき

　本書は、バロック美術についての概説書である。西洋美術の頂点であるバロック美術についての読みやすい概説書は、日本では意外に少なかった。一九六二年に刊行された白水社の文庫クセジュの『バロック芸術』はコンパクトな良書だが、挿絵が少なく、日本の読者にとってはやや難解であった。本書は一七世紀から一八世紀にかけて世界中を風靡したバロック美術について概観したが、必ずしもすべてを網羅できたわけではない。中南米は手薄になってしまい、ポーランド、ポルトガル、インド、フィリピンなどの地域については触れることができなかった。私はカラヴァッジョを中心としてカトリック改革から一七世紀のイタリア美術を主に研究してきており、こうした私の専門上、バロック発祥の地イタリアが中心となったが、ジェノヴァやフィレンツェなど重要な都市のことは全体のバランスから割愛せざるをえなかった。

　本書の企画をいただいたのはもう二〇年以上も前である。中央公論新社の小野一雄さんがまだ若輩で無名だった私に会いに神戸に来られ、意気投合して喜んで引き受けたのである。その後彼とは何度も会って飲んだにもかかわらず、この企画は私の専門のど真ん中であったため、決定版にしなければならないという責任感や思い入れが強すぎ、また小野さんの寛容さに甘え

307

てしまい、なかなか書くことができなかった。やがて山川出版社からは二〇〇三年に小著『バロック美術の成立』、二〇〇六年に『イタリア・バロック　美術と建築』を上梓した。前者では本書にも展開したバロック美術に対する私の基本的な考えを素描し、後者は本書に取り上げるスペースのなかったイタリアの多くの教会や画家について紹介しているので、併せてご覧いただければ幸いである。

フランスやオランダも含めたバロックの全貌についての本書の仕事はなかなか進まなかったが、この仕事をずっと抱えていたことで、私は長年バロック美術の性格や本質について頭を巡らせ、つねに念頭に置いて世界のどこに旅行しても写真も撮りためていた。最近、小野さんが新書編集部に二度目に異動されてきたこともあり、ついに腹をくくって書こうと決心したのである。ただし、当初構想していたような地域別のスタンダードな概説でなく、バロックにとって重要であると思われるテーマを七つ設定し、それに沿って論じた。若い頃読んで感銘を受けたジョン・ルパート・マーティンの『バロック』という洋書に影響されて自分なりに考えたものだが、今までに書いたいろいろな文章や論文が本書の基盤になっている。そのため内容はいくつかの拙著と多少重なっているのだが、その点ご寛恕いただければ幸いである。

再び異動してしまわれた小野さんの後任として吉田亮子さんが担当してくださったのだが、彼女は仕事が早く、いろいろな問題を的確に処理してくださり、また産休に入られたのにご自宅で仕事され、引き継いでくださった並木光晴さんとともに見事に完成に導いてくださった。

本書が無事に完成したのはすべて彼らのおかげであり、深謝に堪えない。

ようやく長年の懸案の仕事を終えたのだが、書き残したことや足りないことばかりが浮かんできて忸怩たる思いもある。だが私も還暦を迎え、浅学を顧みずこのあたりでまとめて終活の端緒にしようと開き直った次第である。細かい事項は省いて本質的な点のみに絞ろうと努めたが、結果的にこれだけの頁数となってしまったのは私の力不足のゆえである。だが、この厚さでもカラー版にしていただくことができたのは幸いであった。バロックのような華美な美術はやはり白黒の挿絵だけでは物足りないものである。そのために定価が上がってしまったのは申し訳なかったが、バロック美術は内実よりも見せかけが大事なのだ。本書によって、バロック美術の魅力の一端に触れて興味を深めていただければ、著者としてこれにまさる喜びはない。

四半世紀前、文科省の在外研修でローマに一年間滞在したが、このときバロック美術にどっぷり浸ってイタリア中を見て歩いた。家内と幼い娘もよく一日中教会や美術館に連れ回して疲弊させたが、娘を亡くしてからは当時のことはすべて夢のように思われ、私のバロック美術の旅もすっかり遠い日になりつつある。本書を、先日十周忌を迎えた一人娘の麻耶に捧げたい。

　　　バロックの堂を貫く西日かな

二〇二三年夏　西宮

宮下規久朗

幸福輝・小針由紀隆編『イタリアの光　クロード・ロランと理想風景』展カタログ、国立西洋美術館、1998年。

小林頼子『フェルメール論―神話解体の試み』八坂書房、1998年。

M. ヴェステルマン、高橋達史訳『レンブラント（岩波世界の美術）』岩波書店、2005年（原著2000年）。

E. デ・ヨング、小林頼子監訳『オランダ絵画のイコノロジー――テーマとモチーフを読み解く』日本放送出版協会、2005年（原著1995年）。

木村三郎『ニコラ・プッサンとイエズス会図像の研究』中央公論美術出版、2007年。

A. リーグル、勝國興訳『オランダ集団肖像画』中央公論美術出版、2007年（原著1902年）。

小針由紀隆『ローマが風景になったとき―西欧近代風景画の誕生』春秋社、2010年。

望月典子『ニコラ・プッサン―絵画的比喩を読む』慶應義塾大学出版会、2010年。

栗田秀法『プッサンにおける語りと寓意』三元社、2014年。

渡辺晋輔編『グエルチーノ展―よみがえるバロックの画家』展カタログ、国立西洋美術館、2015年。

小林頼子・望月みや『グローバル時代の夜明け―日欧文化の出会い・交錯とその残照　1541～1853』晃洋書房、2017年。

小針由紀隆『クロード・ロラン――七世紀ローマと理想風景画』論創社、2018年。

望月典子『タブローの「物語」―フランス近世絵画史入門』慶應義塾大学出版会、2020年。

小林頼子『フェルメールとそのライバルたち―絵画市場と画家の戦略』KADOKAWA、2021年。

第7章

G. H. Hamilton, *The Art and Architecture of Russia*, Harmondsworth, 1954 (3rd. ed. 1983).

F. de la Maza, *Cartas barrocas: desde Castilla y Andalucía*, México, 1963.

E. Hempel, *Baroque Art and Architecture in Central Europe*, Harmondsworth, 1965.

O. J. Blažíček, *Baroque Art in Bohemia*, London, 1968.

A. Blunt, *Sicilian Baroque*, London, 1968.

K. Harris, *The Bavarian Rococo Church: Between Faith and Aestheticism*, New Haven and London, 1983.

M. Fagiolo, L. Triglia (a cura di), *Il Barocco in Sicilia tra conoscenza e conservazione*, Siracusa, 1987.

M. M. -Elia, *Barocco leccese*, Milano, 1989.

J. J. Martín González, *Escultura barroca en España, 1660/1770*, Madrid, 1991.

J. C. Smith, *Sensuous Worship: Jesuits and the Art of the Early Catholic Reformation in Germany*, Princeton and Oxford, 2002.

T. DaCosta Kaufmann, *Toward a Geography of Art*, Chicago and London, 2004.

G. A. Bailey, *Art of Colonial Latin America*, London, 2005.

X. Bray ed., ex. cat., *The Sacred Made Real: Spanish Painting and Sculpture 1600-1700*, London, 2009.

J Oles, *Art and Architecture in Mexico*, London, 2013.

B. De Alba-Koch, *The Ibero-American Baroque*, Torono, 2022.

A. I. ゾートフ、石黒寛・濱田靖子訳『ロシア美術史』美術出版社、1976年（原著1971年）。

加藤薫『ラテンアメリカ美術史』現代企画室、1987年。

小野一郎『ウルトラバロック』新潮社、1995年。

D. フェルナンデス、岩崎力訳『天使の饗宴―バロックのヨーロッパ　ローマからプラハまで』筑摩書房、1988年（原著1984年）。

陣内秀信『歩いてみつけたイタリア都市のバロック感覚』小学館、2000年。

C. ノルベルグ＝シュルツ、加藤邦男訳『図説世界建築史12　後期バロック・ロココ建築』本の友社、2003年（原著1977年）。

岡田裕成・齋藤晃『南米キリスト教美術とコロニアリズム』名古屋大学出版会、2007年。

岡田裕成『ラテン・アメリカ―越境する美術』筑摩書房、2014年。

石川達夫『プラハのバロック―受難と復活のドラマ』みすず書房、2015年。

A. リーグル、加藤哲弘訳『様式への問い―文様装飾史の基盤構築』中央公論美術出版、2017年（原著1893年）。

岡田裕成編『帝国スペイン　交通する美術』三元社、2022年。

主要参考文献

I. Thompson, *The Sun King's Garden: Louis XIV, André Le Nôtre and the Creation of the Gardens of Versailles*, London, 2006.

A. Blunt, J. M. Merz, *Pietro da Cortona and Roman Baroque Architecture*, New Haven and London, 2008.

N. エリアス、波田節夫・中埜芳之・吉田正勝訳『宮廷社会』法政大学出版会、1981年（原著1969年）。

J. H. エリオット、藤田一成訳『スペイン帝国の興亡　1469-1716』岩波書店、1982年（原著1963年）。

R. アレヴィン・K. ゼルツレ、円子修平訳『大世界劇場―宮廷祝宴の時代』法政大学出版局、1985年（原著1959年）。

P. ボーサン、藤井康生訳『ヴェルサイユの詩学―バロックとは何か』平凡社、1986年（原著1981年）。

柴田三千雄編『シリーズ世界史への問い7　権威と権力』岩波書店、1990年。

高橋達史・高橋裕子編『名画への旅13　豊かなるフランドル―17世紀III』講談社、1993年。

二宮素子『宮廷文化と民衆文化』山川出版社、1999年。

K. L. ベルキン、高橋裕子訳『リュベンス（岩波世界の美術）』岩波書店、2003年（原著1998年）。

中村俊春『ペーテル・パウル・ルーベンス―絵画と政治の間で』三元社、2006年。

J. H. エリオット、立石博高・竹下和亮訳『歴史ができるまで―トランスナショナル・ヒストリーの方法』岩波書店、2017年（原著2012年）。

J. ダインダム、大津留厚・小山啓子・石井大輔訳『ウィーンとヴェルサイユ―ヨーロッパにおけるライバル宮廷1550〜1780』刀水書房、2017年（原著2003年）。

渡辺晋輔・A. ロ・ビアンコ編『ルーベンス展　バロックの誕生』カタログ、国立西洋美術館、2018年。

中島智章『増補新装版　図説ヴェルサイユ宮殿―太陽王ルイ14世とブルボン王朝の建築遺産』河出書房新社、2020年。

第6章

C. Sterling, *La nature morte de l'antiquité à nos jours*, Paris, 1952 (2nd ed., New York, 1981)

F. Arcangeli et al., cat. mostra, *L'ideale classico del seicento in Italia e la pittura di paesaggio*, Bologna, 1962.

J. Rosenberg, S. Slive, E. H. ter Kuile, *Dutch Art and Architecture 1600-1800*, Harmondsworth, 1966, rev. ed., 1977.

W. Stechow, *Dutch Landscape Painting of the Seventeenth Century*, Leiden, 1960.

C. Brown, *Images of a Golden Past: Dutch Genre Painting of the 17th Century*, New York, 1984.

M. R. Lagerlöf, *Ideal Landscape: Annibale Carracci, Nicolas Poussin and Claude Lorrain*, New Haven and London, 1990.

A. Mérot, *La peinture française au XVIIe siècle*, Paris, 1994.

E. Negro, M. Pirondini (a cura di), *La scuola dei Carracci*, 2vols, Modena, 1994-95.

M. Westermann, *A Worldly Art: The Dutch Republic, 1585-1718*, London and New York, 1996.

W. E. Franits ed., *The Cambridge Companion to Vermeer*, Cambridge, 2001.

Exh. cat., *Rembrandt-Caravaggio*, Rijksmuseum, Amsterdam, 2006.

F. Grijzenhout ed., *Kunst, kennis en kapitaal: Oude meesters op de Hollandse veilingmarkt 1670-1820*, Zutphen, 2022.

C. D. M. Atkins ed., *Dutch Art in a Global Age*, Boston, 2023.

A. パノフスキー、中森義宗訳『視覚芸術の意味』岩波美術社、1971年（原著1955年）。

H. P. バールト、高橋達史訳『ハルス（世界の巨匠シリーズ）』美術出版社、1983年（原著1982年）。

高橋達史・高橋裕子編『名画への旅14　市民たちの画廊―17世紀IV』講談社、1992年。

S. アルパース、幸福輝訳『描写の芸術――一七世紀のオランダ絵画』ありな書房、1993年（原著1983年）。

高橋達史・高橋裕子編『名画への旅12　絵の中の時間―17世紀II』講談社、1994年。

C. テュンペル、高橋達史訳『レンブラント』中央公論社、1994年（原著1986年）。

尾崎彰宏『レンブラント工房―絵画市場を翔けた画家』講談社、1995年。

版会、2022年。

第4章

R. Wittkower, *Gian Lorenzo Bernini, The Sculptor of the Roman Baroque*, London 1955.

M. Levey, *Painting in Eighteenth Century Venice*, London, 1959.

Cat. mostra, *La pittura del seicento a Venezia*, Venezia, 1959.

M. C. Gloton, *Trompe-l'oeil et dècor plafonnant dans les églises romaines de l'âge baroque*, Roma, 1965.

M. Fagiolo dell'Arco, *Bernini: una introduzione al gran teatro del barocco*, Roma, 1967.

V. Turner, E. Turner, *Image and Pilgrimage in Christian Culture*, New York, 1978.

P. Portoghesi, *Borromini, architettura come linguaggio*, Milano, Roma, 1967 (2nd ed. 1984).

A, Blunt, *Borromini*, Cambridge, 1979.

I. Lavin, *Bernini and the Unity of the Visual Arts*, New York and London, 1980.

M. G. Bernardini, M. Fagiolo dell'Arco (a cura di), cat. mostra, *Gian Lorenzo Bernini: Regista del Barocco*, Milano, 1999.

R. Bösel, C. L. Frommel (a cura di), cat. mostra, *Borromini e l'universo barocco*, 2vols, Milano, 2000.

G. Morello (a cura di), cat. mostra, *Visione ed Estasi: Capolavori dell'arte europea tra Seicento e Settecento*, Roma, 2003.

S. Clark, *Vanities of the Eye: Vision in Early Modern European Culture*, Oxford, 2007.

P. M. Jones, *Altarpieces and Their Viewers in the Churches of Rome from Caravaggio to Guido Reni*, Surrey, 2008.

M. W. Cole, R. Zorach eds., *The Idol in the Age of Art: Objects, Devotions and the Early Modern World*, Surrey, 2009.

M. Favilla, R. Rugolo, *Baroque Venice: Splendour and illusion in a "decadent" world*, Roma, 2009.

M. B. Hall, *The Sacred Image in the Age of Art*, New Haven and London, 2011.

M. ブーバー編、田口義弘訳『忘我の告白』法政大学出版局、1994年（原著1909年）。

宮下規久朗『ティエポロ』トレヴィル、1996年。

石鍋真澄『ベルニーニ―バロック美術の巨星』吉川弘文館、1985年（新装版2010年）。

G. C. アルガン、長谷川正允訳『ボッロミーニ』（SD選書）鹿島出版会、1992年（原著1952年）。

V. I. ストイキッツァ、松井美智子訳『幻視絵画の詩学―スペイン黄金時代の絵画表象と幻視体験』三元社、2009年（原著1995年）。

池上英洋『西洋美術史入門〈実践編〉』筑摩書房、2014年。

第5章

A. Blunt, *Art and Architecture in France 1500-1700*, Harmondsworth, 1953 (new. ed. 1982).

E. Waterhouse, *Painting in Britain 1530-1790*, Harmondsworth, 1953 (5th. ed. 1994).

V. Viale ed., *Guarino Guarini e l'internazionalità del Barocco*, 2vols., Torino, 1970.

M. Levey, *Painting at Court*, New York, 1971.

G. Briganti, *Pietro da Cortona e la pittura barocca*, Firenze, 1982.

W. Hansmann, *Gartenkunst der Renaissance und des Barock*, Köln, 1983.

G. Chittolini, G. Miccoli (a cura di), *Storia d'Italia Annali 9, La Chiesa e il potere politico dal Medioevo all'età contemporanea*, Torino, 1986.

M. Jaffé, *Rubens: catalogo complete*, Milano, 1989.

R. G. Asch, A. M. Birke eds., *Princes, Patronage, and the Nobility: The Court at the Beginning of the Modern Age c. 1450-1650*, London, 1991.

J. B. Scott, *Images of Nepotism: The Painted Ceilings of Palazzo Barberini*, New Jersey, 1991.

R. Zapperi, *Eros e controriforma: Preistoria della galleria Farnese*, Torino, 1994.

M. Warnke, *Hofkünstler: Zur Vorgeschichte des modernen Künstlers*, Köln, 1996.

M. Fagiolo dell'Arco, *La festa barocca*, Roma, 1997.

I. Lavin, *Bernini e l'immagine del principe cristiano ideale*, Modena, 1998.

S. Ginzburg Carignani, *Annibale Carracci a Roma: Gli affreschi di Palazzo Farnese*, Roma, 2000.

A. Zuccari, S. Macioce (a cura di), *Innocenzo X Pamphilj: arte e potere a Roma nell'età Barocca*, Roma, 2001.

主要参考文献

Cat. mostra, *La luce del vero: Caravaggio, La Tour, Rembrandt, Zurbarán*, Milano, 2000.

C. Strinati, A. Zuccari (a cura di), *I Caravaggeschi*, 2vols, Milano, 2007.

L. Pericolo, *Caravaggio and Pictorial Narrative: Dislocating the* Istoria *in Early Modern Painting*, London, 2011.

S. Magister, *Caravaggio: Il vero Matteo*, Roma, 2018.

宮下規久朗『カラヴァッジョ　聖性とヴィジョン』名古屋大学出版会、2004年。

高橋明也編『ジョルジュ・ド・ラ・トゥール—光と闇の世界』展カタログ、国立西洋美術館、2005年。

宮下規久朗『カラヴァッジョへの旅—天才画家の光と闇』角川学芸出版、2007年。

川瀬佑介・R. ヴォドレ編『カラヴァッジョ展』カタログ、国立西洋美術館、2016年。

宮下規久朗『闇の美術史—カラヴァッジョの水脈』岩波書店、2016年。

大髙保二郎『ベラスケス—宮廷のなかの革命者』岩波書店、2018年。

宮下規久朗『一枚の絵で学ぶ美術史　カラヴァッジョ《聖マタイの召命》』筑摩書房、2020年。

川合真木子『アルテミジア・ジェンティレスキ—女性画家の生きたナポリ』晃洋書房、2023年。

第3章

L. Kriss-Rettenbeck, *Ex Voto: Zeichen Bild und Abbild im christlichen Votivbrauchtum*, Zurich, Freiburg-im-Breisgau, 1972.

C. Whitfield, J. Martineau (ed.), ex. cat., *Painting in Naples 1606-1705 from Caravaggio to Giordano*, London, 1982.

Cat. mostra, *Civiltà del Seicento a Napoli*, 2vols., Napoli, 1984.

N. Spinosa, *La pittura napoletana del '600*, Milano, 1984.

S. Y. Edgerton, Jr., *Pictures and Punishment: Art and Criminal Prosecution during the Florentine Renaissance*, Ithaca, 1985.

G. Careri, *Envols d'amour: Le Bernin: montage des arts et dévotion baroque*, Paris, 1990.

S. K. Perlove, *Bernini and the idealization of death: the Blessed Ludovica Albertoni and the Altieri Chapel*, London, 1990.

S. Rossi (a cura di), cat. mostra, *Scienza e miracoli nell'arte del '600: Alle origini della medicina moderna*, Milano, 1998.

G. A. Bailey, O. M. Jones, F. Mormando, T. W. Worcester eds., *Hope and Healing: Painting in Italy in a Time of Plague, 1500-1800*, Chicago, 2005.

T. Nichols ed., *Others and Outcasts in Early Modern Europe: Picturing the Social Margins*, Hampshire, 2007.

G. A. Bailey, *Between Renaissance and Baroque: Jesuit Art in Rome, 1565-1610*, Toronto, Buffalo, London, 2003.

X. F. Salomon, *Van Dyck in Sicily 1624-1625: Painting and the Plague*, London, 2012.

J. Garnett, G. Rosser, *Spectacular Miracles: Transforming Images in Italy from the Renaissance to the Present*, London, 2013.

F. H. Jacobs, *Votive Panels and Popular Piety in Early Modern Italy*, New York, 2013.

H. Hills, *The Matter of Miracles: Neapolitan Baroque Architecture and Sanctity*, Manchester, 2016.

M. ミース、中森義宗訳『ペスト後のイタリア絵画—14世紀中頃のフィレンツェとシエナの芸術・宗教・社会』中央大学出版部、1978年（原著1951年）。

P. アリエス、成瀬駒男訳『死を前にした人間』みすず書房、1990年（原著1977年）

E. パノフスキー、若桑みどり・森田義之・森雅彦訳『墓の彫刻—死に立ち向かった精神の様態』哲学書房、1996年（原著1964年）。

水野千依『イメージの地層—ルネサンスの図像文化における奇跡・分身・予言』名古屋大学出版会、2011年。

宮下規久朗『ヴェネツィア—美の都の一千年』岩波書店、2016年。

宮下規久朗『聖と俗—分断と架橋の美術史』岩波書店、2018年。

M. ヴォヴェル、立川孝一・瓜生洋一訳『死とは何か—1300年から現代まで』上下、藤原書店、2019年（原著1983年）。

浅見雅一『キリシタン時代の良心問題—インド・日本・中国の「倫理」の足跡』慶應義塾大学出

D. Freedberg, *Iconoclasts and Their Motives*, Maarssen, 1985.

S. Macioce, *Undique splendent: Aspetti della pittura sacra nella Roma di Clemente VIII Aldobrandini (1592-1605)*, Roma, 1990.

G. Scavizzi, *The Controversy on Images From Calvin to Baronius*, New York, 1992.

S. Michalski, *The Reformation and the Visual Arts: the Protestant Image Question in Western and Eastern Europe*, London and New York, 1993.

Cat. mostra, *Roma di Sisto V: arte, architettura e città fra rinascimento e barocco*, Roma, 1993.

Académie de France à Roma, cat. mostra, *Roma 1630: Il trionfo del pennello*, Milano, 1994.

Cat. mostra, *La regola e la fama: San Filippo Neri e l'arte*, Milano, 1995.

L. Patridge, *The Renaissance in Rome 1400-1600*, London, 1996.

C. Pietrangeli, *Il Palazzo Apostolico Vaticano*, Firenze, 1996.

AA. VV., *Docere, Delectare, Movere: Affetti, devozione e retorica nel linguaggio artistico del primo barocco romano*, Atti del convegno organizzato dall'Istituto Olandese a Roma e dalla Bibliotheca Hertziana (Max-Planck-Institut) in collaborazione con l'Università Cattolica di Nijmegen, 1998.

G. A. Bailey, *Art on the Jesuit Missions in Asia and Latin America*, Toronto, 1999.

M. Calvesi (a cura di), *Arte a Roma: pittura, scultura, architettura nella storia dei giubilei*, Torino, 1999.

F. Barberini, M. Dickmann, *I pontefici e gli Anni Santi nella Roma del XVII secolo*, Roma, 2000.

J. W. O'Malley, *Trent and All That: Renaming Catholicism in the Early Modern Era*, Cambridge and London, 2000.

B. L. Brown ed., exh. cat., *The Genius of Rome 1592-1623*, London, 2001.

P. M. Jones, T. Worcester eds., *From Rome to Eternity: Catholicism and the Arts in Italy, ca. 1550-1650*, Leiden, Boston, Köln, 2002.

E. Levy, *Propaganda and the Jesuit Baroque*, Berkeley and Los Angeles, 2004.

J. W. O'Malley, G. A. Bailey eds., *The Jesuits and the Arts 1540-1773*, Philadelphia, 2005.

V. Casale, *L'arte per le canonizzazioni: L'attività artistica intorno alle canonizzazioni e alle beatificazioni del Seicento*, Torino, 2011.

M. B. Hall, T. E. Cooper eds., *The Sensuous in the Counter-Reformation Church*, New York, 2013.

C. Robertson, *Rome 1600: The City and the Visual Arts under Clement VIII*, New Haven and London, 2016.

B. Heal, J. L. Koerner, *Art and Religious Reform in Early Modern Europe*, Hoboken, 2017.

青木茂・小林宏光監修『中国の洋風画』展カタログ、町田市立国際版画美術館、1995年。

水野千依『キリストの顔―イメージ人類学序説』筑摩書房、2014年。

田辺幹之助編『祈念像の美術（ヨーロッパ中世美術論集3）』竹林舎、2018年。

松原知生『転生するイコン―ルネサンス末期シエナ絵画と政治・宗教抗争』名古屋大学出版会、2021年。

宮下規久朗『聖母の美術全史―信仰を育んだイメージ』筑摩書房、2021年。

木俣元一・佐々木重洋・水野千依編『聖性の物質性―人類学と美術史の交わるところ』三元社、2022年。

第2章

Cat. expo., *La découverte de la lumière des Primitifs aux Impressionnistes*, Bordeaux, 1959.

A. Moir, *The Italian Followers of Caravaggio*, 2vols, Cambridge, 1967.

A. von Schneider, *Caravaggio und die Niederländer*, Amsterdam, 1967.

A. Brejon de Lavergnée, J. P. Cuzin (a cura di), cat. mostra, *I caravaggeschi francesi*, Roma, 1973.

A. Pérez Sánchez, *Caravaggio y el naturalismo español*, Sevilla, 1973.

J. Brown, *Velázquez: Painter and Courtier*, New Haven and London, 1986.

B. Nicolson, rev. ed by L. Vertova, *Caravaggism in Europe*, 3vols, Torino, 1989.

P. Choné, *L'atelier des nuits. Histoire et signification du nocturne dans l'art d'occident*, Nancy, 1992.

J. Thuillier, *Georges de La Tour*, Paris, 1992, rev. ed., 2002.

P. Conisbee ed., exh. cat., *Georges de La Tour and His World*, National Gallery of Art, Washington, New Haven and London, 1997.

Ausst. Kat., *Die Nacht*, Haus der Kunst, München, 1998.

主要参考文献

坂本満・高橋達史編『世界美術大全集17 バロック2』小学館、1995年。

木村三郎『美術史と美術理論―西洋17世紀絵画の見方（改訂版）』放送大学教育振興会、1996年。

坂本満編『世界美術大全集18 ロココ』小学館、1996年。

H. テュヒレほか、上智大学中世思想研究所編・監修『キリスト教史5 信仰分裂の時代』：『キリスト教史6 バロック時代のキリスト教』平凡社、1997年。

G. ドゥルーズ、宇野邦一訳『襞―ライプニッツとバロック』河出書房新社、1998年（原著1988年）。

Y. ボヌフォア、阿部良雄監修、島崎ひとみ訳『バロックの幻惑―1630年のローマ』国書刊行会、1998年（原著1970年）。

G. マイオリーノ、岡田温司・土居満壽美訳『コルヌコピアの精神―芸術のバロック的統合』ありな書房、1999年（原著1990年）。

H. ヴェルフリン、海津忠雄訳『美術史の基礎概念―近世美術における様式発展の問題』慶應義塾大学出版会、2000年（原著1915年）。

V. I. ストイキッツァ、岡田温司・松原知生訳『絵画の自意識―初期近代におけるタブローの誕生』ありな書房、2001年（原著1993年）。

C. ノルベルグ＝シュルツ、加藤邦男訳『図説世界建築史11 バロック建築』本の友社、2001年（原著1971年）。

高階秀爾『バロックの光と闇』小学館、2001年（講談社学術文庫、2017年）。

宮下規久朗『バロック美術の成立』山川出版社、2003年。

宮下規久朗『イタリア・バロック―美術と建築』山川出版社、2006年。

A. リーグル、蜷川順子訳『ローマにおけるバロック芸術の成立』中央公論美術出版、2009年（原著1908年）。

I. ウォーラーステイン、川北稔訳『近代世界システムⅠ 農業資本主義と「ヨーロッパ世界経済」の成立』名古屋大学出版会、2013年（原著1974年）。

J. フォン・シュロッサー、勝國興訳『美術文献解題』中央公論美術出版、2015年（原著1924年）。

大髙保二郎『スペイン 美の貌―大髙保二郎古稀記念論文選』ありな書房、2016年。

高階秀爾監修、高橋裕子『西洋絵画の歴史2 バロック・ロココの革新』小学館、2016年。

大野芳材・中村俊春・宮下規久朗・望月典子『西洋美術の歴史6 17～18世紀 バロックからロココへ 華麗なる展開』中央公論新社、2016年。

伊藤博明『ヨーロッパ美術における寓意と表象―チェーザレ・リーパ『イコノロジーア』研究』ありな書房、2017年。

中島智章『世界一の豪華建築バロック』エクスナレッジ、2017年。

大髙保二郎・久米順子・松原典子・豊田唯・松田健児『スペイン美術史入門―積層する美と歴史の物語』NHK出版、2018年。

木村三郎『フランス近代の図像学』中央公論美術出版、2018年。

近世美術研究会編『イメージ制作の場と環境―西洋近世・近代美術史における図像学と美術理論』中央公論美術出版、2018年。

宮下規久朗『そのとき、西洋では―時代で比べる日本美術と西洋美術』小学館、2019年。

伊藤邦武・山内志朗・中島隆博・納富信留編『世界哲学史5―中世Ⅲ バロックの哲学』筑摩書房、2020年。

金井直・金山宏昌編『天空のアルストピアーカラヴァッジョからジャンバッティスタ・ティエポロへ（イタリア美術叢書4）』ありな書房、2021年。

第1章

F. Zeri, *Pittura e Controriforma: L'"arte senza tempo" di Scipione da Gaeta*, Torino, 1957 (ed., Vicenza, 1997).

S. J. Freedberg, *Painting in Italy, 1500-1600*, Harmondsworth, 1971.

H. Hibbard, *Carlo Maderno and Roman Architecture, 1580-1630*, University Park, PA, 1971.

R. Wittkower, I. B. Jaffe (ed.), *Baroque Art: The Jesuit Contribution*, New York, 1972.

P. Bargellini, *L'Anno Santo nella storia, nella letteratura e nell'arte*, Firenze, 1974.

C. C. Christensen, *Art and the Reformation in Germany*, Athens and Detroit, 1979.

M. Fagiolo, L. Madonna (a cura di), cat. mostra, *Roma 1300-1875: L'arte degli anni santi*, Milano, 1984.

G. Pacciarotti, *La pittura del seicento*, Torino, 1997.

B. Boucher, *Italian Baroque Sculpture*, London, 1998.

J. Brown, *Painting in Spain 1500-1700*, New Haven and London, 1998.

H. Vlieghe, *Flemish Art and Architecture 1585-1700*, New Haven and London, 1998.

R. Harbison, *Reflections on Baroque*, Chicago, 2000.

A. Hopkins, *Italian Architecture from Michelangelo to Borromini*, London, 2002.

S. Burbaum, *Barock (Kunst-Epochen8)*, Stuttgart, 2003.

D. Ganz, *Barocke Bilderbauten: Erzählung, Illusion und Institution in römischen Kirchen 1580-1700*, Petersberg, 2003.

S. Schütze ed., *Estetica Barocca*, Roma, 2004.

R. Toman ed., *Die Kunst des Barock*, Berlin, 2004.

A. Angelini, *La scultura del Seicento a Roma*, Milano, 2005.

F. Galluzzi, *Il Barocco*, Roma, 2005.

A. S. Harris, *Seventeenth-Century Art & Architecture*, London, 2005.

R. Ago, *Il gusto delle cose: Una storia degli oggetti nella Roma del Seicento*, Roma, 2006.

S. M. Dixon, *Italian Baroque Art (Blackwell Anthologies in Art History)*, Malden, MA, 2008.

K. H. Carl, V. Charles, *Baroque Art*, New York, 2009.

R. E. Spear, P. Sohm, *Painting for Profit: The Economic Lives of Seventeenth-century Italian Painters*, New Haven and London, 2010.

G. A. Bailey, *Baroque and Rococo*, London, 2012.

T. Montanari, *Il Barocco*, Torino, 2012.

B. Bohn, J. M. Saslow eds., *A Companion to Renaissance and Baroque Art*, Hoboken, 2013.

V. H. Minor, *Baroque Visual Rhetoric*, Toronto, 2015.

V.-L. タピエ、高階秀爾・坂本満訳『バロック芸術』白水社、1962年（原著1961年）。

P. シャルパントラ、坂本満訳『世界の建築　バロック—イタリアと中部ヨーロッパ』美術出版社、1965年（原著1964年）。

A. ハウザー、高橋義孝訳『芸術と文学の社会史 2　マニエリスムからロマン主義まで』平凡社、1968年（原著1958年）。

E. ドールス、神吉敬三訳『バロック論』美術出版社、1970年（原著1944年）。

W. フリートレンダー、斉藤稔訳『マニエリスムとバロックの成立』岩崎美術社、1973年（原著1965年）。

土方定一編『大系世界の美術16　バロック美術』学習研究社、1972年。

山田智三郎編『大系世界の美術17　ロココ美術』学習研究社、1972年。

若桑みどり『世界彫刻美術全集10　バロック』小学館、1975年。

H. R. トレヴァ＝ローパー他、今井宏編訳『十七世紀危機論争』創文社、1975年（原著1954年）。

W. サイファー、河村錠一郎訳『ルネサンス様式の四段階—1400年〜1700年における文学・美術の変貌』河出書房新社、1976年（原著1955年）。

E. フーバラ、前川誠郎・高橋裕子訳『西洋美術全史 9　バロック・ロココ美術』グラフィック社、1979年（原著1971年）。

高階秀爾『岩波美術館10　バロックとロココ』岩波美術館、1983年。

E. オロスコ、吉田彩子訳『ベラスケスとバロックの精神』筑摩書房、1983年（原著1965年）。

R. カウザ、松井美智子訳『世界の至宝 6　バロック』ぎょうせい、1983年（原著1963年）。

L. W. リー、中森義宗編『絵画と文学—絵は詩のごとく』中央大学出版部、1984年（原著1967年、アートワークス、2021年）。

M/L. メインストーン、浦上雅司訳『ケンブリッジ西洋美術の流れ 4　17世紀の美術』岩波書店、1989年（原著1981年）。

高橋達史編『グレート・アーティスト別冊　バロックの魅力』同朋舎、1991年。

大高保二郎・雪山行二編『NHK プラド美術館』全 5 巻、日本放送出版協会、1992年。

高橋達史・森田義之編『名画への旅11　バロックの闇と光—17世紀 I』講談社、1993年。

H. ヴェルフリン、上松佑二訳『ルネサンスとバロック—イタリアにおけるバロック様式の成立と本質に関する研究』中央公論美術出版、1993年（原著1888年）。

若桑みどり・神吉敬三編『世界美術大全集16　バロック 1』小学館、1994年。

主要参考文献

I. Earls, *Baroque Art: A Topical Dictionary*, London, 1996.

J. ホール、高階秀爾監修『西洋美術解読事典』河出書房新社、1988年（原著1974年）。

全 般

H. Voss, *Die Malerei der Spätrenaissance in Rom und Florenz*, Berlin, 1920; ed., 2vols, San Francisco, 1997.

W. Weisbach, *Der Barock als Kunst der Gegenreformation*, Berlin, 1921.

W. Weisbach, *Der Kunst des Barock in Italien, Frankreich, Deutschland und Spanien,* Berlin, 1924.

H. Voss, *Die Malerei des Barock in Rom*, Berlin, 1925; ed., 2vols, San Francisco, 1997.

A. Venturi, *Storia dell'arte italiana*, IX-XI, Milano, 1933.

G. Weise, G. Otto, *Die religiösen Ausdrucksgebärden des Barock und ihre Vorbereitung durch die italienische Kunst der Renaissance*, Stuttgart, 1938.

D. Mahon, *Studies in Seicento Art and Theory*, London, 1947.

E. Mâle, *L'art religieux de la fin du XVIe siècle, du XVIIe siècle et du XVIIIe siècle: étude sur l'iconographie après le concile de Trente, Italie-France-Espagne-Flandres*, Paris, 1951 (rev. ed., 1984).

L. von Pastor, *Storia dei Papi dalla fine del medio evo*, vol. X-XIII, Roma, 1955-1961.

R. Wittkower, *Art and Architecture in Italy 1600-1750*, Harmondsworth, 1958 (rev. ed. 1982).

E. Waterhouse, *Italian Baroque Painting*, London, 1962.

F. Haskell, *Patrons and Painters: A Study in the Relations Between Italian Art and Society in the Age of the Baroque*, New Haven and London, 1963 (rev. ed. 1980).

G. C. Argan, *L'europa delle capitali 1600-1700*, Geneve, 1964 (*L'arte barocca*, Roma, 1989).

P. Portoghesi, *Roma Barocca, Storia di una civilta architettonica*, Roma-Bari, 1966 (rev. ed. 1993).

P. Zampetti, *Pittura Italiana del Seicento*, Bergamo, 1965.

M. Kitson, *The Age of Baroque*, London, 1966.

G. Bazin, *The Baroque; Principles, Styles, Modes, Themes*, London, 1968.

J. Pope-Hennessy, *Italian High Renaissance and Baroque Sculpture*, London, 1970.

J. S. Held, D. Posner, *17th and 18th Century art: Baroque Painting, Sculpture, Architecture*, New York, 1972.

A. C. Sewter, *Baroque and Rococo Art*, London, 1972.

R. Wittkower, *Studies in the Italian Baroque*, London, 1975.

J. R. Martin, *Baroque,* New York, 1977.

A. Blunt ed., *Baroque and Rococo: Architecture and Decoration*, New York, 1978.

J. Brown, *Images and Ideas in Seventeenth-Century Spanish Painting*, Princeton, 1978.

N. Spinosa et al., *Storia dell'arte italiana: parte seconda VI*, Torino, 1979.

T. Magnuson, *Rome in the Age of Bernini*, 2vols, Stockholm, 1982.

S. Freedberg, *Circa 1600: A Revolution of Style in Italian Painting*, Cambridge MA, 1983.

M. Fagiolo, M. L. Madonna (a cura di), *Barocco romano e Barocco italiano*, Roma, 1985.

J. Varriano, *Italian Baroque and Rococo Architecture*, New York and Oxford, 1986.

P. Burke, *The Historical Anthropology of Early Modern Italy: Essays on Perception and Communication*, Cambridge, 1987.

G. Sestieri, *La pittura del settecento*, Torino, 1988.

G. C. Argan, *L'arte Barocca*, Roma, 1989.

D. Freedberg, *The Power of Images: Studies in the History and Theory of Response,* Chicago and London, 1989.

M. Gregori, E. Schleier (a cura di), *La pittura in Italia: Il Seicento*, 2vols., Milano, 1989.

J. Montagu, *Roman Baroque Sculpture: The Industory of Art,* New Haven and London, 1989.

H. Belting, *Bild und Kult*: Eine Geschichte des Bildes vor dem Zeitalter der Kunst, München 1990; Eng. ed., *Likeness and Presence: A History of the Image before the Era of Art,* Chicago and London, 1994.

G. Briganti (a cura di), *La pittura in Italia: Il Settecento*, 2vols., Milano, 1990.

C. Farago ed., *Reframing the Renaissance: Visual Culture in Europe and Latin America 1450-1650*, New Haven and London, 1995.

C. Belda, J. J. Martin González et al., *Los siglos del barroco*, Madrid, 1997.

主要参考文献

書籍のみとし、欧語文献は個々の美術家のモノグラフよりも概観的なものを中心とした。

一次資料

V. Carducho, *Diálogos de la pintura*, Madrid, 1633, ed. D. G. Cruzada Vilaamil, Madrid, 1865.

G. Baglione, *Le vite de' pittori, scultori et architetti…*, Roma, 1642, ed. J. Hess, H. Röttgen, Vaticano, 1995.

F. Scannelli, *Il microcosmo della pittura*, Cesena, 1657, ristampa in Bologna, 1989.

G. P. Bellori, *Le vite de' pittori, scultori et architetti moderni*, Roma, 1672, ed. E. Borea, Torino, 1976, 2009.

J. von Sandrart, *L'academia todesca della architectura, scultura e pittura, oder Teutsche Academie der edlen Bau–, Bild– und Mahlerey– Künste*, Nürnberg, 1675, ed. A. Peltzer, München, 1925.

F. Baldinucci, *Notizie de' professori del disegno da Cimabue in qua*, Firenze, 1681, ed. P. Barocchi, Firenze, 1974-75.

A. Félibien, *Entretiens sur les vies et sur les ouvrages des plus excellens paintres, anciens et modernes*, Paris, 1666-88, ed. In Genève, 1987.

G. B. Passeri, *Vite de' pittori, scultori ed architetti che hanno lavorato in Roma…*, Roma, 1772, ed. J. Hess, Wien, 1934.

A. Palomino, *El museo pictórico y escala óptica*, Madrid, 1715-24, ed. M. Aguilar, Madrid, 1947.

J. A. F. Orbaan, *Documenti sul Barocco in Roma*, Roma, 1920.

G. Mancini, *Considerazioni sulla pittura*, ed. A. Marucchi, L. Salerno, 2vols., Roma, 1956-57.

P. Barocchi (a cura di), *Trattati d'arte del cinquecento fra manierismo e controriforma*, 3vols., Bari, 1960-62.

R. Engass, J. Brown, *Italian & Spanish Art 1600-1750: Sources and Documents*, Evanston, 1970 (rev. ed. 1992).

T. Montanari, *L'età barocca: Le fonti per la storia dell'arte (1600-1750)*, Roma, 2013.

A. ジンマーマン監修、浜寛五郎訳『デンツィンガー／シェーンメッツァー カトリック教会文書資料集―信経および信仰と道徳に関する定義集（改訂版）』エンデルレ書店、1974年（原著1965年）。

十字架の聖ヨハネ、山口・女子カルメル会改訳『暗夜』ドン・ボスコ社、1987年（原著1618年）。

澤田昭夫監修『宗教改革著作集13 カトリック改革』教文館、1994年。

I. デ・ロヨラ、門脇佳吉訳『霊操』岩波書店、1995年（原著1522-24年）。

高橋テレサ訳、鈴木宣明監修『アビラの聖テレサ「神の憐れみの人生」』上下、聖母の騎士社、2006年（原著1562-65年）。

J. デ・ウォラギネ、前田敬作ほか訳『黄金伝説』全4巻、平凡社、2006年（原著1267年頃）。

石鍋真澄編訳『カラヴァッジョ伝記集』平凡社、2016年。

F. パチェーコ、スペイン・ラテンアメリカ美術史研究会編・訳『絵画芸術：三書概要・抄訳、図像編全訳、論考』スペイン・ラテンアメリカ美術史研究会、2019年（原著1649年）。

池上俊一監修『原典イタリア・ルネサンス芸術論』上下、名古屋大学出版会、2021年。

辞 典

L. Réau, *Iconographie de l'art chrétien*, 6vols., Paris, 1955-59.

B. S. Myers ed., *Encyclopedia of World Art*, New York, 1959.

R. Huighe ed., *Larousse Encyclopedia of Renaissance and Baroque Art*, London, New York, Sydney, Toronto, 1964.

G. Schiller, *Ikonographie der christlichen Kunst*, 7vols., Gütersloh, 1966-91 (2vols., London, 1971).

E. Kirschbaum SJ., *Lexikon der christlichen Ikonographie*, 8vols., Freiburg, 1968-76 (1994).

A. Pigler, *Barockthemen*, 3vols, Budapest, 1974.

J. Turner ed., *The Dictionary of Art*, 34vols., London, 1996.

宮下規久朗（みやした・きくろう）

1963年（昭和38年），名古屋市に生まれる．東京大学文学部美術史学科卒，同大学院修了．現在，神戸大学大学院人文学研究科教授．
著書『バロック美術の成立』（山川出版社，2003年）
『カラヴァッジョ　聖性とヴィジョン』（名古屋大学出版会，2004年，サントリー学芸賞など受賞）
『食べる西洋美術史』（光文社新書，2007年）
『カラヴァッジョへの旅』（角川選書，2007年）
『刺青とヌードの美術史―江戸から近代へ』（NHKブックス，2008年）
『ウォーホルの芸術』（光文社新書，2010年）
『カラヴァッジョ巡礼』（新潮社，2010年）
『モチーフで読む美術史』（ちくま文庫，2013年）
『ヴェネツィア』（岩波新書，2016年）
『闇の美術史―カラヴァッジョの水脈』（岩波書店，2016年）
『聖と俗―分断と架橋の美術史』（岩波書店，2018年）
『そのとき、西洋では―時代で比べる日本美術と西洋美術』（小学館，2019年）
『聖母の美術全史』（ちくま新書，2021年）
ほか多数

バロック美術 ばじゅつ　　2023年10月25日発行

中公新書 2776

著　者　宮下規久朗
発行者　安 部 順 一

本文印刷　三晃印刷
カバー印刷　大熊整美堂
製　　本　小泉製本

発行所　中央公論新社
〒100-8152
東京都千代田区大手町 1-7-1
電話　販売 03-5299-1730
　　　編集 03-5299-1830
URL https://www.chuko.co.jp/